再現 李爾

一次演出的導演功課

黃惟馨◎著

序

莎士比亞，我盛讚你的人和書，

並非想讓你的名字招來嫉妒，

雖然我承認你的作品超凡入聖，

任憑凡人與繆思之神如何誇讚也不嫌過份。

⋯⋯⋯那就讓我開始說吧。時代的靈魂！

劇壇的掌聲、喜悅和奇蹟！

我的莎士比亞，起來吧，我不想把你安置在

喬叟、史賓塞身旁，波芒也不必

躺開一點，給你騰出個位置。

你是不需要一個陵墓的紀念碑，

你依然活著，只要你的著作還在，

只要我們會讀書，會說出讚詞。

我還有頭腦，不會把你弄混，

和那些偉大但不相稱的詩才並論。

⋯⋯⋯儘管你不大懂拉丁，更不通希臘文，

我不去別處尋找名字來推崇你：

我要喚起雷鳴般的愛斯奇勒斯，

還有優里皮底斯、索發克里斯，

帕庫維烏斯、阿克齊烏斯和西尼卡，

都喚回人世，來聽你的半統靴登台，

震動舞台：要是你穿上了輕履，

就讓你獨自去和他們比一比——

不管是驕傲的希臘或昂然的羅馬派來的先輩，

或是從他們灰燼裏出來的後代，

得意吧！我的不列顛，你拿得出一個人，

全歐洲劇壇都向他致敬。

他不屬於一個時代而屬於所有的世紀！

⋯⋯⋯亞芬河可愛的天鵝！該多麼好看，

如果你再在我們的水面上出現，

再飛臨泰晤士河的堤岸，

那樣得伊莉莎白和詹姆斯的寵賞！

但是且住，我看到你在天庭昇起，

被封為一座星辰！
照耀吧，詩人之星！用你的激情申斥，
或靈感之流鼓舞衰落的劇壇；
自從你高飛而去，它就像黑夜般漆涼，
盼不到白晝，要不是有你大作的光芒。

　　莎士比亞生前好友，同時也是劇壇長期競爭者的大戲劇家班‧強生（Ben Johnson），在西元一六二三年出版的第一部莎士比亞戲劇集中寫了一篇題辭，表達對這位伊莉莎白時期 "時代的靈魂"的珍視與緬懷之情。這段同行間難得一見真情流露、充滿讚譽的文字，成為莎氏評論中最有名的一篇文獻，也伴隨著歷史見證了莎翁歷經四百年，屹立於時間長河潮流的沖刷，始終不搖的宗師地位，即如馬克思亦推崇其為人類歷史上"最偉大的戲劇天才"。

　　莎士比亞在五十二年的人生歲月中，一共創作了兩首長詩、一百五十四首十四行詩以及三十八個劇本。這些作品質量俱佳，令其同儕難以望其項背，因此從十八世紀起，興起了一股'莎士比亞懷疑論'的說法。議者認為歷史記載中的莎士比亞只不過是一個沒讀過什麼書、舉止粗俗的演員，應該無法寫出如此優秀的作品，因此劇作家莎士比亞是不存在的，這些偉大作品的作者應該另有其人，可能的本尊從大思想家法蘭西斯‧培根(Francis Bacon)、戲劇家馬婁(Christopher Marlowe)、某王公貴族到同樣擁有'W.S.'名字縮寫的同輩劇作家文渥斯‧史密斯(Wentworth Smith)等；各種揣測論說競出，爭議紛擾持續至上個世紀。不過在眾多學者經過兩世紀多來持續的搜證與考據下，豐富的傳記性材料、文件、肖像、手跡等相繼出現，今天我們終於可以相信，創造出這些人類珍貴文化遺產的作者，正是生於亞芬河畔，成名於倫敦的劇作家威廉‧莎士比亞。

　　2002 年夏天，當我與教學搭檔王孟超先生討論「戲劇製作」的劇本時，得知隔年由捷克文化部主辦，四年一度的「布拉格劇場設計展」，將以莎士比亞的《李爾王》為題，舉辦 Lear On Our Time 劇場設計展。於是我們決定藉此機會與國際劇場活動接軌，先以台北的演出做為教學的呈現，再視機會帶領學生至布拉格觀摩各國創作者對此劇的不同詮釋。這不僅是創作上一個正向的刺激，也將是劇場教學上的大膽嘗試；我們的決定獲得學生一致的支持，可惜最後一場 SARS 流行，演出被迫延期，學生終究也沒去成布拉格。不過一年來，與莎士比亞及李爾王的朝夕相處，師生同感收穫豐盛，也算不虛此行。

　　本書內容是執導《李爾王》過程中所作的導演功課，以文字方式付梓，除了留下記錄供未來教學參考，也希望能與劇場同好分享創作的經驗。感謝排戲過程所有學生們的投入與努力，同時，感謝王孟超先生慷慨提供舞台設計圖，為本書增色不少。

　　最後，期待您不吝指正。

黃惟馨

2003 年 9 月於汐止

目次

再現李爾　一次演出的導演功課

前言

　　對許多讀者而言,《李爾王》已觸及人類藝術的極致......莎士比亞塑造人物的能力在《李爾王》中表現的最為突出.......在這齣劇作中,沒有一個角色是次要的。《李爾王》讓我們進到了正典優越性的中心的中心.....在這裏,創造之火燒掉了文本外圍的一切東西,讓那或可名之為至高美學價值的東西逕自展現光采,不受歷史與意識形態的羈絆,只要你願意接受閱讀與觀賞的教育,你就可以感受得到。



哈洛・卜倫(Harold Bloom)
《西方正典》(*The Western Canon*;1994)



　　在莎士比亞的《李爾王》之前,類似'一位國王有三個女兒,兩個口蜜腹劍,背叛親情;另一個則不計前嫌,濃情以報'的故事,就曾不斷重覆地被記述流傳。而所有根據這些材料寫成的傳記、敘事詩或是劇本中,最終總以老王重登王位圓滿結局;莎士比亞的《李爾王》是第一個以悲劇收場的。這個不同以往的安排,卻讓《李爾王》展現出一種壯麗、崇高的悲劇精神,和超越宇宙時空的生命意義。

　　《李爾王》以老王分讓國土與權力,做為全劇動作的肇端,開啟了悲劇的序幕。從戲一開始,觀眾逐一見識了李爾的昏庸、暴躁、不容違逆,領教了貢娜藜與芮根的矯情虛偽、口是心非,看到了考蒂麗雅的真誠、樸實,也感受了肯特的率直與忠心耿耿。李爾因為自己的固執而誤判,捨棄了善良而屈從邪惡,人生境遇從此逆轉。與李爾一族相對照的,是葛羅斯特伯爵與他的兩個兒子:艾德加與愛德蒙。葛羅斯特犯下了和李爾相同的錯誤,他聽信了陰險虛假的言辭,背棄了忠厚善良。李爾的沉淪來得快又急,在權力到手後,兩個忘恩負義的女兒立刻露出惡毒的面目;失去權力和威勢的老王不堪女兒的背棄與侮逆,終於離開皇城,流浪在暴風驟雨、雷電交加的荒野中。伴隨著李爾境遇的慘變,葛羅斯特的惡運也隨之到來;愛德蒙先設計陷害了艾德加,並在康華爾與芮根的賞識下,奪取了父兄的爵位與地位。荒野中,身心受創而喪失理性的李爾、為了躲避災難化身乞丐的艾德加,再加上被挖去雙目、悔恨不已的葛羅斯特,構成一幅悽涼悲慘的景像,在狂風暴雨、雷鳴閃電的襯托下,益發顯得陰鬱沉重。

　　然而,邪惡之處必有良善。在邪惡力量囂張猖狂的同時,善良的力量始終存在著,從弄人、肯特,到考蒂麗雅與艾德加,他們追隨著受傷的靈魂,施以悉心的安慰和照顧。終於,好兒子和好女兒不計前嫌,寬容地接納父親,再度骨肉重聚。正當觀者欣喜地預期正義即將來到,邪惡終將不敵正義之際,考蒂麗雅死了,短暫恢復神智的李爾,擁著愛女纖弱的屍體,在聲嘶力竭的哀號中再次瘋狂;在眾人的唏噓中,李爾,這位受創太重的老王死於傷心、絕望。

如此悲慘的結局，令大多數的人無法承受。

從 1600 年後，莎士比亞就不再寫作喜劇。在伊莉莎白女王統治末期，社會形勢動蕩，莎士比亞於是改寫悲劇，描述當時週遭的生存環境。僅管他的題材取自歷史、傳說、或異國的故事，但他的著眼點不離開英國的現實，此一現實涵蓋當時英國的政治、社會生活、思想、感情、理想、宗教觀、世界觀、人性觀與道德觀；《李爾王》正傳達了這樣的現實。

"親愛的人互相疏遠、朋友變為陌路、兄弟化成仇敵、城市裡有暴動、國家發生內亂、宮廷之內潛藏著逆謀；父不父、子不子、綱常倫紀完全破滅。我這畜生也是上應天數，有他這樣逆親犯上的兒子，就有像我們王上這樣不慈不愛的父親，我們最好的日子已經過去，現在只有一些陰謀、欺詐、叛逆、紛亂追隨我們的背後，把我們趕下墳墓去。"

（一幕二場；葛羅斯特伯爵）

莎士比亞將國家民族的混亂，歸責於人的混亂，劇中一切的惡行，諸如暴戾、謀殺、篡位、盲目的行動、罪惡的背叛、殘忍的行為都是由人自己造成的；為了匡正原有的秩序，人必須為所犯的錯誤，償付代價，乞求原諒與庇佑。於是，愛德蒙、貢娜藜和芮根必須死去，甚至李爾和葛羅斯特也逃不了；在這場贖罪的儀式中，考蒂麗雅成了獻祭的犧牲品。回歸悲劇起始的角度來看，為罪行付出生命代價，符合了'詩的正義'，而美麗的牲品，則將悲劇的精神提升到了崇高、壯麗的境界。

考蒂麗雅走近。"你認識我嗎，父親？""妳是一個精靈，我知道。"老人回答，那是迷惘中最後的明智。從這時起，可歌可泣的哺育開始了。考蒂麗雅開始哺育這痛苦的靈魂；它正在仇恨中因虛弱而奄奄一息。考蒂麗雅以愛來哺育李爾，於是勇氣復至；她以尊敬哺育他，於是微笑再現；她給他喚起希望，於是信心重生；她曉之以智慧，於是理智又來了。李爾在康復，身體日漸好轉，逐步恢復了生機。孩童又變成老人。這可憐蟲現在變得很幸福。戲劇高峰就在這光明再現的時刻。真可惜：有叛賊、有發偽誓者、有殺人犯。考蒂麗雅死了。沒有比這更令人痛心了。老人十分吃驚：他不明白了。他抱著女兒的屍身斷了氣。他在死者身上死去。他免掉了在她身後苟活的極大痛苦。那會使他成為可憐的影子，自己摸索空虛的心在那裏、尋找那被心愛的人帶走了的靈魂。啊，上帝呀！您愛的人，您反而不讓他們活下去！

在天使飛走之後仍然存在，變成女兒留下的'孤兒'、充當看不到光明的眼睛、成為不再有歡樂的悲慘心靈、不時將雙手伸向黑暗、竭力再抓住曾在那裏的親人。可是她現在哪裡去了？感覺到在'遠行'之中被遺忘、失去了在塵世存在的理由、從今只是一個在某座墳前游蕩的人；不被接受、不受歡迎；這是多麼悲慘的命運。詩人啊，你結束了這老人的生命，做得對。

維克多‧雨果(Victor Hugo)

《威廉‧莎士比亞》(*William Shakespeare*；1863)

多年前第一次讀《李爾王》，閱畢心情久久不能平復；它的結局讓我無法也不忍再次面對。劇末一景，當李爾抱著考蒂麗雅的屍身出現時，舞台上了無生機，絕望中，"作孽無幾卻受虐太深"的老王再度陷入瘋癲，無聲消逝；一旁的肯特嘶吼著"碎吧！心啊，碎吧！"，艾德加猛力搖著李爾期待奇蹟的出現，然而，眾人終只能無力地面對老王的死亡；此情此景讓任何血肉之軀都難以承受。

多年後，為了演出，我鼓起勇氣再次拿起劇本。在研讀與導演的過程中，當初的不忍與悸動仍然強烈，卻多了一分理解與體認；李爾的悲劇根植在個人性格上的缺陷，考蒂麗雅亦如是。但是他們悲慘的下場，仍然遠遠超過他們所犯的過錯，公理正義似乎沒有得到伸張，於是我在劇本編修時略施手腳，讓貢娜藜、芮根、愛德蒙在舞台上伏罪，小小滿足一下"法網恢恢，疏而不漏"的快感，這或許也不經意流露出我報復心強的面目。

以下分別就莎士比亞生平、劇本分析、導演構思及場面調度，說明《李爾王》一劇演出的原始想法，期待您的指教。

第一部份

莎士比亞生平

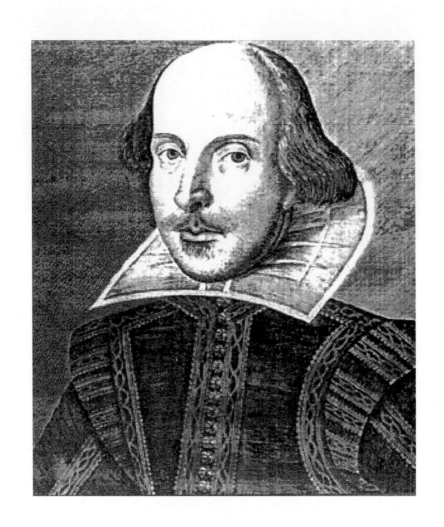

威廉·莎士比亞

(1564-1616)

莎士比亞生平

莎士比亞是人類的才智之士,也是英國的才智之士。他極具英國派頭,過於具有這種派頭。他的英國特色到了使那些被他搬上舞台的偉大英王遜色的程度。但這位英國詩人是人類的天才。莎士比亞是可以這樣說的少數人之一:他就是人類。

維克多·雨果
《威廉·莎士比亞》

從十八世紀起,很多人不相信有莎士比亞這個人,不相信莎士比亞的存在,不相信他就是寫出那幾十部偉大劇本的劇作家;所幸,如今這樣的否認態度已被證明為無稽之談。兩個多世紀來,眾多學者努力考據的成果,終於替莎士比亞驗明正身。今天我們可以大聲說:相信莎士比亞就是尊重歷史,承認莎士比亞就是對人類智慧的肯定。

其實,莎士比亞遺留下來的歷史線索遠比想像中多得多。雖然他沒寫過自傳,也不曾請人立傳,但後世仍可由許多旁證追尋他的種種事蹟。

以下將莎士比亞的生平劃分成十個階段,以編年的方式敘述其生平、家庭狀況、事業發展、創作過程與作品的年代(寫作、演出、出版),並對當時與莎士比亞有關的劇壇狀況略作描述。

(一)家庭背景與幼年時期

據載威廉·莎士比亞是在英格蘭中部沃里克(Warwickshire)郡亞芬河畔史特拉福(Stratford-upon-Avon)鎮的聖三一教堂(Holy Trinity Church)受洗命名,教堂登記冊在一五六四年四月欄下,以拉丁文寫著"26日,約翰·莎士比亞之子威廉"的字樣,施洗禮的是英國國教教區牧師約翰·布雷區格德爾(John Bretchgirdle)。當時的風俗,嬰兒多在出生數日之內施受洗禮,據此,現今推定莎士比亞的生日為四月二十三日,當日正是英格蘭守護神聖喬治(Saint George)的生日。而五十二年後的同一天,偉大的劇作家因不明原因與世長辭,老天巧合的安排,更彰顯了莎士比亞傳奇而充滿戲劇性的一生。

威廉的祖父理查·莎士比亞(Richard Shakespeare) 居住在史特拉福鎮北邊三英里的農村斯尼特菲爾(Snitterfield),是一位自耕農,為羅伯·阿登(Robert Arden)莊園種田。理查育有兩個兒子約翰與亨利(John & Henry Shakespeare),理查於1561年去世。

約翰·莎士比亞在1550年離開家鄉,到史特拉福鎮學習製作軟皮手套和皮飾物的手藝,到了1552年事業大有發展,成為一名成功的商人。據說,他的事業除了軟皮手套外,還兼營穀物、羊毛、麥芽以及羊、鹿肉和皮革的買賣。因此,曾有一種說法認為莎士比亞是屠夫之子。1556年,約翰買下了亨利街(Henley

Street)與格林希爾街(Greenhill Street)的兩棟房子，前者可能就是莎士比亞的出生地。約翰在 1557 年與羅伯·阿登的女兒瑪麗·阿登(Mary Arden)結婚，二人共生了八個子女。前二胎都是女兒，在童年時死於瘟疫；威廉是他們第三個孩子，也是長男。同年，約翰開始參加史特拉福鎮委員會的活動，並在 1561 到 1563 年間擔任鎮財務官一職。因此，在莎士比亞誕生前他的家庭環境是頗為不錯的。

　　位於亞芬河畔的史特拉福是個綠樹成蔭、安靜的小商城，常有市集群聚。史特拉福原意為'涉水過河的道路'，明白指出它四通八達的地理位置，實際上，從這裏到倫敦騎馬僅需兩天，步行也只要四天，離烏斯特(Worcester)、窩立克(Warwickshire)及牛津(Oxford)等大城也都不遠。中世紀時，史特拉福曾是烏斯特主教的領地，在十二世紀末獲得了部份自治權。

　　一五六六年八月，伊莉莎白女王帶著她的寵臣列斯特伯爵羅伯·道得利(Earl of Leicester, Robert Dudley)首度拜訪沃里克郡，當時二歲的莎士比亞，由母親懷抱著擠在歡迎的人潮中，第一次與女王見面。十月，大弟吉伯特·莎士比亞(Gilbert Shakespeare)出生，三年後又添了一個妹妹瓊·莎士比亞(Joan Shakespeare)。

　　就在這年夏天，倫敦女王劇團(the Queen's Men)的短劇演員因表現不佳被逐出宮廷，他們來到史特拉福鎮，獲准在聖十字公會(Gild of the Holy Cross)小教堂演出。當時莎士比亞的父親擔任執行官，在帳目上記載 "由史特拉福議會付給女王陛下的四個演員"；這可能是莎士比亞最早一次看戲的經驗，而且還是坐在貴賓席上。

　　九月，莎士比亞進入市文法學校附屬的幼學上學，跟隨助理教師學習英語讀寫、教義問答與簡單的算術。

（二）教育與對戲劇的初時印象

　　一五七一年，莎士比亞七歲，正式入學當地的文法學校－愛德華六世國王新學校(the King's New School- the Grammar School)。它是全國頂尖的學校之一，並且免費接受市政委員的子弟。文法學校只收男生，以拉丁文教授文法、會話、修詞、邏輯、演說及作詩，並要求閱讀伊索寓言、曼圖安納斯(Mantuanus)的詩作，以及薩勒斯特(Sallust)、普羅特斯(Plautus)、西尼卡(Seneca)、泰倫斯(Terence)、西塞羅(Cicero)、霍拉斯(Horace)、奧維德(Ovid)、維吉爾(Virgil)等羅馬劇作家的作品。其中普羅特斯和泰倫斯的喜劇、西尼卡的悲劇和奧維德的《變形記》對日後莎士比亞的作品有很深的影響。當時學校的老師西蒙·亨特(Simon Hunt)和湯馬斯·詹金斯(Thomas Jenkins)都是大學畢業生，後者並成為莎士比亞刻畫《溫莎的風流婦人》中老師修·伊凡斯(Sir Hugh Evans)一角的依據。

　　當在星期日和其它宗教節日時，幼年的莎士比亞跟隨大人一起到教堂聽講道、誦聖經、唱聖詩、作祈禱，這些宗教活動在當時的英國主要用英文進行，孩子們必須學會背誦主教聖經和通用祈禱書的重要段落，並且要能進行教義問答；這成為莎士比亞學習英文的主要途徑。

　　一五七五年七月伊莉莎白女王行幸至距史特拉福十一英里處的肯尼渥思

(Kenilworth)城堡。為了取悅女王，列斯特伯爵在城堡中大肆設宴，白天打獵，晚間放煙火，並在草地及一個挖成新月狀的湖中演出亞瑟王傳奇中的「海之女」，新月是月神戴安娜(Diana)的標記，女王很滿意這個比喻。一連三週的盛會吸引了附近的居民前來參與，並表達他們對女王的擁戴；可以想像莎士比亞的父母，絕不會放棄帶著孩子親臨感受這難得的體驗。

（三）家道中落

一五七七年一月，約翰於市政委員會會議中缺席，從此並退出所有的市政活動，停止了對市政的捐款，並將部份家產抵押出去，家道逐漸中落。不過，他們從未失去亨利街的房子。約翰因為生意失利，加上家庭成員多，開銷大，現金短缺，不得不舉債。另一方面，則可能因為轉傾向天主教，而停止上英國國教的教堂作禮拜，並把財產分散隱匿以免被沒收，並退出清教徒勢力日益增大的史特拉福政委員會。二年後，莎士比亞因家境沒落而休學，改跟父親學習手藝，工作以貼補家用。

一五八一年，烏斯特劇團(the Earl of Worcester's Men)和伯克里勛爵劇團(Lord Berkeley's Men)到史特拉福演出。其中烏斯特劇團新發崛的愛德華·阿林(Edward Alleyn)，年僅十七歲，後來成為著名的演員，曾在馬婁的劇作《帖木兒》(*Tamburlaine*)中飾演帖木兒一角，對莎士比亞有極大的啟發。

（四）婚姻

一五八二年十一月二十八日，史特拉福的兩位鎮民富爾克·桑德爾思(Fulk Sandells)和約翰·理察遜(John Richardson)向烏斯特主教區宗教法庭提出保證書，各以四十鎊作保，請求批准威廉·莎士比亞和安妮·哈瑟威(Anne Hathaway)結婚。按當時的法律程序，結婚必須先在教區教堂登記，並預告一次，以避免日後發現有重婚、血親關係或其它狀況產生。安妮·哈瑟威時年二十六歲，比莎士比亞大八歲，懷有三個月的身孕。安妮來自史特拉福西邊的一個農村沙特里(Shottery)，父親理查·哈瑟威(Richard Hathaway)與約翰·莎士比亞是舊識。理查於前一年九月過世後，留給安妮六英鎊十五先令六便士做為嫁妝。由於莎士比亞當時尚未成年，因此婚姻必須獲得父親的同意，推測這樁婚事並未受到阻止。不過，從此安妮就在歷史上消聲匿跡，直到一六一六年，莎士比亞在遺囑中留給她"次好的床及其附件"。婚後隔年五月，長女蘇珊娜·莎士比亞(Susanna Shakespeare)出生，證明莎士比亞倉促的婚姻是奉兒女之命。二年後雙生兒漢姆奈特·莎士比亞(Hamnet Shakespeare)與茱迪絲·莎士比亞(Judith Shakespeare)出世。

根據十七世紀作家奧布雷(John Aubrey)在《小傳》所稱，婚後的莎士比亞為了養家活口，曾經擔任某貴族的家庭教師。

再現李爾 一次演出的導演功課

（五）倫敦行

　　一五八七年，莎士比亞離開家鄉前往倫敦發展，其原因有幾種不同的說法。其一，女王供奉劇團因團員鬥毆發生死傷，要找新人頂替；同時間列斯特伯爵劇團因部份人員赴歐陸演出，發生缺人情況。莎士比亞可能作為臨時演員，隨其中一個劇團來到倫敦，開始他的戲劇生涯。另一種說法，依尼古拉斯·羅(Nicholas Rowe)一七〇九年的記載，莎士比亞婚後結交了一些壞朋友，常一同到湯馬斯·路西爵士(Sir Thomas Lucy)的莊園偷獵，莎士比亞並寫了一首歌謠諷刺爵士，遭到法律追究，為了逃避刑責，不得不離開家鄉，到倫敦去躲避一段時間。

　　據戴夫南特爵士(Sir William Davenant)所述，莎士比亞抵達倫敦之後，先到劇院中負責看管馬匹、當提詞人的助手以及招呼演員上場；生活上則有同鄉理查·菲爾德(Richard Field)的照顧。理查比莎士比亞年長三歲，二人可能是同學，一五七九年時理查就到倫敦學習印刷手藝，後因師父去世，娶了師娘，並接手印刷廠的事業。據說他的手藝不錯，印製了一些頗有價值的著作；莎士比亞在他店裏讀到不少好書，也結交到一些文人。據演員湯馬斯·貝特頓(Thomas Betterton)所稱，在到倫敦的最初幾年，莎士比亞"被接受進入一個劇團，起初地位很低微，但他令人驚奇的機智及在舞台上自如的表現，很快便出了名，成為傑出的作家。"

（六）初嘗寫作

　　二十四歲這年，莎士比亞寫下了第一首詩作《情女怨》(*A lover's Complain*)，並開始在倫敦劇團裏協助改編劇本，他可能參加兩部歷史劇的編寫工作，一部是《戰爭使大家成為朋友》(*War Hath Made All Friends*)，手抄本(無署名)現存於不列顛圖書館；另一部則是《愛德華三世》(*The Reign of King Edward The Third*)。《愛》劇於一五九六年和一五九九年出版(無署名)，從一六五六年起就有人說它是莎士比亞的作品，十八世紀的學者愛德華·卡佩爾(Edward Capell)重新發現此劇，認為確是莎士比亞所作，而現代莎學家肯泥斯·謬爾(Kenneth Muir)認為"即使莎士比亞未參與寫作，他至少熟悉此劇，比對任何其他伊莉莎白時期的劇作還要熟悉"。

　　接著，莎士比亞完成《錯誤的喜劇》(*The Comedy of Error*)，模仿羅馬喜劇家普羅特斯(Plautus)的作品《孿生兄弟》(*Menaechmi*)。劇中第三幕第二景提到法國"拿起武器在造反，向自己的王儲打仗"；所指的王儲是法王亨利三世的繼承人納伐爾的亨利。亨利三世於一五八九年八月十二日逝世，隨即納伐爾的亨利繼位成為法國國王，不再是王儲，因此該劇很可能寫於一五八九年八月以前。

　　隔年，莎士比亞開始創作或修改兩個歷史劇，一名《約克和蘭開斯特兩貴族的爭鬥第一部份》(*The First Part of The Contention of The Two Famous House of York And Lancaster*)，一五九四年經人回憶腳本湊成'不良'四開本出版，無署名；此劇可能就是一六二三年出版「第一對開本」莎士比亞劇作全集中的《亨利六世第二部份》(*The Second Part of King Henry The Sixth*)。另一齣是《理察·約克公爵的真

實悲劇》(*The True Tragedy of Richard Duke of York*)，一五九五年出版'不良'八開本(無署名)，書頁上註明曾多次由潘布羅克伯爵劇團（Pembroke's Men）演出；應該就是「第一對開本」中的《亨利六世第三部份》(*The Third Part Of King Henry The Sixth*)。兩劇在一六○○年重印，並於一六一九年合集出版，稱為《蘭開斯特與約克兩望族的爭鬥全集》(*The Whole Contention of The Two Famous House, Lancaster And York*)，作者署名莎士比亞。

　　從一五八七年到一五九二年間，並沒有有關莎士比亞動向的記載，史稱「失考歲月」（the lost years）；但因《理察・約克公爵的真實悲劇》的書頁上說曾由潘布羅克伯爵劇團演出，因此推斷莎士比亞當時可能受僱於這個劇團。

　　一五九一年，莎士比亞寫下了《亨利六世第一部份》(*The First Part of King Henry The Sixth*)，此劇初演時是獨立的行列劇，後來增加一些場景和結尾，與《亨利六世》第二、第三部份銜接。劇中遠征法國與貞德對仗的英雄塔爾伯特(Talbot)深受英國觀眾的歡迎，當時的作家湯馬斯・納什(Thomas Nashe)在《一文不名的皮爾斯》(*Pierce Penniless*)一書中寫道 "法國人所敬畏的勇敢的塔爾伯特亡魂會多麼高興知道，他在陵墓裏躺了兩百多年後，又在舞台上耀武揚威，他的屍體重新受到觀眾淚水的洗滌，這些觀眾看到扮演他的悲劇演員，還以為重新目睹他流血呢"。

　　同一年，莎士比亞還模仿羅馬劇作家西尼卡編寫血腥的悲劇《泰特斯・安德洛尼克斯》(*Titus Andronicus*)。劇院經理菲利普・漢斯洛(Philip Henslowe)記載，一五九二年四月十一日起斯特蘭其勛爵劇團曾上演《泰特斯和維斯帕西安》(*Titus And Vespasian*)一劇，可能就是這部莎劇的別名。

　　在這年，莎士比亞結識當時年僅十八歲的南安普頓伯爵亨利・里茲利(Southampton, Henry Wriothesley, 3rd Earl,1573-1624)。南安普頓伯爵八歲繼承爵位，由財政大臣伯利勛爵(Lord Burghley)監護，十六歲時從劍橋大學畢業。據說他年輕貌美、喜愛文藝，伯利勛爵想將孫女嫁給他，其母也勸他攀親以鞏固家族地位，但南安普頓伯爵始終推拖不允。在南安普頓伯爵成為莎士比亞的庇護人後，可能受到伯爵母親的要求，莎士比亞開始寫下第一批十四行詩，贈與南安普頓伯爵，意在勸他早日結婚。南安普頓伯爵對莎士比亞的事業發展有相當大的影響。

　　三月，在泰晤士河南岸重新開張的玫瑰劇院(The Rose Theater)，由斯特蘭其勛爵劇團(Strange's Men)演出了《亨利六世第一部份》；依漢斯洛的帳目記載莎士比亞獲得三英鎊十六先令八便士，相當於一九五○年代的一百英鎊，是當季最高的價碼。它在同年演過十三次，隔年一月又演出兩次；足證莎士比亞當時已是頗受歡迎的劇作家了。

（七）嶄露頭角

　　一五九二年六月，倫敦遭瘟疫肆虐，政府下令關閉所有劇院，直到十二月二十九日才重新開張；在這半年中，倫敦至少有一萬五千人因病死亡。在這段劇院

關門的時間，莎士比亞可能隨著潘布羅克伯爵劇團下鄉演出，但該劇團不久因經濟困難而解散，莎士比亞只好回到史特拉福，並在那裏寫作。

這年，莎士比亞完成了《馴悍記》(*The Taming of The Shrew*)，此劇最早的演出記錄是一五九四年六月由大臣劇團(Chamberlian's Men)在倫敦南岸紐因頓劇院(Newington Butts Theater)演出，同時，莎士比亞也繼續寫十四行詩。

九月時，倫敦的大學才子羅伯特·格林(Robert Greene)潦倒死去，其友亨利·切特爾(Henry Chettle)將他的遺稿整理出版，書名為《百般懊悔換得一毫智慧》(*Greenes Groats-worth of witte bought with a million of Repentance*)，其中有一封致馬婁、納許和皮爾(George Peele)的信，勸他們要以他為鑑，別再寫戲也不要相信伶人，信中說"是的，不要相信他們，其中有一隻用我們的羽毛打扮的暴發戶烏鴉，他的老虎的心用伶人的皮包起，自以為能像你們之中最傑出者一樣寫出一行無韻詩，不過是一個什麼都幹的打雜工，就自以為是全國唯一的搖撼舞台者"，這段話顯然是在攻擊莎士比亞，其中"老虎的心用伶人的皮包起"一句，模仿莎士比亞《亨利六世第三部份》第一幕第四景中"啊！老虎的心用女人的皮包起"，"搖撼舞台者(shake-scene)"則是影射莎士比亞的名字(Shake-speare)。這段故事說明莎士比亞在當時已小有成就，並對受過大學教育的劇作家們構成了嚴重的威脅。"打雜工"指的是他既做演員又寫劇本，而且歷史劇、悲劇、喜劇都寫；而"用我們的羽毛打扮"似乎是指控莎士比亞對他人劇作的抄襲。

格林的信發表後，馬羅和納許深感不妥，責怪於切特爾；切特爾於是在十二月出版的《仁心之夢》(*Kind-Harts Dreame*)序言中，表示了歉意，特別向得罪了某個人致歉，"因為我看到他舉止有禮，品格高尚，而且不少貴人都說他待人正直、誠實，文筆優美，技藝高超"。而在一六八一年約翰·奧布里所記載有關莎士比亞的傳記中也提到，"他很早就開始寫詩劇，這種文體在當時的水平很低，他的劇本很成功；他面貌俊美、身材勻稱，和他在一起很有趣，因為他談吐文雅、流暢而機敏"。從此，我們多少可以勾勒出莎士比亞的形像。

一五九三年二月，倫敦劇院在重開了一個月後，再因瘟疫之故關閉，直到一五九四年的夏天。在這段時間裏，大多數的劇團因經濟困難而解散，少部份則到外地演出，演員人數和收入銳減。

四月時，莎士比亞的長詩《維納斯與阿都尼斯》(*Venus And Adonis*)經過坎伯雷特大主教審查批准，由理查·菲爾德在倫敦書業公所(Stationers' Register)登記，不久出版；這是莎士比亞署名的第一個著作。這首詩題獻給南安普頓伯爵，獻詞如下：

"獻給南安普頓伯爵兼蒂其菲爾德男爵亨利·里茲利閣下
 閣下，

 我今將我粗陋的的詩篇獻給閣下，不知會如何冒犯您，也不知世人會如何責備我，竟會選擇這樣堅牢的柱石來支持如此纖弱的東西。然而只要閣下稍露快意，我就自認為受到高度的誇獎，並誓將用一切暇日，直至到用更有份量的

作品來為您增光。但倘若我創作的第一個子嗣竟成畸形，我將對它有這樣一位高貴的教父感到難過，並從此不在耕種這塊貧瘠的土地，以免仍產生這樣惡劣的收穫。請閣下雅覽，並按閣下心意加以衡量。祝閣下百事如意，並滿足世人對閣下的期望。

隨時為閣下效勞的
威廉・莎士比亞"

詩冊出版後大受歡迎，莎士比亞在世時即印過四開本兩次、八開本八次。

五月間倫敦爆發群眾排斥外僑的騷動，當局對作家展開搜查，追捕煽動群眾的人。基德的住處被搜出宣揚無神論的資料，在獄中受到烤打後，諉過於馬婁。三十號那天馬婁在酒店中與人發生爭吵，遭匕首刺傷致死。有人認為這是一場政治暗殺，也有傳說馬婁是宮廷密探而遭報復。從此，直到班・強生崛起之前，莎士比亞在劇壇上已無對手。

在這年，莎士比亞繼續寫成《維洛那二紳士》(Two Gentlemen of Verona) 及《理查三世》(Richard III)；《理查三世》是莎士比亞第一部藝術成熟的嚴肅劇本，水準已在馬婁之上。

一五九四年，《泰特斯・安德洛尼克斯》、《亨利六世》相繼出版，五月《仲夏夜之夢》(The Midsummernight's Dream) 在南安普頓伯爵的母親與宮內大臣湯馬斯・赫尼其爵士(Sir Thomas Heneage)婚禮前一天晚上，於南安普頓伯爵的宅邸演出。大約同時大臣劇團 (Chamberlian's Men) 成立，莎士比亞隨即加入這個由亨斯頓勛爵(1st Lord Hunsdon, Henry Carey)所庇護的新劇團，帶著他所創作的劇作，成為劇團重要的演員、劇作家以及股東，直至過世。

劇團立刻演出了莎士比亞的喜劇《愛的徒勞》(Lover's Labour's Lost)，六月間，大臣劇團與隸屬於對抗西班牙無敵艦隊的海軍上將霍華德伯爵(Lord Admiral Howard)的海軍上將劇團(Lord Admiral's Men)，在倫敦南岸紐因頓箭靶劇院一起演出，劇目包括《泰特斯・安德洛尼克斯》、《馴悍記》和一個現已失佚名叫《哈姆雷特》(Hamlet)的劇本。

就在此時，倫敦發生了一件重大的社會案件，女王的猶太醫生羅德里戈・洛佩斯(Roderigo Lopez)與西班牙間諜策劃毒殺女王，失風被捕。案件在法庭上審理數月後，判處死刑。此後倫敦市井充滿了反猶的議論與歧視。八月，《威尼斯喜劇》(The Venesyon Comedy)(即《威尼斯商人》(The Merchant of Venice)的第一稿)在玫瑰劇院上演，雖然此劇略有反猶色彩，但莎士比亞並未全然否定夏洛克(Shylock)這個角色；演員理查・伯比奇(Richard Burbage)成功的扮演了夏洛克一角，確立其偉大悲劇演員的聲譽，並開啟與莎士比亞間長期的合作關係。

同年，莎士比亞並受邀參加修改《湯馬斯・莫爾爵士》一劇，現存於不列顛圖書館的增補手稿中，有三頁和部份段落被認為是莎士比亞的手跡。該劇原作者為安東尼・芒戴，原稿內容在送宴樂官埃德蒙・鐵爾尼爵士檢查時被大量刪除，不得不重作修改和補充。莎士比亞增補的部分，為時任倫敦市政官的天主教徒托馬斯・莫爾爵士，為安撫因反對外國僑民而上街鬧事的倫敦群眾所作的長篇演

說。此劇雖經修改，但結果始終未曾上演。

當年九月三日，一位牛津大學的學生亨利・威洛比(Henry Willobie)出版的長詩《威洛比的阿維莎》(Willobie his Avisa)中，在序文提到莎士比亞的名字：

> "雖然柯拉廷用很高的待價
> 獲得了美名和長壽，
> 並找到多數人所枉然追尋的
> 美麗而忠貞如一的妻子，
> 但塔昆摘調了他晶瑩的葡萄，
> 而莎士比亞描繪了可憐的魯克麗絲的受辱。"

而根據倫敦葛雷法學院(Gray's Inn)當年史冊上記載，在慶祝聖誕節的舞會後演出《錯誤的喜劇》(Comedy Of Errors)，院方邀請法律協會的代表參加，卻因座位安排與挪動發生爭吵，事後他們稱此事件為'錯誤之夜'(the night of error)。

一五九五年，塞謬爾・丹尼斯(Samuel Daniel)的史詩《約克和蘭開斯特兩家族的內戰》(The Civil War Between the Two Houses of Lancaster and York)第四章出版，莎士比亞據此開始寫作他的歷史劇《理查二世》(Richard II)，並於十二月間在愛德華・霍比爵士(Sir Edward Hoby)宅邸首演。

莎士比亞在這年還寫了《羅密歐與茱麗葉》(Romeo And Juliet)，劇情部份反映前一年南安普頓伯爵的朋友查爾斯和亨利・單弗斯爵士兄弟與其鄉鄰沃爾特和亨利朗爵士之間的反覆械鬥。

一五九六年八月，莎士比亞的獨子哈姆奈特因病死亡，年僅十一歲；莎士比亞在隨後寫作的《約翰王》(King John)中，表達了他的喪子之痛：

> "悲哀充塞我不在了的兒子的房間，
> 躺在他的床上，陪著我來回的走動，
> 顯露出他美麗的容貌，學著他的話，
> 使我回想起他一切可愛的地方，
> 用他的形體撐起他空癟的衣服，
> 這樣我就有理由喜歡悲哀了。
> ……
> 主啊！我的孩子，亞瑟，我漂亮的兒子！
> 我的生命、喜悅、食物，我的全世界！"

十月，紋章院院長威廉・戴西克(Sir William Dethick)決定起草批准授予約翰・莎士比亞家徽的證書草稿，其理由有：其祖父服務亨利七世國王有功；歷代在地方上頗有聲譽；配偶為紳士阿登家之女；本人曾任治安官和市長；地產值五百鎊。家徽圖案為一金色盾形，斜貫黑帶，黑帶上有銀色矛一枝，盾上方有立鷹，鷹之一爪握矛，直立。家銘為"並非沒有權利"(原以古法文寫成 Non sanz droict，英文為 Not without right)。

（八）揚名立萬

　　一五九七年初，莎士比亞完成《亨利四世》（*Henry IV*）上、下篇，在劇中創造了一個極受觀眾喜愛的角色'孚斯塔夫'(Falstaff)，孚斯塔夫脫胎於傳統道德劇中'罪惡'一角，被賦予逗人笑罵的鮮明個性，既代表了沒落的騎士又表現出英格蘭民族的幽默感。此角最初由演員亨利·切特爾(Henry Chettle)飾演，後由肯普(Kemp)扮演，均十分成功。這個角色的名字最初叫作奧爾德卡斯爾(Oldcastle)，後來遭到該家族後裔親戚科巴姆勛爵(Lord Cobham)抗議，才改名為孚斯塔夫。據說，伊麗莎白女王看過此劇後，十分喜愛孚斯塔夫一角，遂命莎士比亞再為此角寫戲，表現他陷入愛情之狀，莎士比亞在短期內寫成《溫莎的風流婦人》（*The Merry Wives of Winsor*），並在當年四月二十三日，於溫莎宮嘉德勛章獲得者宴會上首演。

　　作品的大受歡迎改善了莎士比亞的經濟，這年五月他以六十鎊的價錢，從威廉·恩德希爾(William Underhill)手中購得史特拉福第二大的房屋作為「新居」。此屋原為休·克洛普頓爵士(Sir Hugh Clopton)所建，但已年久失修，莎士比亞購入後加以翻建，似乎有意於晚年退休後在此居住。而據尼古拉斯·羅記載，威廉·達文南曾說「有一次南安普頓伯爵曾贈給莎士比亞一千鎊，使他能夠實現他想購買的一樁產業」。

　　八月，《理查二世》在書業公所登記出版，但由於政治上的避諱，'廢黜'的場景遭到刪除。《理查三世》與《羅密歐與茱麗葉》也相繼出版，但內容殘缺，錯誤頗多，亦無作者署名。

　　一五九八年夏天，莎士比亞開始寫作《無事生非》（*Much Ado About Nothing*），於冬天完成。十月間，一位史特拉福的鄰居同時也是該鎮參議員的理查·昆尼(Richard Quiney)因為家被大火燒毀，趁著到倫敦出差的機會，寫信想向莎士比亞借三十英鎊，但是最後信並未寄出，昆尼死後在整理遺物時為人發現，成為唯一留存下來寫給莎士比亞的信件。而昆尼在與父親及另一位鄰居斯特利(Abraham Sturley)的通信中，也曾多次提及莎士比亞之名。

　　這年，署名'莎士比亞著'的《愛的徒勞》，由卡伯特·伯比(Cutbert Burby)出版，這是第一本由莎士比亞署名出版的莎劇著作；而由書商安德魯·懷斯(Andrew Wise)再版的《理查二世》和《理查三事》四開本，也開始出現莎士比亞的署名。這說明莎士比亞的名字已有助於書本的促銷，同時人們也開始將劇作家的身份，提升到與詩人相當的位置上。

　　九月，一位男教師法蘭西斯·米爾斯(Francis Meres)在書業公所登記出版《帕拉迪斯塔米阿機智的寶庫》（*Palladis Tamia: Wits Treasury*）一書，書中讚譽了英國一百多個作家，其中寫道：

> "菲利普·西德尼爵士、史賓塞、丹尼爾、德雷頓、華納、莎士比亞、馬婁和查普曼大大豐富了英語，使之華麗地穿戴上珍奇事物和燦爛衣裳。……正如尤弗伯斯的靈魂活在畢達哥拉斯身上，奧維德的香馥、機智的靈魂活在舌頭流蜜

的莎士比亞身上，足以為證者是他的《維納斯和阿都尼斯》、他的《魯克麗絲》、他在私交間傳閱的糖漬的十四行詩等等。….正如普羅特斯和西尼卡被認為是拉丁作家中喜劇和悲劇寫得最好的，莎士比亞是英國人中為舞台寫這兩種劇寫的最好的，喜劇方面有他的《維諾那二紳士》、他的《錯誤》、他的《愛的徒勞》、他的《愛的收獲》、他的《仲夏夜之夢》和他的《威尼斯商人》為証；悲劇方面有他的《理查二世》、《理查三世》、《亨利四世》、《約翰王》、《泰特斯·安德洛尼克斯》和他的《羅密歐與茱莉葉》為証。正如埃比烏斯·斯托洛說，如果謬斯神通拉丁語，她們會用普羅特斯的舌頭說話；我說，如果她們通英語，她們會用莎士比亞的精煉的詞語講話。"

同年，理查·巴恩菲爾德(Richard Barnfield)出版的詩集中有"憶若干英國詩人"(*A Remembrance of Some English Poets*)一詩，其中一節寫到：

"還有莎士比亞，你的流蜜的風格，

為世界所喜歡，替你贏得讚譽，

你的《維納斯》和《魯克麗絲》，溫柔和貞潔，

將你的名字列入不朽美名的史冊。

願你永生，至少享有永生的名聲，

肉身會死亡，但美名不死亡。"

冬天，莎士比亞開始寫作《亨利五世》(*Henry V*)，於隔年三月完成。

此時，班·強生脫離「海軍上將劇團」，帶著他的新作《人人高興》(*Everyman In His Humour*)加入大臣劇團，據說此劇最初未獲接受，因莎士比亞之推薦而能上演。而據一六一六年強生全集記載，該劇在一五九八年在「幃幕劇院」(Curtain Theater)上演時，主要演員即以莎士比亞為首，大概扮演劇中溺愛兒子的老父親愛德華·諾威爾(Edward knowell)一角。

一五九九年三月二十七日，愛爾蘭總督艾塞克斯伯爵率軍離開倫敦，前往愛爾蘭征討叛亂，他擬任命隨軍的南安普頓伯爵為參謀長，但遭女王所拒。莎士比亞長期受南安普頓伯爵庇護，原支持艾塞克斯伯爵一派，便在《亨利五世》中祝艾塞克斯伯爵出兵成功：

"用一個略為卑微而同樣親切的例子，

正像我們聖明女王的將軍，

看來他不久就可以從愛爾蘭班師，

把"叛亂"挑在他的劍頭上帶回，

多少人會走出這平安的城市

去歡迎它！" (5 幕 1 景開場白)

但是，這場戰役最後並未贏得勝利。

從來，莎士比亞對於政治和宗教上的爭議，都採取謹慎的超然態度，而艾塞克斯伯爵強烈的政治野心，令莎士比亞心生警惕，在《無是生非》中他寫道：

"……寵臣，
被君主慣得驕傲，竟用他們的驕傲
來反對原來將它培養起來的權力。"　　　(3幕1景)

隨後，莎士比亞加入了興建中「環球劇院」(the Globe Theater)的營運，成為股東之一，每年可以分得十分之一的純利；稍晚股東之一肯普退出宮內大臣劇團，據說原因是莎士比亞反對他在台上即興的插科打諢，他遺下的股份由其餘股東瓜分，莎士比亞所分的純益也增加為八分之一。肯普原飾演福斯塔夫一角，他離開後，莎士比亞中只好將《亨利五世》中此角刪去，直到塔爾頓的徒弟羅伯特・阿爾民(Robert Armin)加入劇團，負責演出莎劇中的主要丑角。

這年約翰・韋弗(John Weever)出版《舊樣新式短詩集》(*Epigrammes in the oldest Cut, and newest Fashion*)，其中有「致威廉・莎士比亞」十四行詩一首：

"舌頭流蜜的莎士比亞，當我看到你的作品，
我敢發誓是阿波羅而非旁人寫的它們，
它們玫瑰色的容貌，金絲織的衣裳，
它們的母親據說是天上生的某個女神；
玫瑰臉頰的阿都尼，頭髮是琥珀的顏色，
白嫩而火熱的維納斯想引誘他愛她；
貞潔的魯克麗絲衣衫像處女樣潔白
傲慢而好色的塔昆一心要污辱她；
羅密歐、理察……還有更多我不知其名，
表明它們是神明（雖然名份上它們不是），
因為成千上萬的人起誓做它們忠實的信徒；
他們，莎士比亞的孩子們，在愛情中燃燒，
去吧，同你的文藝女神生出更多的神裔吧！"

夏天，莎士比亞寫作《皆大歡喜》(*As You Like It*)，此劇以莎士比亞家鄉沃里克郡阿登森林為背景，並提到當地民間傳說中的英雄羅賓漢。據十八世紀學者喬治・斯蒂文斯(George Stevens)記載，曾有人看過莎士比亞演出一位衰弱的老人，被人肩背著上場，可能即劇中的老僕亞當一角。劇中的'試金石'（Touchstone）一角，是莎士比亞為新加入的喜劇演員阿爾民所創造的第一個角色。

同時，莎士比亞寫成《朱力阿斯・凱撒》(*Julius Caesar*)，此劇反映了伊莉莎白王朝末期不穩的政治氣氛；因為當時有關英國的歷史劇遭到禁演，莎士比亞於是轉用外國的歷史題材寫作。

七月，環球劇院落成啟用，位於泰唔士河南岸，是南岸劇院群中最東邊最靠近倫敦橋南端的一個。劇院以支撐木柱立在沼澤地上，呈八角形，周圍是樓座，中間露天。敞開的舞臺向前突出，三邊是站客的場地。舞臺後部有帷幕和後室，上面有陽臺，再上為樂池。舞臺地板中間有個蓋板的方洞，供鬼魂出沒。舞臺離

地面約一人高，柱腳三面圍以布幃，上演悲劇時則圍黑布。舞臺後有化粧室，樓上為儲藏室，再上為雙斜坡頂樓，演出之日掛上劇院的旗子，旗上有希臘神話赫邱利斯背負地球的圖畫。劇院的拉丁文口號為：「世界一舞臺」，可以容納兩千餘觀眾。站票一便士，相當於兩枚雞蛋或一磅黃油的價錢；樓座票價二便士，舞臺邊上的貴賓席再加一便士，新劇首演時票價加倍。演出每日下午二點開始，於四、五點間結束，以日光照明。首演戲為《朱力阿斯‧凱撒》。環球劇院後來成為宮內大臣劇團經常演出的地方，是莎劇的主要舞臺。

也在這年，紋章院院長威廉‧戴錫克爵士和威廉‧開姆頓正式批准約翰‧莎士比亞及其子嗣使用家徽直到永遠。

一六〇〇年，莎士比亞完成《第十二夜》(*Twelfth Night*)，其中費斯特(Feste)一角是為演員羅伯特‧阿爾民所寫。其後完成的《哈姆雷特》(*Hamlet*)，早在一五八九年就曾為人提到；一五九四年鈕因頓靶場劇院曾上演過一個同名的戲，現被考證家稱為《前哈姆雷特》(*ur-Hamlet*)，但已失傳，其與後來的《哈姆雷特》之間的關係也不清楚。根據蓋布里歐‧哈維(Gabriel Harvey)於其一六〇一年的著作《喬叟集》(*Speght's Chaucer*)所載："年輕人很喜歡莎士比亞的《維納斯和阿都尼》；但他的《克魯麗絲》和他的《丹麥王子哈姆雷特的悲劇》卻包含讓見識廣博之士喜歡的內容"。可見《哈姆雷特》在一六〇〇年底已寫成上演，只是缺乏直接的記載。

這年是莎劇單行本出版和重印最多的一年，有《亨利四世下篇》四開本、《無是生非》四開本、《仲夏夜之夢》第一四開本、《威尼斯商人》第一四開本之外，還有《亨利六世第二部分》第二四開本、《亨利六世第三部份》第一四開本和《泰特斯‧安德洛尼克斯》第二四開本出版，但後三本無作者署名。

一六〇一年一月六日，女王在白廳宮大廳飭令演劇，招待來訪的佛羅倫薩貴族勃拉齊亞諾公爵凡倫丁諾‧奧西諾(Valentino Orsino, Duke of Bracciano)。所演的可能就是莎士比亞的《第十二夜》(因為當天正是聖誕節後的第十二日)，是預先為這個安排好的日子而寫的；劇中並有公爵名奧西諾，仕臣名凡倫丁。但並無明確的記載，現存有關《第十二夜》的最早演出紀錄則為一六〇二年二月二日。

莎士比亞接著寫了《特洛伊羅斯與克瑞西達》(*Troilus And Cressida*)，這是一齣憤世嫉俗的戲，可能是為倫敦法律協會的大學生們觀看而寫的。

九月八日，約翰‧莎士比亞去世，安葬於史特拉福。之後，亨利街的房屋歸莎士比亞所有，西屋由莎士比亞的母親瑪麗和妹妹瓊居住，瓊當時已和製帽匠威廉‧哈特(William Hart)結婚；東屋則租人作為客店。據傳這棟房屋在一七五七年翻修屋頂時，曾在瓦下發現藏有約翰‧莎士比亞的改信天主教的遺言。

一六〇二年五月間，莎士比亞用三百二十鎊，在舊史特拉福購耕地一百零七英畝及牧地二十英畝，由大弟吉爾伯特代理立契。九月又在史特拉福小教堂巷，「新居」斜對面新建一所茅屋。

這年莎士比亞寫成《終成眷屬》(*All Well That Ends Well*)，故事取材自義大利小說家薄伽丘《十日談》中第三天第九個故事。《哈姆雷特》由印刷商詹

再現李爾　一次演出的導演功課

姆斯·羅伯茲(James Roberts)在書業公所登記，但未見出版。

一六○三年三月二十四日，伊莉莎白一世女王逝世，享年七十歲，共在位四十五年。從此，都鐸王朝結束，由蘇格蘭王詹姆斯六世繼位，世稱詹姆斯一世。女王在位期間，莎士比亞所屬的宮內大臣劇團共為宮廷演出三十二次。

新國王即位後，立刻依自己的喜好整頓宮廷，莎士比亞的贊助者南安普頓伯爵立即被釋放，他於一六○一年因被控判亂而遭逮捕，並從此受到恩寵。新國王並指示將原本的「宮內大臣劇團」改組為「國王供奉劇團」(the King's Men)，並付予一些特權。

這年，莎士比亞寫出《奧瑟羅》(Othello)，這是他唯一以當代文藝復興時期為背景的家庭關係劇。在此之前，舞台上的摩爾人多是半人半鬼的形象，但莎士比亞對他的摩爾人角色明顯存著深切的同情。

詹姆斯一世王朝有個不祥的開端，倫敦發生空前嚴重的瘟疫，三萬人死去。一九○四年四月時，國王正式寫信給倫敦市長和米得爾塞克斯(Middlesex)和薩里(Surrey)兩郡治安官，叫他們"允準並容許"國王供奉劇團在他們"慣常的劇院"演出他們的戲。先前因瘟疫而被關閉的環球劇院，重新開放。

莎士比亞完成《一報還一報》(Measure For Measure)，此劇和《奧瑟羅》均出於義大利人吉拉爾地·秦奧(Giraldi Cinzio)的故事集。接著，《哈姆雷特》第二四開本出版，書名頁寫著："丹麥王子哈姆萊特的悲劇歷史。威廉·莎士比亞著"，內容按照真實完善版本新印，並增訂幾乎一倍的篇幅。十一月，國王供奉劇團在白廳宴會廳演出《奧瑟羅》與《溫莎的風流婦人》。

一六○五年五月八日，莎士比亞的《李爾王和他的三個女兒高納里爾、里根和考黛拉的真實歷史劇》(True Chronicle History of King Leir and His Three Daughters, Gonorill, Ragan, and Cordella)在書會公所登記，並按"最近演出本"出版。此劇最早的演出記錄為一五九四年四月八日，同年五月十四日也曾在書會公所登記，但未見出版。這是《李爾王》(King Lear)一劇的最早來源。劇中第一幕第二場中提到"最近這些日蝕和月蝕"，指的應是這年九月二十七日的月偏蝕和十月二日的日全蝕。全劇大概在年底或次年初才改寫完成。

莎士比亞持續在家鄉置產，這年它又花了四百四十鎊，購買舊史特拉福、韋爾科姆和畢肖普頓區的土地產益權，估計每年收益有六十鎊。

一六○六年，《麥克白》(Macbeth)完成，劇中蘇格蘭新王班柯是詹姆斯一世的祖先，此劇暗含頌揚斯圖亞特王朝家室的意思。隔年，莎士比亞喜愛的長女蘇珊娜(24歲)和劍橋大學畢業的醫生約翰·霍爾(John Hall)(32歲)結婚。七月，瘟疫再度流行，劇院又被關閉。莎士比亞一口氣創作《安東尼與克莉奧佩特拉》(Antony And Cleopatra)、《泰爾親王配力克里斯》(Pericles, Prince of Tyre)、《科利奧蘭納斯》(Coriolanus)和《雅典的泰門》(Timon Of Athens)等劇。其中《科》劇第一幕第一場提到"冰上的炭火"，應是指一六○八年一月八日泰晤士河四十多年來僅見結冰的景象。劇中舞台指示特別多，顯示作者不能親臨導演，故用文字補救。而《泰門》一劇中，則有若干提醒作者自己的評語，表明了創作

過程中的想法。

《李爾王》的第一四開本於這年出版，書名頁文字為"威廉‧莎士比亞紳士著：李爾王及其三個女兒的生與死的真實歷史劇。還有葛羅斯特伯爵的嗣子愛德加不幸身世及裝扮成瘋乞丐的湯姆的可憐相。按聖誕節聖斯蒂芬夜〔1606 年 12 月 26 日〕在白廳國王陛下前演出本。由常在倫敦岸邊環球劇院演戲的國王陛下的僕從演出。為納撒尼爾‧巴特爾印刷，並在他的書店出售，書店以花公牛為記，位於聖保羅教堂前街聖奧斯丁門附近。1608 年。"《理查二世》也重印出版，原本刪除的'廢黜國王'場景重新補入，因為王位繼承問題已經解決，不再有政治上的忌諱了。

九月九日，母親瑪麗過世，安葬於史特拉福。

一六〇九年，《特洛伊羅斯與克瑞西達》在書會公所登記出版，為四開本，共印了兩次，第一次書名上稱"按國王陛下僕從在環球劇院演出的文本"，第二次印刷時刪去了這句話，另加上一篇前言，其中說："這是一個新的劇本，從未在舞台上演過，從未被普通老百姓的手掌鼓譟過……沒有為群眾的濁氣污染過"。顯示《特》劇當時只在貴族廳堂或法學院食堂裡演出，而從沒有在大眾劇院裡演過。前言裏還高度讚揚了莎士比亞喜劇的技巧和機智。

《泰爾親王配力克里斯》也以四開本出版了兩次，出版商是亨利‧戈森(Henry Gosson)。《羅密歐與茱麗葉》也重印出版。

五月二十日，書商湯馬斯‧索普(Thomas Thorpe)在書業公所登記了莎士比亞的《十四行詩》，六月初出版第一四開本。書名頁寫著"莎士比亞的十四行詩。以前從未刊印過。喬治‧埃爾德為托馬斯‧索普印製，由住在基督教堂門的約翰‧賴特出售。1609 年於倫敦。索普"

這年，莎士比亞完成《辛白林》(Cybeline)，依據義大利作家薄伽丘《十日談》中第二天第九個故事，其結局是莎士比亞從義大利原文讀到的，因為當時此書的英譯本並未譯全。隔年，完成《冬天的故事》(The Winter's Tale)。

（九）重回故里

一六一一年，莎士比亞回史特拉福居住，並寫作《暴風雨》。二月三日，大弟吉爾伯特過世，得年四十五歲，終身未婚，葬於史特拉福。

這年，莎士比亞開始和約翰‧弗萊切(John Fletcher)合作寫作《卡迪鈕》(Cardenio)，此劇之故事來源為《堂吉訶德》第 24、27、28、36 章。但一六二三年對折本並未收納此劇。一六五三年漢弗萊‧莫斯利(Humphrey Moseley)將此劇在書業公所登記，稱它為弗萊切和莎士比亞合著，但後未出版，現已失傳。

莎士比亞和弗萊切合寫的另一作品《亨利八世》(Henry VIII)，是一個結構不甚嚴密的歷史劇，屬於華麗行列劇一類。弗萊切比莎士比亞小十五歲，最擅寫作此類劇作。

一六一三年，莎士比亞以一百四十鎊的價格，從亨利‧沃克(Henry Walker)手中購得倫敦黑僧區大門樓上的寬敞屋子。賣契上稱莎士比亞為"沃里克郡亞芬

河畔史特拉福紳士"，副署作保的朋友為約翰・海明(John Heminge)、約翰・傑克遜(John Jackson)以及倫敦麵包街有名的「美人魚酒店」的老闆威廉・強生(William Jonson)。「美人魚酒店」常有以班・強生為首的一群文人在此聚飲，莎士比亞有時也在其中。

六月二十九日，環球劇院失火，當時正由「國王劇團」演出《亨利八世》，火勢一發不可收拾，整個劇院付之一炬。起火的原因據查是劇中第一幕第四場鳴砲時，煙火噴到劇場茅草屋頂所引發的。

莎士比亞和弗萊切合寫的《兩個高貴的親戚》(The Two Noble Kinsmen)完成，這個關於帕拉蒙(Palamon)與阿爾希特(Arcite)的故事源自喬叟《坎特伯雷故事集》中騎士所講的故事。於一六三四年四月八日，由約翰・沃特森在書業公所登記，旋即出版四開本，署名弗萊切與莎士比亞合著。這也是莎士比亞最後一個戲劇作品。

一六一四年，環球劇院重建落成，屋頂從茅草改成瓦，舞台也有新結構，裝潢比以前華麗；但莎士比亞似乎不再入股。

（十）與世長辭

一九一六年，莎士比亞請當時任史特拉福政府文書的弗朗西斯・柯林斯(Francis Collins)，替他起草第一份遺囑。

二月十日，莎士比亞的二女兒朱迪思(31 歲)和理察・奎尼的次子湯馬斯(27 歲)結婚，婚禮在教會儀式許可以外的時期舉行，當烏斯特宗教法庭召詢時，他們並未出庭，奎尼因而被革出教堂。據說，這樁婚事是湯馬斯為了掩飾他與另一女子未婚懷孕的醜事，莎士比亞得知後，原已不佳的健康狀況再受影響。

三月間，莎士比亞召請柯林斯，修改遺囑，原因是以防湯馬斯日後欺侮莎士比亞的女兒，尤其是莎士比亞最疼愛的大女兒蘇珊娜。修改後的遺囑全文如下：

> 詹姆斯英格蘭王在位第 14 年，
> 蘇格蘭王在位第 49 年，
> 紀元 1616 年 3 月 25 日

立囑人威廉・莎士比亞

立遺囑者，以上帝的名義，阿門，我沃里克郡亞芬河畔史特拉福紳士威廉・莎士比亞，感謝上帝身體完全健康，記憶力良好，茲訂立我最後之遺囑如下：首先，我將靈魂交托給造物主上帝，希望並深信憑藉救世主耶穌基督的恩典得分享永生，並將軀體交付它的原料泥土。一、我遺給女兒茱迪思壹佰伍拾鎊合法的英幣，按下述方法付給，即其中壹佰鎊於我死後一年償付其嫁妝，在我死後未付該款期間按每鎊貳先令的比例給予補貼；其餘伍拾鎊之付給須待她將我死後她所得到或她現有對位於沃里克郡亞芬河畔史特拉福的一宗謄本保有權地產（是羅因頓采邑的一部份或租入地）及其附屬物之一切產權永久讓予我的女兒蘇珊娜・霍爾及其子嗣，或待她已給予本遺囑監督人所要求之充分保證，將讓予此等產權之

時。一、我還要遺給女兒茱迪思壹佰伍拾鎊，如果她或她的任何子女在本遺囑訂立日期三年之後還活著的話，在此期間遺囑執行人將從我死時算起按前述比率給予補貼。但她如果在此期間死去而無子女，則我將這筆錢中的壹佰鎊遺給我的外孫女伊麗莎白・霍爾，其餘伍拾鎊則由遺囑執行人在我妹妹瓊・哈特有生之年加以投資，其收益付給我妹妹瓊，而在她死後該伍拾鎊錢留在該妹妹子女之間，加以均分。但如在上述三年之後我的女兒茱迪思或她的任何子女活著的話，則我的遺願是將這筆壹佰伍拾鎊錢交由遺囑執行人和監督人加以投資，以給她及其子女最佳的收益，而此本金則在她結了婚但無子女期間不得付給她，但我的遺願是使她在有生之年每年得到付給的補貼，而在她死後則把該本金和補貼付給她的子女（如果她有子女的話），如無子女則付給她的遺囑執行人或受託人（如果她在我死後活了三年）。倘若在此三年之末她已婚配或嗣後獲得的丈夫充分保證傳給她及其子女相當於我遺囑所給予嫁妝價值土地，該保證並經我的遺囑執行人和監督人察明妥善後，則我的遺願是，這筆壹佰伍拾鎊錢將付給該作出此項保證的丈夫，歸他使用。一、我遺給妹妹瓊貳拾鎊和我全部穿的衣服，在我死後一年內付給和交給，我並在她有生之年遺租給她現在她在史特拉福居住的這所房屋及其附屬物，每年租金拾貳便士。

　　一、我遺給【以上第一紙。在左邊空白處簽字：威廉・莎士比亞】
她的三個兒子：威廉・哈特【空白】・哈特與邁克爾・哈特每人伍鎊，在我死後一年內付給。在我死後一年內由我的遺囑執行人按照監督人的意思和只是為她進行投資，使她得到最佳收益，直到她結婚為止，然後將該款及其增值付給她。一、我遺給前述伊麗莎白・霍爾我在此訂立遺囑日所有的全部金銀餐具（除了我的銀質鍍金大碗）。一、我遺贈給史特拉福的窮人拾鎊，給湯馬斯・孔姆先生我的劍，給湯馬斯・拉塞爾先生伍鎊，給沃里克郡沃里克鎮的弗朗西斯・柯林斯紳士拾參鎊陸先令捌便士，在我死後一年內付給。一、我遺贈給老哈姆雷特・薩德勒貳拾陸先令捌便士讓他買一枚戒指給我的教子威廉・沃克爾貳拾陸先令捌便士，給約翰・納許先生貳拾陸先令捌便士，給我的同事們約翰・海明，理察・伯比奇和亨利・康德爾各貳拾陸先令捌便士讓他們買戒指。一、我遺給我女兒蘇珊娜・霍爾，以使她能更好的履行並推動執行我的這一遺囑，我現在在史特拉福居住的，名為「新居」的全部大屋房產及附屬品，位於史特拉福鎮內亨利街的兩處房產及附屬品，以及位於沃里克郡亞芬河畔史特拉福、舊史特拉福、畢曉普頓和韋爾科姆鎮、村、田、地上的我的所有穀倉、牛馬廄、果園、菜園、土地、住房和其他任何不動產，還有位於倫敦華德羅布街附近黑僧區現由約翰・魯賓遜居住的房屋及附屬物，以及我其他所有的土地、房屋和不動產，以上一切房地產及附屬物全歸蘇珊娜・霍爾終生所有，在她死後歸她合法生育的第一個兒子及該合法出生的頭生子的男嗣，如無則歸蘇珊娜合法生育的第二個兒子及該合法出生的次子的男嗣，如無則歸蘇珊娜合法生育的第二子及該合法出生的三子的男嗣，如無則依此類推歸她合法生育的第四、第五、第六和第七個兒子以及
【以上第二紙。右下手簽字：威廉・莎士比亞】

　　該合法出生的第四、第五、第六和第七子的男嗣，其法如上規定歸屬她所生育的第一、第二、第三子及其男嗣一樣；如無這些後嗣，則上述各房地產歸屬我的外孫女霍爾和她合法生育的男嗣，如無則歸屬我的女兒茱迪思和她合法生育的男嗣，再無則歸我威廉・莎士比亞的其他合法繼承人直到永遠。一、我給我的妻子我的次好的床及其附件。一、我遺給我的女兒茱迪思我的銀質鍍金的大碗。我的其他一切財物、器具、餐具、珍寶和家用什物，在我的債務和遺贈已付清，我的喪葬費用以償付之後，我都遺給我的女婿約翰・霍爾紳士及其妻、我的女兒蘇珊娜。我並指定她們為我這一最後遺囑的執行人。我延請並委任湯馬斯・柯林斯紳士為遺囑監督人。我廢除所有以前的遺囑並宣佈本文件為我最後的遺囑。我已於文首所書年和日期在此文件簽字，以茲證明。

（簽字）由我威廉・莎士比亞立

遺囑宣佈證人：

（簽字）弗朗・柯林斯

　　　　裘力斯・肖

　　　　約翰・魯賓遜

　　　　哈姆尼爾・薩德勒

　　　　羅伯特・沃特科特　　　　　　　　　　【以上第三紙】

　　有關莎士比亞的遺囑，後世討論最多的當屬他留給妻子的遺產，只有 "次好的床一張及其附件"。論者分析這表示莎士比亞與妻子間的關係冷漠，但按當時律法妻子可得遺產的三分之一，因此莎士比亞實無須規定；再者安妮與長女蘇珊娜的關係良好，莎士比亞深知長女會奉養母親，也不必另作規定。

　　四月二十三日，莎士比亞死於史特拉福「新居」，終年五十二歲。據十七世紀六十年代史特拉福教區牧師約翰・沃德(John Ward)的日記記載，"莎士比亞、德雷頓和班・強生舉行了一次歡樂的聚會，席間飲酒過量，而先前莎士比亞已染上熱病，可能因此而死"；其實這個聚會稍早發生在倫敦，之後莎士比亞長途跋涉回到史特拉福，為了籌辦茱迪斯的婚禮過於勞累，再加上女婿的醜聞曝光，因刺激過度而導致死亡。

　　二天後，莎士比亞的遺體葬於聖三一教堂內，據傳莎士比亞所以能葬在教堂內榮譽的地方，主要是因為他在教區內擁有地產權，並非由於他在文學上的成就。

　　一六二三年，國王劇團的兩位演員約翰・海明其(John Heminige)和亨利・康德爾(Henry Condel)將莎士比亞的作品結集，交由出版商伊賽克・賈加爾(Isaac Jaggard)和艾德蒙・伯朗特(Ed Blound)印刷出版，卷首開列分為喜劇、歷史劇和悲劇的三十六個劇本的目錄，但缺《佩力克里斯》和《兩個貴親戚》；後世稱之莎士比亞全集‘第一對開本’。

作者註：

本文資料部份參考裴克安先生之《莎士比亞年譜》(*Shakespeare: the Chronological Life*；商務印書館；1988)。

著作分期與年表

　　莎士比亞的創作生涯大約從一五九〇年開始，到一六一三年結束，已被確認的作品包括：二首長詩、一百五十四首十四行詩以及三十八個劇本（其中《兩個貴親戚》被認定為與弗萊切合著）。

　　一八五〇年德國學者蓋爾維努斯根據對莎劇詩行的研究，將莎士比亞藝術技巧的發展，分為三個時期——第一時期(1590-1600)，為歷史劇和喜劇時期；第二時期(1601-1607)，為悲劇期；第三時期(1608-1612)，為傳奇劇或稱悲喜劇時期。而英國學者道登和弗尼弗爾在一八七〇年，依莎劇詩歌技巧及作品的情調，將其劃分為四個時期——第一時期(1590-1596)，為早年抒情時期；第二時期(1597-1600)為歷史劇和喜劇時期；第三時期(1601-1607)，為悲劇期；第四時期(1608-1612)是傳奇劇或稱悲喜劇時期。兩種分類的差別，僅在後者將前者的第一時期再細分為二。

　　依四時期的分法，莎士比亞的藝術風格和藝術技巧的演變與發展情形大致如下：

第一時期：早年抒情期（試驗期；1590-1596）

　　此時期為莎士比亞的學藝階段，因此帶有明顯的模仿性；在戲劇結構上尚稱完整，但人物刻劃不盡深刻，心理描述也不見細膩。人物語言冗長、矯飾，比喻繁多，押韻繁雜。此期的代表作為《羅密歐與茱莉葉》。

第二時期：歷史劇和喜劇期（和諧期；1597-1600）

　　隨著生活經驗的逐漸豐富，劇作家藝術技巧的運用也趨於熟練。此時期的作品，人物的語言一氣呵成，個性鮮明突出，尤其在主要角色的塑造上更是傾注全力，常見透過人物獨白以表現內心思想。代表作有《亨利四世》、《哈姆雷特》、《奧塞羅》等。

第三時期：悲劇期（洋溢期；1601-1607）

　　到了這一時期，莎士比亞的思想活躍、熱情洋溢，眾多學者認為此時的莎士比亞不僅在詩句上放縱不羈、一瀉千里，在戲劇情節的結構上，亦呈現複雜多變、靈活自如的面貌。最具代表的作品是《李爾王》、《馬克白》和《安東尼與克莉奧佩特拉》。

第四時期：傳奇劇或稱悲喜劇期（頂峰期；1608-1612）

　　至此，莎士比亞無論在思想上、技巧上以及用詞造句上均已達到最高境界，尤其表現在《暴風雨》一劇——劇本思想清澈透明，語言精煉，比喻貼切，押韻極少——幾達爐火純青的境界。

　　再以莎士比亞思想發展的脈絡與其創作的先後次序，分析其創作的時代背景與作品風貌：

第一、二時期：歷史劇和喜劇時期（1590-1600）

　　當時的英國正值伊莉莎白女王統治時期，由於完成了民族統一，中央集權得到鞏固。而資本經濟經過長期累積，有了明顯的發展，反映中產階級利益和社會進步要求的人文主義思想和文藝復興運動席捲整個島國。封建王權為了鞏固自身的統治，極力拉攏並收買資產階級，推行有利資本主義發展的經濟政策；王室和資產階級、新貴族之間的矛盾暫時得到化解，在社會安定的情況下，經濟逐步走向繁榮。一五八八年，英國擊敗入侵英倫海峽的西班牙'無敵艦隊'，舉國歡騰，民族意識和愛國情操空前高漲；進入九十年代，伊莉莎白統治達到鼎盛，人民對社會前途更是充滿信心，懷抱著歡樂的幻想。

　　莎士比亞的創作生命便是在這樣的氣氛中展開的，他一系列歷史劇的作品反映出英國歷史幾經曲折，邁向民族統一、中央集權的必然趨勢；他塑造出一系列負面君主和理想君主的面貌，用以表達自己的愛國熱情和對開明君主的嚮往。他的喜劇和詩歌熱情地歌頌青年男女大膽衝破傳統羈絆，為爭取戀愛自由、婚姻幸福和溫暖友誼，進行不懈的爭鬥。在這個時期中，莎士比亞作品的基調是樂觀開朗，充滿抒情氣息的。在十年期間，共寫了九齣關於英國國王和貴族的歷史劇，即《亨利六世》上、中、下篇、《理查三世》、《理查二世》、《亨利四世》上、下篇、《亨利五世》和《約翰王》。喜劇則有十齣，即《錯誤的喜劇》、《安東尼與克莉奧佩特拉》、《馴悍記》、《維洛那二紳士》、《愛的徒勞》、《仲夏夜之夢》、《威尼斯商人》、《無事生非》、《溫莎的風流婦人》、《皆大歡喜》和《第十二夜》。

第三時期：悲劇期（1601-1607）

　　當伊莉莎白女王統治晚期，社會狀況不如以往，在政治上或經濟上都存在著不少問題。由於女王重用親信，無限制的賞賜專賣特權，嚴重損害了資產階級和新貴族的利益；王室與資產階級、新貴族間短暫的和諧開始瓦解。一六〇三年詹姆斯一世繼位，王權政策更趨反動，不僅宣揚君權神授、維護封建特權，並迫害清教徒，而宮廷揮霍無度，官吏貪污成風。與此同時，農村'圈地運動'有增無減，失地農民四處流浪，城市平民生活惡化，利己主義氾濫成災。社會罪惡的濃重陰影，迫使莎士比亞不得不面對現實，承認人文主義理想與黑暗現實之間的巨大反差。於是他開始以悲劇的形式揭露現實黑暗，並提出社會問題增強作品的批判力量；劇作滲入了陰鬱、悲愴、激憤的情調。在此時期，莎士比亞創作了著名的四大悲劇《哈姆雷特》、《奧塞羅》、《李爾王》、《馬克白》，以及以希臘羅馬歷史為題的三齣悲劇《雅典的泰門》、《安東尼與克莉奧佩特拉》、《克利奧蘭納斯》，和三齣悲喜劇《特洛伊羅斯與克瑞希達》、《終成眷屬》、《一報還一報》。

第四時期：傳奇劇或稱悲喜劇時期（1608-1612）

　　在這一時期，封建王朝進一步暴露出專制的面目，隨著清教徒的力量明顯壯大，他們和王權的鬥爭隨之尖銳起來；人文主義者所懷抱的理想更難在現實中實現。面對日益惡化的衝突形勢，莎士比亞閱世已深，凌厲之氣不再，改以平和的胸懷看待，他退居田園，從事傳奇劇的寫作。他採用神話般的傳奇方式來描繪人

世間的悲歡離合，揭露現實的陰暗與冷酷，同時又以仁愛、寬恕和諒解的精神對社會矛盾進行不懈的探索；此時期作品的基調轉向清麗、俊秀，呈現出高妙飄逸、聖潔至純的意味。作品共有《泰爾親王配力克里斯》《辛白林》《冬天的故事》以及《暴風雨》。

　　除了前述所列的劇作，莎士比亞還寫了其它著名的劇本；在當時所有劇本的上演與出版均須經過登記，都有案可察的，但由於演出與出版的時間不盡一致，而且可能有不同的出版商曾經出版相同的劇本，或是一個劇本出版多次，因此要完全確定莎士比亞的創作年表是十分困難的。根據英國學者錢伯斯(E.K. Chambers)所著《*William Shakespeare: A Study of Facts and Problems*》（1930）中，整理出的創作年表為：

1590—1591　《亨利六世》中篇、《亨利六世》下篇
1591—1592　《亨利六世》上篇
1592—1593　《理查三世》、《錯誤的喜劇》
1593—1594　《泰特斯‧安德洛尼克斯》、《馴悍記》
1594—1595　《維洛那二紳士》、《愛的徒勞》、《羅密歐與茱莉葉》
1595—1596　《理查二世》、《仲夏夜之夢》
1596—1597　《約翰王》、《威尼斯商人》
1597—1598　《亨利四世》上篇、《亨利四世》下篇
1598—1599　《無事生非》、《亨利五世》
1599---1600　《朱歷亞斯‧凱撒》、《皆大歡喜》、《第十二夜》
1600—1601　《哈姆雷特》、《溫莎的風流婦人》
1601—1602　《特洛伊羅斯與克瑞希達》
1602—1603　《終成眷屬》
1604—1605　《一報還一報》、《奧塞羅》
1605—1606　《李爾王》、《馬克白》
1606—1607　《安東尼與克莉奧佩特拉》
1607—1608　《克利奧蘭納斯》、《雅典的泰門》
1608—1609　《泰爾親王配力克里斯》
1609—1610　《辛白林》
1610—1611　《冬天的故事》
1611—1612　《暴風雨》
1612—1613　《亨利八世》、《兩個貴親戚》

第二部份

劇本分析

故事來源

　　莎士比亞劇作的題材大部份並非原創，它們或源自歷史故事、傳說，或改編自敘事詩或戲劇，有時則取材自當時的社會事件。而根據考據，《李爾王》一劇中主要構成的兩個家庭悲劇故事，分別是有關"李爾王與三個女兒"的愛恨衝突，以及"葛羅斯特伯爵與嫡庶子"間的矛盾關係，即可能來自幾個不同的來源。

　　首先，「李爾王」一角應出自拉斐爾‧赫林胥(Raphael Holinshed)於一五七七年所寫之《英格蘭、蘇格蘭、愛爾蘭之編年史》(*The Chronicles of England, scotland and Ireland*)，該書第二卷第六章記述了有關萊琊王(King Leir)的故事。

　　世界開元 3105 年，萊琊任不列顛諸邦之主，是位英明高貴的君主。他膝下只有三個女兒，分別是貢娜麗拉(Gonorilla)、芮根(Regan)和考黛拉(Cordeilla)。萊琊非常疼愛她們，尤其是小公主考黛拉。當萊琊年紀漸老、漸感行動不便時，想將王位傳襲給女兒們，同時也想知道她們是如何地愛他。於是，他將公主們召來一問。大公主當即對神發誓，說愛他甚於自己最尊貴的生命，二公主也一再發誓說愛他超過世間任何其他的生物，不能用口舌來表示。萊琊欣喜之餘再問小公主，而小公主卻答道：「我曉得你向來對我的恩寵和慈愛的熱忱，所以不能不把良心上的真話直說；我一向愛你，並且只要我活著一天，便會繼續一天來愛你。你若要多知道些我怎麼樣愛你，你自己不難發現─就是你對我有多麼愛，我便也對你有多麼愛。」萊琊聽了這回答很不滿意。之後，他把大公主婚配給康納華公爵 Henninus，二公主則與阿爾白尼公爵 Maglanus，同時立下遺囑，將一半的國土立即分給他們，另外的一半在他自己去世後由他們均分；小公主考黛拉則是一無所有。此時，有位 Gallia(現今的法蘭西)的君王 Aganippus，聽到了有關考黛拉的美德，願意向她求婚，於是，在完全沒有嫁妝的情形下 Aganippus 還是娶了考黛拉，因為他只是敬重她的為人與德行。

　　後來，當萊琊王更加衰老時，他的兩位女婿想更進一步的統治全境，便公然對他發動干戈，將君權剝奪了過去，他的兩個女兒更是對他不聞不問，最後萊琊在衣食無著的慘境中被逼逃離了本土，渡海到 Gallia 去找他自己從前所厭棄的小女兒。來到 Gallia 之後，小女兒和女婿對他照顧有加，同時奉他如國王，甚至當萊琊把那兩個女兒怎樣待他的情形告訴了他們之後，Aganippus 就立下詔諭，召集軍隊並由他親自統領，拱衛著萊琊過海到不列顛去復國。戰爭一起，Aganippus 大獲全勝，Maglanus 和 Henninus 當場戰死；於是萊琊重登王位。兩年後，萊琊去世由考黛拉繼位為不列顛的女王；考黛拉如同父親一樣是個英明的君主。五年後，在 Aganippu 去世的同時，考黛拉的兩個外甥 Margan 與 Cuneda(貢娜麗拉和芮根的兒子)因不願接受女王的統治竟引兵作亂，在這次的叛亂中考黛拉兵敗被囚，在獄中眼見自由無望，悲傷到了極度，遂自盡而終。(註1)

史賓塞(Edmund Spenser)一五九〇年的長詩作品《仙后》(Faerie Queen)，其中第二卷第十篇三十二節也記敘了萊珥王的遭遇；此段共長五十四行。詩中三公主的名字叫 Cordelia，莎士比亞在《李爾王》一劇中，便是延用此名。

而根據玫瑰劇院(The Rose Theater)經營人漢斯洛(philip Henslowe)的演出日誌上記載，玫瑰劇院曾在一五九四年演出由佚名作者所寫的《萊珥王的歷史劇》(The True Chronicle History of King Leir, and His Three Daughters, Gonorill, Ragan and Cordella)，該劇曾多次上演；分成三十二景，故事與莎士比亞的《李爾王》在主情節上大致相同，僅在人物名字與故事結尾上存有差異。

除了歷史傳記與劇本之外，當時發生的一些著名社會事件，也可能對莎士比亞的創作有所啟發。其中之一，在《李爾王》寫作前不久，倫敦發生了一件訴訟案，一位阿奈斯利公爵（Sir Brian Annesley）被大女兒向法院提出訴訟，請求法院以"心神喪失"為由，將其財產強制交由女兒接管。公爵的小女兒考黛爾(Cordell)不忍父親受苦，挺身為父親與姊姊對簿公堂，此案最後由法官判決小女兒勝訴。此外，曾任倫敦市長的威廉‧艾倫(William Allen)，在把自己的財產分給三個女兒之後，卻遭到女兒們嫌棄與無情的對待，這個案件在當時亦曾轟動一時，並廣為流傳。上述兩個社會事件大抵提供了《李爾王》一劇中「父親與女兒」間的互動樣式。

此外，當時英國社會的政治氛圍，也可能提供了一些靈感。一六〇三年，伊莉莎白女王駕崩，由於女王沒有子嗣，王位傳給了蘇格蘭王詹姆士六世，即位為英王詹姆士一世，由於新王的母親瑪麗皇后，曾因謀殺親夫並意圖奪取王位，而遭伊莉莎白女王處死；這樣繼承結局引發了當時英國人很深的焦慮，並對王權旁落而憂心忡忡；這很可能是刺激莎士比亞寫作《李爾王》的政治動機。

而《李爾王》一劇中有關"葛羅斯特與兩個兒子"的依據，則來自錫特尼公爵(Sir Philip Sidney)一五八〇年所寫的《阿卡迪亞》(Arcadia)中，有關"拍夫拉高尼亞的寡情國王和他多情兒子可憐的境遇和故事"。故事內容大致如下：

某年的冬天，加拉廈（Galacia）王國有幾位貴族在外遊玩，突然間狂風大作且下起冰雹，為了避開風寒遂躲進一個石窟中暫候。在裏面，他們偶然地聽到了一段老、少二人的對話，這段對話是一陣奇怪而可憐的爭論，老者似乎在要求年輕人幫助他結束他可悲的生命，好奇之下，他們便跨出一步，正好看得見二人而不至為二人所見。他們看到一個瞎眼的老人和一個年輕人，二人衣衫襤褸，風塵滿面；但在神色間仍顯露著尊貴的氣度，與那悲慘的情形不相稱。聽聞之後，他們得知這兩位是落難的父子，當下他們決定一探究竟，於是便走出與父子談話。原來，老者竟是拍夫拉高尼亞（Paphlagonia）的國王而年輕一位則是他合法的繼承人。他們之所以淪落至此，是因為老者的另一位私生子設下陰謀，先是讓國王以為合法的王子將要殺害他以取得王權，待國王中計派人將王子處決後，再奪下國王的寶座且挖出國王的雙目將之丟棄在荒野中。所幸，王子並未被處死且逃到鄰國去從軍，當他立下戰功獲得拔擢之際聽說了自己父親的慘況，於是拋下功勳趕回與受難的父親團聚，但由於私生子的勢力龐大二

人無力復仇，因此只得躲藏於山洞之中以逃避追殺。貴族們聽完後不勝同情，老者並央求眾人將他父子二人的慘遇公諸於世，以做為警惕。(註2)

顯而易見的，這段故事正是"葛羅斯特與艾德加(嫡子)、愛德蒙(私生子)"親子關係的原型；為了使此一部份與"李爾王"的情節相結合，莎士比亞更動了人物的身份，把拍夫拉高尼亞的國王搖身一變為李爾的朝臣。

此外，哈斯奈大主教(Samuel Harsnett)一六〇三年所寫的《對天主教徒過份欺人行騙的揭發狀》(*A Declaration of Egregious Popish Impostures*)一書中，"可憐的湯姆"一角的瘋言傻語，也成為艾德加裝瘋時所陳述的內容。

在結合了上述各種可能的來源與素材後，莎士比亞大約在一六〇三年至一六〇五年間寫作此劇；並於一六〇六年十二月二十六日耶穌聖誕節，由莎士比亞當時所屬之國王劇團(the King's men)在白廳宮(Whitehall)首演。此劇於一六〇七年以"*history of King Lear*"之名登錄倫敦書業公所，至一六二三年由約翰·海明基(John Heminige)與亨利·康德爾(Henry Condell)所編印的第一部《莎士比亞戲劇集》(人稱"第一對開本")，改用今名。

註1 節錄自《李爾王》，孫大雨譯，聯經出版社；335-338頁。

註2 同上；344-348頁。

劇情詳介

　　年邁的不列顛國王李爾，決心擺脫世務的牽縈，把政權、領土和國事的重任交卸給三個女兒，以求安享天年。在行動之前，老王希望再次肯定女兒們對他的孝心，於是要求女兒在得到恩惠前先表明心跡。大女兒貢娜藜與二女兒芮根不負期望地以甜蜜的言辭說出了對父親的愛，而最獲李爾鍾愛的小女兒考蒂麗雅卻是沉默以對。在得不到預期的回應，並在群臣前感覺受到忤逆與背叛的尷尬心境下，李爾無情地斷絕了與考蒂麗雅的父女關係，將所有的國土分給兩個大女兒與女婿，奧本尼公爵與康華爾公爵。廷臣肯特出言企圖阻止李爾分疆的不智舉動，並指責李爾視人不清；暴怒下的李爾忿而將肯特驅逐出境。此時，原本登門求婚的勃根地公爵見考蒂麗雅失去了國王的寵愛與先前應允的嫁妝，放棄了這門婚事；同來的競爭者法國國王憐愛考蒂麗雅高貴的美德，欣然地娶她為妻，並奉她為王后。考蒂麗雅離開前，向兩個姊姊表達了憂心，並期待她們能善待父親；兩個姊姊回以尖苛的言語。

　　放棄權力後的李爾，保留了一百名衛士，輪流在兩個女兒的領地內接受奉養；然而兩個女兒醜惡、刻薄的面目逐步顯露出來，她們收起往日的禮貌殷勤，冷淡怠慢以對，並一步步除去李爾的衛士與權利。最後，李爾帶著滿腔的悔恨和憤怒衝出城堡，沒入暴風驟雨侵襲的黑暗荒野之中；陪伴他的只剩忠心耿耿的弄人與去而復回喬裝改扮後的肯特。李爾離開後，兩個女兒與二女婿康華爾公爵下令，不准任何人接濟李爾；大女婿奧本尼公爵雖出言指責妻子貢娜藜的不孝行為，然而貢娜藜仍然一意孤行。

　　另一方面，葛羅斯特伯爵的庶子愛德蒙，因對自己不光彩的出身與不平等的對待感到憤恨，設計誣陷嫡出的兄長艾德加，葛羅斯特伯爵不察誤中圈套，忠厚老實的艾德加為逃命，佯裝瘋傻遁入荒野。

　　在狂風驟雨的荒野，李爾一行人與裝瘋易容的艾德加不期而遇。李爾雖有弄人的安慰與肯特的陪伴，仍不敵心中的暴怒而精神錯亂；瘋狂中，他咒罵著女兒的不孝，卻也體驗了自我人性的成長。看到老王落魄悲慘的境遇，艾德加也不禁感嘆人生際遇的多變，在同情心的驅使下，他將自己棲身躲避的茅舍讓給李爾歇息，以免老王受風雨之苦。此時，葛羅斯特伯爵不顧貢娜藜、芮根與康華爾公爵的警告，私自來到荒野尋找李爾，並提供老王一個處所安身，以盡臣子之道。

　　肯特派人傳書與在法國的考蒂麗雅取得聯繫，告知李爾受難詳情；考蒂麗雅得知後，痛心老父的境遇，央求夫君出兵前往營救。於是在葛羅斯特伯爵的幫助下，李爾由肯特護衛，前往法國駐軍處多佛投靠考蒂麗雅。

　　愛德蒙見有可乘之機，一方面向貢娜藜和芮根分別示愛以求取權力，另一方面則將父親暗助李爾之事，密告康華爾公爵以獲得信任。葛羅斯特伯爵因此被冠上"背叛"的罪名，遭康華爾公爵挖去雙眼，棄於荒野；而康華爾公爵也

因殘忍的行為，被義憤填膺的家僕刺傷致死。至此，愛德蒙終於獲得芮根的青睞，欲奉為夫婿，卻引發貢娜藜的妒意。

　　瞎眼的葛羅斯特在荒野中與艾德加相遇，艾德加雖然悲憫父親的遭遇，但在狀況未明前，仍維持裝扮，未與父親相認。葛羅斯特伯爵意圖跳崖自盡，但被艾德加機智地說服，並護送前往法軍軍營投靠李爾。途中，他們巧遇貢娜藜的家僕奧斯華，正奉貢娜藜之命送信給領兵與法軍作戰的愛德蒙，奧斯華企圖殺害葛羅斯特伯爵，以向主人邀功，不料卻反被艾德加所敗。艾德加在他的身上搜出信函，信中貢娜藜表明對愛德蒙的愛意，及謀害夫婿奧本尼公爵的企圖。艾德加見情況有變，遂將父親暫置於朋友處，自己則趕到奧本尼公爵的營帳，以制止貢娜藜的陰謀。

　　李爾在多佛與考蒂麗雅相聚後，瘋狂的心智獲得了安撫，精神逐漸恢復，李爾向小女兒表示悔意，考蒂麗雅溫婉的接納並給予柔情的安慰。不久，兩軍對陣，法軍不幸落敗，李爾與考蒂麗雅雙雙被虜。在野心的驅使下，愛德蒙將二人關進監牢，並派人秘密將之處死。奧本尼公爵、貢娜藜以及芮根隨後來到，奧本尼公爵表示要見李爾與考蒂麗雅，愛德蒙謊稱二人已妥善安置，待隔天再做處置。此時，奧本尼公爵拆穿愛德蒙陰謀陷害父兄以及與妻子的曖昧關係，愛德蒙狡詐地否認，奧本尼公爵便叫出全副武裝的艾德加做證，愛德蒙不識易裝的兄長，在激怒之下拔劍與之對抗，然卻被艾德加所傷。在此同時，貢娜藜心懷妒意，下毒謀害芮根，芮根在毒發前舉劍刺死貢娜藜；垂死的愛德蒙見大勢已去，在斷氣之前說出了李爾與考蒂麗雅的下落。奧本尼公爵立刻派人阻止，但為時已晚，李爾抱著死去的考蒂麗雅跟蹌走出，哀慟中，李爾再次失去心智，傷心絕望地死去，後續國家大政由奧本尼公爵接管。





































































情節結構

莎士比亞的所有劇本都展現了一個特點，只有《馬克白》和《羅密歐與茱莉葉》例外...那就是戲當中有雙重情節，有一條線是對主線的次要反映... 哈姆雷特下還有一個哈姆雷特式的人物，要為之復仇的有兩位父親，也可以有兩個鬼魂。同樣在《李爾王》中相互並列並且彼此面對的也有兩組人物，李爾兩類女兒的不孝與孝以及另一個人物的兩個兒子也是如此，主題思想分了叉，思想反映思想，較小的劇情模仿並且陪伴著主要的劇情。



維克多·雨果

《威廉·莎士比亞》



在《李爾王》中，莎士比亞巧妙地將兩個原本不相干的故事串連起來，發展出主、次情節。主情節敘述了李爾王與三個女兒，因劃分國土所引發的種種恩仇；次情節則描述葛羅斯特與嫡、庶兩個兒子間，因身份認同所興起的愛恨交織；雙線情節均講述家族間親子關係的互動，呈現了兩代人認知觀念的對立與衝突，兩者在內容與細節上或許不盡相同，但在題材與意旨上卻是相互呼應的。

兩個故事的結合以李爾的宮廷為背景，從李爾「分疆」為全劇動作之開端，並把次情節中的葛羅斯特安排為李爾的廷臣，他的嫡子艾德加則是李爾的義子，這使得兩線的主人翁關係緊密相連。李爾與葛羅斯特這對君臣所犯下的錯誤幾乎相同——李爾選擇口蜜腹劍的大女兒，驅逐誠實善良的小女兒；葛羅斯特相信了詭計狡詐的庶子，追殺忠心可靠的嫡子。葛羅斯特的庶子愛德蒙與李爾的兩個女兒貢娜藜和芮根間的三角戀情，使兩個情節交織的手足關係有了進一步的對照——貢娜藜與芮根的姊妹相殘，愛德蒙和艾德加的兄弟對決。李爾的受難連帶導致葛羅斯特災難臨頭——李爾因女兒的忤逆凌虐，瘋癲於荒野之間；葛羅斯特則因幫助李爾，遭親生兒子出賣，被挖去雙眼逐於荒野。最後，身心受創的兩位老者在生命終了前，終與好女兒和好兒子重聚，接受了溫柔的撫慰；雖為時已晚，但也獲致某種程度的解脫。

在結構上，主、副情節可視為獨立，並有各自完整的戲劇發展曲線，包含了蘊釀→上升→高潮→下降→終局等部份；而兩者間錯綜複雜的糾葛，在作者精細的構思安排下，交織導引出新一線的情節發展；因此，我們也可以說《李爾王》一劇有三條情節，而這三條情節在全劇五幕二十六場中，或單獨地或交織地進行與發展。

主情節的開展始於李爾王劃分國土，並要求女兒們表明對父親的愛(Ii)，當考蒂麗雅拒絕以花言巧語求取榮華時，劇情來到攻擊點(point of attack)，引發了危機(crisis)，帶動後續行動的攀升。真正的上升點是在貢娜藜與芮根對父親態度的轉變(Iiii，IIii)，並在二人和李爾發生激烈衝突時進入高潮(II iv)。其後，隨著李爾沒入荒野張力下降，在這個階段中主要是呈現李爾心境的變化(IIIi——

Ⅳvi）。而當李爾與考蒂麗雅重逢(Ⅳvii)時，情節再次升高；到戰事發生(Vii)帶來次高潮。隨後李爾戰敗，劇情再次下降，直到考蒂麗雅與李爾相繼死亡，全劇終局(Viii)。

次情節部份一路被巧妙地包藏於主情節之中，從葛羅斯特向肯特介紹自己的私生子愛德蒙((Ii)，以及愛德蒙對自己身世不滿的獨白中(Iii)展開。上升點發生於愛德蒙設計陷害艾德加，葛羅斯特誤信其言(IIi)派人追捕，艾德加逃入荒野避難。高潮的部份在葛羅斯特遭愛德蒙出賣，被康華爾挖去雙眼丟棄於荒野(Ⅲvii)；隨著艾德加與葛羅斯特父子重逢(Vi)情節下降，最後，艾德加與愛德蒙對決，愛德蒙敗亡，次情節來到終局(Viii)。

全劇最精采的結構設計，來自主、次情節交織而生的另一發展。其主要的連結有三：首先是愛德蒙與貢娜藜、芮根之間的三角關係（他與姊妹二人均有私情）；其次，葛羅斯特伯爵對李爾的協助（李爾在葛羅斯特的安排下，被送至多佛接受考蒂麗雅的保護）；第三，則是李爾與考蒂麗雅兵敗被俘，考蒂麗雅並被愛德蒙秘密處死。整個交織情節在主、次情節的開展期開始蘊釀，藉由兩個主人翁（李爾與葛羅斯特）間深厚的關係，提供交織情節發生的背景。其真正的開展始於康華爾公爵與芮根到訪葛羅斯特城堡(IIi)，由於他們的來到，讓愛德蒙利用機會設計陷害艾德加，並使康華爾誤信愛德蒙的忠孝而重用他；同時，愛德蒙與芮根碰面後，衍生了後續的感情糾葛。接著貢娜藜也來到葛羅斯特城堡(IIiv)，倆人發生情愫；之後，康華爾公爵的死亡(Ⅳii)引發愛德蒙與姊妹二人緊張關係的升高，就在愛德蒙領兵戰勝法軍之際(Viii)，艾德加的一封密函拆穿了愛德蒙腳踏兩隻船的行為(Ⅳii；Vi)。劇情進入高潮，芮根手刃貢娜藜，自己亦遭貢娜藜下毒害死；隨後劇情下降，愛德蒙在艾德加的挑戰下被殺(Viii)，交織情節步入終局。

透過下面的分幕情節分析表，我們可從各景次敘述事件的戲劇目的及功能，仔細觀察劇中主、次情節的各自開展，以及相互交織後所產生的新情節變化：

幕次	主情節	次情節	交織情節	事　　　　件	目　的　與　功　能
Ⅰi	◎			1.肯特與葛羅斯特談論國王分疆之事。	1.主情節的興起。
		◎		2.葛羅斯特向肯特介紹私生子愛德蒙。	2.次情節的興起。
	◎			3.李爾要求三個女兒陳述對父王的愛，考蒂麗雅未依李爾期望，觸怒了父親。	3.主情節衝突點的開展。
	◎			4.肯特諫言李爾，反遭驅逐。	4.-6.伏筆，對未來事件的埋藏與暗示。
	◎			5.考蒂麗雅接受法王求婚，行前表達對姊姊的不信任。	
	◎			6.貢娜藜和芮根得到國土，但對李爾仍有戒心，二人商議如何應付。	

場景	主情節	次情節	劇情概要	功能
I ii		◎	1.愛德蒙不滿自己身世所帶來的不平等待遇，設計欲陷害艾德加。	1.次情節衝突點的開展。
		◎	2.葛羅斯特看了愛德蒙偽造的信後大怒，要求愛德蒙查證。	
		◎	3.愛德蒙謊稱父親盛怒，騙艾德加躲藏，以利詭計進行。	
I iii	◎		貢娜藜要求奧斯華與手下冷漠對待李爾。	主情節上升。
I iv	◎		1.肯特易裝，回頭追隨李爾。	1.-2.主情節上升。
	◎		2.奧斯華的怠慢讓李爾察覺女兒態度的轉變；弄人一旁嘲諷李爾的處境。	
	◎		3.貢娜藜語言冒犯李爾，李爾欲轉投奔芮根，奧本尼對妻子的行徑不表贊同。	3.衝突爆發；貢與夫婿間的不合，暗藏日後貢出軌的伏筆。
I v	◎		1.李爾派肯特送信給芮根。	1.過場，情節繼續發展。
	◎		2.李爾對貢娜藜的不孝大感憤怒。	2.呈現李爾心境的轉變。
II i		◎	1.愛德蒙利用康華爾即將到來的機會，設計陷害艾德加，艾逃走，愛佯傷令葛羅斯特中計。	1.次情節上升。
		◎	2.康華爾及芮根來到，葛請求捉拿艾德加，康對愛表示贊賞。	2.-3.主、次情節交織。
		◎	3.康與芮接到李爾與貢娜藜的信，他們決定在葛的城堡中等待後續變化。	
II ii	◎	◎	肯特與奧斯華產生衝突，康華爾與芮根刑罰肯特；葛羅斯特對此表不安。	主情節持續上升，並埋藏次情節的發展。
II iii		◎	艾德加逃避於荒野中，佯裝瘋傻以自保。	過場呈現次情節的發展。
II iv	◎		1.李爾至葛羅斯特城堡，見肯特被罰，不悅。	1.主情節高潮前的推升。
	◎		2.貢娜藜隨後抵達，伙同芮根對李爾大加侮逆，李爾氣憤出走，暴風雨來襲。	2.主情節高潮爆發，李爾境遇驟變。
III i	◎		肯特告訴侍臣奧與康間已有嫌隙，而法王得知李爾處境後，已出兵至多佛。肯特令侍臣至多佛，面見考蒂麗雅。	過場，透過人物對話，交待劇情進展，並預藏次高潮的到來。

				劇情	功能
III ii	◎			李爾在森林中，因暴怒而漸失理智，肯特與弄人隨侍在旁。	呈現驟變後李爾的心境；主情節下降。
III iii			◎	葛羅斯特不忍李爾的處境，欲予協助；愛德蒙欲藉機向康華爾密報，以獻功邀賞。	主、次情節交織後的上升。
III iv			◎	1. 瘋狂的李爾與伴瘋的艾德加在森林中相遇相遇。	1. 主、次情節交織持續發展。
			◎	2. 葛羅斯特隨後趕來，風雨中一夥人躲入茅屋；葛並未認出艾。	2. 呈現李與艾受難的心境。埋藏次情節的危機。
III v			◎	愛德蒙向康華爾密報葛羅斯特幫助李爾的舉動，康華爾表示將重用愛德蒙。	主、次情節交織持續發展。
III vi	◎			1. 李爾在瘋狂中審判兩個女兒的不孝，在旁人不忍。	1. 呈現李爾內心的悔恨。
			◎	2. 葛羅斯特得到風聲，李爾將有性命危險，要求肯特護送李爾至多佛投奔考蒂麗雅。	2.-3. 主、次情節交織持續發展。
			◎	3. 艾德加仍躲藏於森林中。	
III vii			◎	1. 康華爾要求愛德蒙護送貢娜藜回家，並準備出兵與法軍作戰。	1. 主、次情節持續發展。埋藏貢與愛的關係。
			◎	2. 葛羅斯特被捕，遭康華爾挖去雙眼並將之驅逐。	2. 次情節高潮；葛羅斯特境遇驟變。
			◎	3. 康華爾因虐刑葛，遭家僕所傷。	3. 埋藏芮與愛的關係。
IV i		◎		葛遭驅於林中遇艾德加，艾隱忍未與相認，葛要求艾護送他到多佛。	次情節下降。
IV ii			◎	1. 愛德蒙護送貢娜藜回家，二人發生情愫，愛隨後返回康華爾處。	1. 主、次情節交織持續發展。
		◎		2. 奧本尼指責貢娜藜對李爾的暴行，二人言語衝突。	
			◎	3. 芮根的使者帶來康華爾傷亡的消息，貢擔心芮與愛的獨處，心生嫉妒。	3. 呈現貢的心境，暗示後續姊妹的衝突。
IV iii	◎			肯特護送李爾前往多佛，路上遇侍臣回報，侍臣表達考蒂麗雅對父親的憂心，但李爾似因羞愧不敢見考。	過場，以人物對話，交待劇情進展；主情節下降。
IV iv	◎			考蒂麗雅在軍營中期待李爾的到來，並與醫生商議要如何醫治父親。	呈現考蒂麗雅對父親的真情，主情節下降。

IVv			◎	奧斯華代貢娜藜送信給愛德蒙，未遇，芮根心生懷疑與嫉妒。	呈現芮的心境，姊妹二人衝突漸近。
IVvi			◎	1.在往多佛的路上，葛羅斯特因絕望想要輕生，但被艾德加勸服。	1.-4.交織情節，逐漸推向高潮。
			◎	2.葛與艾遇到以鮮花雜飾陷入瘋狂的李爾，二人不忍。	
			◎	3.侍臣尋獲李爾，並護送至考蒂麗雅處。	
			◎	4.奧斯華出現欲捉拿葛羅斯特領賞，反遭艾德加所殺；艾發現貢娜藜寫給愛德蒙的信，信中透露二人欲謀害奧本尼。	
IVvii	◎			李爾與考蒂麗雅父女重逢，李爾心神逐漸恢復。	主情節次高潮漸近。
Ⅴi			◎	1.芮根向愛德蒙示愛。	
			◎	1.貢娜藜與奧本尼來到，四人商議對法戰爭。	
			◎	2.艾德加將貢娜藜寫給愛德蒙的信交給奧本尼。	3.-4.交織情節衝突點的開展。
			◎	4.愛德蒙要利用姊妹二人對他的情愫做為晉升的籌碼。	
Ⅴii			◎	兩軍開戰，法軍兵敗，艾護送葛羅斯特至安全處。	交織情節高潮前的推升。
Ⅴiii	◎			1.李爾與考蒂麗雅為愛德蒙所俘，愛指使士兵將二人秘密處死。	1.主情節次高潮結束，劇情下降。
			◎	2.奧本尼欲見李爾，被愛德蒙搪塞阻擋，芮根宣佈將與愛德蒙結婚，奧本尼拆穿愛與貢的陰謀。	2.交織情節之高潮爆發。
		◎		3.艾德加出面作證，與愛德蒙決鬥，愛被艾所傷，艾去除偽裝表明身份，並告知葛羅斯特的死訊。	3.-7.主、次及交織情節同步下降，步入共同的終局。
			◎	4.貢娜藜暗中對芮根下毒，芮毒發前也將貢殺死。	
	◎			5.肯特回復面貌與李爾相聚。	
	◎			6.愛德蒙死前透露李爾的下落，然考蒂麗雅已被縊死；李爾在悲傷中死去。	
	◎			7.眾人對此結局深感唏噓。	

若以下面的情節走勢對照圖表示，則可更清楚的顯示主、次情節與交織情節各自的張力發展與對應關係：

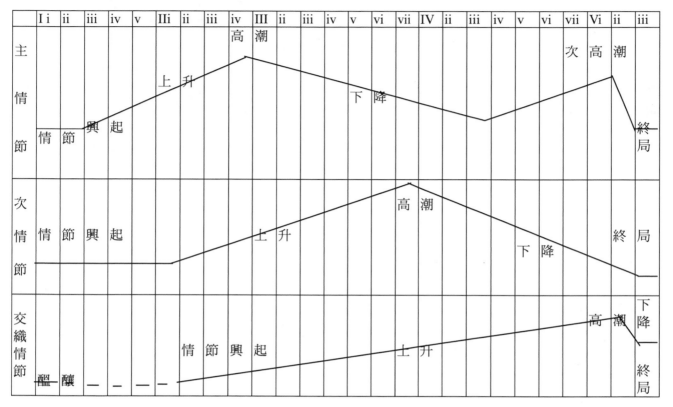

從圖中，我們可以清楚地看出《李爾王》全劇發展的曲線，主情節動作快速而明確，在短短的兩場戲中，完成鋪陳並持續上升，在第三幕之前到達高潮；而當主情節下降時，次情節接替上升，並在第四幕之前進入高潮。同樣的，當次情節反轉向下之際，交織情節上升，並結合主情節次高潮再起，於第五幕結束前，交織情節的高潮與主情節的次高潮同時爆發，產生巨大震憾的力量，最終讓全劇三條情節線同時在急降下結束。

莎士比亞如此的安排，使整齣戲峰迴路轉，高潮迭起；但為了避免戲劇張力過度緊繃，引發觀眾心理上的疲乏，劇中穿插了部份緩衝的場景，如三幕中李爾與艾德加二人在森林中各自心境的寫照(IIIii，IIIiv)以及葛羅斯特與艾德加重聚的片段（IV vi）；其中對角色內心情感的描述，成為了《李爾王》中最令人動容之處，展現了莎士比亞洞悉人性與藝術表達的極致。

著名的莎劇評論學者柯勒律治(Samuel Taylor Coleridge)品評此劇"兼有長度與速度——好比颶風，又好比漩渦，一壁在進展，一壁在吸引。"《李爾王》堪稱為莎氏劇作中結構最嚴密繁複的一齣戲。

人物性格

　　莎士比亞之所以能穩居正典中心，個中奧妙有一部份係得之於其淡然與冷漠；雖有新歷史論者和其他憎恨人士對他大肆鞭笞，莎士比亞幾乎就和他筆下擁有不凡智慧的人物—哈姆雷特、羅薩蘭、孚斯塔夫—一樣，不受意識形態的束縛。他沒有神學、沒有倫理學、政治理論也比他當前的批評家發派給他的要少得多。他的十四行詩顯示他不像孚斯塔夫可以不受超我的制約；不像哈姆雷特最後的幡然超脫；不像羅薩蘭總是可以全面掌控自己的生活。但是，由於這些人全來自他的想像，我們或可以假設，他拒絕跨越自身的界線。他神清氣爽，不似尼采，亦不類李爾王；他拒絕瘋狂，雖然他可以想像瘋狂，如同他可以想像任何事物一般。


哈洛・卜倫

《西方正典》


　　莎士比亞的偉大之處在於他洞悉人性，並有一隻生花妙筆足以傳遞他深刻的體認與想像；《李爾王》一劇就是最佳的例證。若以現代心理學的角度觀之，劇中每個角色的人格認知、行為發展與情緒表現，無一不具備嚴謹的完整性與說服力，足令現今的心理專家以之為師；閱讀《李爾王》正是一次探索人類靈魂的深度之旅。

　　《李爾王》如同大多數的悲劇，訴說著'欲望與衝突'的人性主題。依照心理學研究的說法，個人在發展(development)過程中，天生具有某些基本需求(basic drive)，最初這些需求是為了維持個體生存的平衡狀態；隨後因為成長與外在環境的刺激影響，基本需求或得到滿足或產生擴張，但當需求過度地擴張則轉變成為欲求(desire)。正常的欲求可被視為追求自我價值與成功的驅動力，然而當欲求無限上綱，超越界線時，它們所帶來的卻是對個體心靈嚴重的殘害。浩瀚無度的欲求不斷啃囓個體的身心，動蕩的心緒就會影響個人對自我、以及週遭他人和環境的認知，扭曲的認知造成對情勢的誤判及偏差的行為，最終，造成過失、失敗，甚至敗亡。而衝突(conflict)產生於人追逐欲求的挫折，或來自內在意志的掙扎或起源自外在勢力的壓迫。在面對挫折的過程中，若個體發揮健康的自我調節(self-regulation)功能，衝突其實是心智發展過程中的一種良性警戒，它啟動了自我覺察的機制，督促人自我反省；反之，衝突成為個體瘋狂追求自我完成的阻礙，竭盡心力欲除之而後快，最終將落入自我構陷的泥沼之中。

　　在《李爾王》中，莎士比亞即細膩地描繪了'欲求與衝突'的多種樣式。每個劇中人物都或多或少的遭受欲求的擺弄——李爾對女兒們施恩望報的期待，李爾與考蒂麗雅對自我形像的過度防衛，愛德蒙、貢娜藜以及芮根對權勢、野心、愛慾的需索——而當衝突發生時，自我本位主義以及利慾薰心造成的盲目

行為，終至引發難以彌補的悲劇結局。

最早遠溯至希臘，亞里斯多德便在《詩學》中提出對人的「性格、行為、遭受」三者間連屬運作的看法，我們也可以在索發克里斯的《伊底帕斯王》中，發現哲人對於人類掌握自我命運的追求與探究。而莎士比亞在《李爾王》中，將人類命運的起落從對個人的描述，擴大到與群體、社會間的相互對應，劇中所有的人物的描繪，展現了莎士比亞追求更寬廣人生智慧的企圖。

以下透過《李爾王》劇中的幾個主要人物，剖析莎士比亞對人的描述：

李爾

擁有絕對權勢、財富以及三個女兒的國王，在恪盡國君職責，享受一生榮華之後，因感自己年老力衰，力不從心，決定劃分國土，卸下重任，將政權移交給下一代。然而，在付諸行動之前，他卻跟大家玩了一個心理遊戲。

李　　爾：現在我要向你們說明我的心事。把那地圖給我。告訴你們吧，我已
　　　　　經把我的國土劃成三部，我因為自己年紀老了，決心擺脫一切世務
　　　　　的牽絆，把責任交卸給年輕力壯之人，讓自己鬆一鬆肩，好安安心
　　　　　心的等死……孩子們，在我還沒有把我的政權、領土和國事的重任全
　　　　　部放棄以前，告訴我，你們中間哪一個最愛我？我要看看誰最有孝
　　　　　心、最有賢德，我就給她最大的恩惠。（一幕一景）

這是一個自私又無聊的心理遊戲。由葛羅斯特伯爵與肯特伯爵在開場時的對話以及李爾後續的談話中顯示，其實李爾早將國土分配好，並且打算把最大的部份留給衷愛的小女兒－－考蒂麗雅。然而，他卻仍要求三個女兒各自說出她們對他的愛，並宣稱將以她們的愛的多少來換取他賞賜的大小；這是一種要脅、一種交換，他要親耳聽到女兒愛他的傾吐作為獲賞的保證。李爾此舉的背後隱藏著許多複雜的心理因素。

　　"那種從個人特殊地位和習慣中產生出來的自私、敏感和習性的混合，雖
　　然是奇特的，卻並非是不自然的；那種要求被人熱愛的強烈渴忘雖然是
　　自私的，可是這種自私卻是一種具有愛心和仁慈特性的自私；那種依賴
　　別人去獲得幸福的獨立性的缺乏；那種或多或少夾雜著自私感情並說明
　　了任性和愛心完全不同的掛慮、多疑和猜忌，引起了李爾要求得到女兒
　　們的熱烈愛心表白的願望。"

科勒律治(Samuel Talor
Coleridge)

身為君王他要求服從，作為父親他渴望被愛，長久習慣了屈服於威權的服從，使他忽略了對真摯親情的尊重與信心，他提出一個滿足君王權威的命令，一個對愛的索求，一個將私密感情強迫搬至眾人面前表演、令人難堪的審詢。

大女兒貢娜藜與二女兒芮根明白父親的心思，她們的世故更勝一籌，願意順水推舟陪李爾玩弄一番：

貢娜藜：父親，我對您的愛，不是言語所能表達的；我愛您勝過我自己，甚至超越一切可以估价的貴重、稀有的事物；不曾有一個女兒這樣愛過他的父親，也不曾有一個父親這樣被他的女兒所愛；這一種愛可以使唇舌無能為力，辯才失去效用；我愛您是不可以數量計算的。

芮　根：我跟姊姊具有同樣的品質，您憑著她就可以判斷我。在我的真心之中，我覺得她剛才所說的話，正是我愛您的實際的情形，可是她還不能充份說明我的心理：我厭棄一切凡是敏銳的知覺所能感受到的快樂，祇有愛您才是我的無上的幸福。（一幕一景）

　　在得到兩個女兒熱切的'支持'後，李爾愉快地的轉向他"最鍾愛的一個，並想在她殷勤看護下終養天年"的小女兒考蒂麗雅，然而，考蒂麗雅的表現卻打破了李爾的期待，阻礙了李爾欲求的達成：

李　爾：………現在，我的寶貝，雖然是最後的一個，卻是我最疼愛的考蒂麗雅，妳有些什麼話，可以換到一份比妳的兩個姊姊更富庶的土地？說吧。

考蒂麗雅：父親，我沒有話說。

李　爾：沒有？

考蒂麗雅：沒有。

李　爾：沒有只能換到沒有；重新說過。

考蒂麗雅：我是個口才笨拙的人，不會把我的心湧上我的嘴；我愛您只是按照我的名份，一分不多，一分不少。

李　爾：怎麼，考蒂麗雅！把妳的話修正修正，否則妳要毀壞妳自己的命運了。

考蒂麗雅：父親，您生下我來，把我教養成人，愛惜我、厚待我；我受到您這樣的恩德，只有恪盡我的責任，服從您、愛您、敬重您。我的姊姊們要是用她們整個的心來愛您，那麼她們為什麼要嫁人呢？要是我有一天出嫁了，那接受我忠誠誓約的丈夫，將要得到我的一半的愛、一半的關心和責任；假如我只愛我的父親，我一定不會像我的兩個姊姊一樣再去嫁人的。（一幕一景）

　　相對於貢娜藜與芮根的'世故'或'識時務'，考蒂麗雅選擇誠實以對；然而，三人的反應均可以視為對李爾那令人羞辱的索求的一種反抗。

　　考蒂麗雅的回答，挑戰了李爾根深蒂固的君王習性與專有地位的特權，而被視為忤逆與不孝。立即地，李爾無情地斷絕了與考蒂麗雅的骨肉親情：

李　爾：妳這些話可是從心裡說出來的嗎？

考蒂麗雅：是的，父親。

李　爾：年紀這樣小，卻這樣沒有良心嗎？

考蒂麗雅：父親，我年紀雖小，我的心卻是忠實的。

李　爾：好，那就讓妳的忠實做妳的嫁粧吧。憑著太陽神聖的光輝，憑著黑夜的神秘，憑著主宰人類生死的星球的運行，我發誓從現在起，永

遠和妳斷絕一切父女之情和血緣親屬的關係，把你當做一個路人看待。啖食自己兒女的生番，比起妳，我的舊日的女兒來，也不會更令我憎恨。

（一幕一景）

李爾個性中激烈、易怒與不顧情面、暴戾、不妥協的一面昭然呈現。

公開的激烈衝突，使李爾做出了不智的決定：

李　　爾：....康華爾，奧本尼，你們已經分到我的兩個女兒的嫁妝，現在把我第三個女兒那一份也拿去分了吧；讓驕傲——她自己稱為坦白的——替她找一個丈夫。我把我的威力、特權及一切君主的尊榮一起給了你們。我自己只要保留一百名騎士，在你們兩人的地方按月輪流居住，由你們負責供養。除了國王的名義和尊號以外，所有行政的大權、國庫的收入和大小事務的處理，完全交在你們手裏。

他無法接受與人分享只擁有‘一半的’愛；卻也錯估‘無法用言語表達的愛’的真實份量。

當李爾勃然大怒讓出權力之際，身處一旁的廷臣肯特伯爵看出隱藏的危機，挺身出面，直言急諫，暴怒中的李爾卻充耳不聞，並將怒火延燒到肯特身上：

肯　　特：尊嚴的李爾，我一向敬重的君王——

李　　爾：弓已經彎好拉滿，你留心躲開箭鋒吧。

肯　　特：讓它落下來吧，即使箭鏃會刺進我的心裡。李爾發了瘋，肯特也只好不顧禮貌了。你究竟要怎樣，老頭？你以為有權有位的人向諂媚者低頭，盡忠守職的臣僚就不敢說話了嗎？君主不顧自己的尊嚴，幹下了愚蠢的事情，在朝的端人正士只好直言極諫。保留你的權力，仔細考慮一下你的舉措，收回這种鹵莽的成命吧。你的小女兒並不是最不孝順你；有人不會口若懸河，說得天花亂墜，可並不就是無情無義。我的判斷要是有錯，你盡管取我的命。

李　　爾：肯特，你要是想活命，趕快閉上你的嘴。

肯　　特：我的生命本來就是預備為你拋擲的；為了你的安全，我也不怕把它失去。

李　　爾：滾，不要讓我看見你！

肯　　特：王上，睜開眼睛看清楚吧。

李　　爾：啊，可惡的奴才！〔以手按劍〕

奧　、康：王上息怒。

肯　　特：好，殺了你的醫生，把你的惡病養得一天比一天厲害吧。只要我的喉舌尚在，我就要大聲疾呼，告訴你你做了錯事啦。

李　　爾：聽著，逆賊！你給我按照做臣子的道理，好生聽著！你想要煽動我毀棄我的不容更改的誓言，憑著你的不法的跋扈對我的命令和權力妄加阻撓，這一種目無君上的態度，使我忍無可忍；為了維持王命

的尊嚴，不能不給你應得的處分。我現在寬容你五天的時間，讓你預備些應用的衣服食物，免得受饑寒的痛苦；在第六天，你那可憎的身体必須離開我的國境；要是在此後十天之內，我們的領土上再發現了你的蹤跡，那時候就要把你當場處死。去！憑著朱比特發誓，這一個判決是無可改移的。（一幕一景）

李爾的剛愎自用蒙蔽了他的理性，或許在他內心深處接受肯特引發的警醒，然而在眾人面前，身為一個君王，他如何能低頭承認錯誤、收回成命？個性中的驕傲與受挫後的羞辱感，頓時形成一股失控的力量，使他驅逐了令他難堪的兩個最親近的人；自此，李爾步入了自我構陷的深淵。

　　卸下君權與武力的李爾在大女兒處感到冷落與怠慢，本能地，心中產生了疑慮；他叫來女兒一問究竟，貢娜藜的回應給了他一記當頭棒喝：

李　　爾：啊，女兒！為什你的臉上罩滿了怒氣？我看你近來老是皺著眉頭。

弄　　人：從前你用不著看她的臉，隨她皺不皺眉頭都不與你相干，那時候你也算得了一個好漢子；可是現在你卻變成一個孤零零的圓圈圈兒了。【向貢】好，好，我閉嘴就是啦；雖然妳沒有說話，我從妳的臉色知道妳的意思。閉嘴，閉嘴。

貢娜藜：父親，您這一個肆無忌憚的傻瓜不用說了，還有您那些蠻橫的衛士也時時刻刻在尋事罵人，種種不法的暴行，實在叫人忍無可忍。父親，我本來還以為要是讓您知道了這種情形，您一定會戒飭他們的行動；可是照您最近所說的話和所做的事看來，我不能不疑心您是有意縱容他們，他們才會這樣有恃無恐。要是果然出於您的授意，為了維持法紀的尊嚴，我們不能不採取斷然的處置，雖然也許在您的臉上不大好看，可是眼前這樣的步驟，在事實上卻是必要的。

弄　　人：你看，老伯伯——

李　　爾：你是我的女兒嗎？

貢娜藜：算了吧，老人家，您不是一個不懂道理的人，我希望您想明白一些；近來您動不動就生氣，實在太有失一個做長輩的體統啦。

李　　爾：我要弄明白我是誰；我不是妳父親，妳不是我女兒嗎？

貢娜藜：您是一個有年紀的老人家，應該懂事一些。請您明白我的意思；您在這兒養了一百個騎士，全是些胡鬧放蕩、膽大妄為的傢伙，我們好好的宮廷給他們騷擾得像一個喧囂的客店；他們成天吃、喝、玩、樂，簡直把這兒當成了酒館妓院，哪裏還是一座莊嚴的御邸。這一種可恥的現象，必須立刻設法糾正；所以請您依了我的要求，酌量減少您扈從的人數，只留下一些適合您的年齡、知道您的地位、也明白他們自己身分的人跟隨您；要是您不答應，那麼我沒有法子，只好勉強執行了。（一幕三景）

　　對李爾來說，這是一個考驗，他感受到危機的存在，想用原本的權威方式化解危機，然而，他失敗了，易怒、暴躁與不容違逆的自大性情，掙脫理性的

控制如脫韁野馬般傾瀉而出，他回應貢娜藜予惡毒的詛咒：

李　　爾：....聽著，造化的女神，聽我的吁訴！要是你想讓這個畜生生男育
　　　　　女，請你改變你的旨意吧！取消她的生殖能力，乾涸她產育的器
　　　　　官，讓她下賤的肉體裏永遠生不出一個子女來抬高她的身價！要是
　　　　　她必須生產，請你讓她生下一個忤逆狂悖的孩子，使她終身受苦！
　　　　　讓她年輕的額角上很早就刻了皺紋，眼淚流下她的面頰，磨成一道
　　　　　道的溝渠；她鞠育的辛勞只換到一聲冷笑和一個白眼；讓她也感覺
　　　　　到一個負心的孩子，比毒蛇牙齒還要多麼使人痛入骨髓！（一幕四
　　　　　景）

如此激烈報復、充滿恨意的惡毒言語由父親口中說出，雖然是受到女兒的不孝
與背叛所激怒，李爾偏激的性格恐怕才是造成他悲慘命運的主因。

　　遭貢娜藜背棄後，李爾直奔芮根處，卻仍不改舊習：

芮　　根：父親，別這樣子；這算個什麼，簡直是胡鬧！回到姊姊那兒去吧。
李　　爾：再也不回去了，芮根。她裁撤了我一半的侍從；不給我好臉色看；
　　　　　用她的毒蛇一樣的舌頭打擊我的心。但願上天蓄積的憤怒一起降在
　　　　　她的無情無義的頭上！但願惡風吹打她的腹中的胎兒，讓它生下地
　　　　　來就是個瘸子！
康　華　爾：嘿！這是什麼話。
李　　爾：迅急的閃電啊！把你炫目的火燄射進她傲慢的眼睛裏去吧！在烈
　　　　　日的燻灼下蒸發起來的沼地的瘴氣啊！損壞她的美貌，毀滅她的驕
　　　　　傲吧！
芮　　根：天上的神明啊！您要是對我發起怒來，也會這樣咒我的。（二幕四
　　　　　景）

　　李爾一方面用粗暴的語言辱罵貢娜藜，一方面'明白地'暗示芮根所受的恩
惠，希望喚起她先前'交換'的承諾與回憶：

李　　爾：不，芮根，你永遠不會受我的咒詛；你的溫柔的天性決不會使妳幹
　　　　　出冷酷殘忍的行為來。她的眼睛裏有一股凶光，而妳的眼睛卻是溫
　　　　　存和藹的。妳決不會吝惜我的享受，裁撤我的侍從，用不遜之言向
　　　　　我頂嘴，削減我的費用，甚至把我關在門外不讓我進來；妳是懂得
　　　　　天倫的義務、兒女的責任、孝敬的禮貌和受恩的感激的；妳總還沒
　　　　　有忘記我曾經賜給妳一半的國土。（二幕四景）

可惜，這個提醒非但沒有引發芮根的良心發現，反倒將她與貢娜藜緊繫一起，
站在同一陣線。

　　莎士比亞在塑造李爾激烈的性格時，卻也注入了某種面臨欲求發生衝突時
的自我覺察。當李爾明瞭兩個女兒的不孝對待，他試圖壓抑憤怒：

李　　爾：國王要跟康華爾說話，親愛的父親要跟他的女兒說話，叫她出來見
　　　　　我！你有沒有這樣告訴他們？我這口氣，我這一腔血！哼，火性！
　　　　　火性子的公爵！對那性如烈火的公爵說——不，且慢，也許他真的

不大舒服；一個人為了疾病往往疏忽了他原來健康時的責任，是應當加以原諒的；我們身體上有了病痛，精神上總是連帶覺得煩躁鬱悶，那時候就不由我們自己作主了。我且忍耐一下，不要太鹵莽了，對一個有病的人做過分求全的責備。（二幕四景）

也曾懊悔自己不加思慮所做的錯誤判斷：

李　　爾：……啊！考蒂麗雅不過犯了一點小小的錯誤，怎麼在我的眼睛裏卻會變得這樣醜惡！它像一座酷虐的刑具，扭曲了我的天性，抽乾了我心裏的慈愛，把苦味的怨恨灌了進去。啊，李爾！李爾！李爾！對準這一扇裝進你的愚蠢、放出你的智慧的門，著力痛打吧！（一幕四景）

甚至壓抑怒火面對現實地委曲求全：

李　　爾：惡人的面目雖然猙獰可怖，要是與比他更惡的人相比，就會顯得和藹可親，不是絕頂的兇惡，總還有幾分可取。【向貢娜藜】我願意跟妳去；妳的五十個人還比她的二十五個人多上一倍，妳的孝心也比她大一倍。（二幕四景）

然而這些警覺只是曇花一現；當看到肯特被康華爾綁在足枷中，以及自己遭受女兒們的再三刁難，他的個性再起：

李　　爾：……該死！【視肯特】為什麼把他枷在這兒？這一種舉動使我相信公爵和她對我的迴避，完全是預定的計謀。把我的僕人放出來還我。去，對公爵和他的妻子說，我現在立刻就要跟他們說話；叫他們敢快出來見我，否則我要在他們的寢室門前擂起鼓來，攪得他們不能安睡。

……

李　　爾：……妳們這兩個不孝的妖婦，我要向妳們復仇，我要做出一些讓全世界驚異的事情來，雖然現在我還不知道我要怎麼做。妳們以為我將要哭泣，不，我不願哭泣，我雖然有充份的哭泣的理由，可是我寧願讓這顆心碎成萬片，也不願流下一滴淚來。（二幕四景）

在縱容個性的放肆下，李爾終未能通過現實的考驗。隨之而來的結果，他只能像一隻受重創的雄獅，咬著牙、驕傲地抬著頭奔入荒野。

　　荒野中的李爾雖心有不甘，卻也無能為力，他暴烈的性格以及輕信易怒造成了國家分裂、家庭離散；狂風急雨的現實沖擊，終於使他怒急攻心，失去理性，進入混亂的幻像之中；他一邊咒罵女兒的不孝，一邊埋怨上天對他的不公：

李　　爾：吹吧，風啊！脹破了你的臉頰，猛烈地吹吧！你，瀑布一樣的傾盆大雨，盡管倒瀉下來，浸沒了我們的尖塔，淹沉了屋頂上的風標吧！你，思想一樣迅速的電火，劈碎橡樹的巨雷，燒焦了我白髮的頭顱吧！你，震撼一切的霹靂啊，把這生殖繁密的、飽滿的地球擊平了吧！打碎造物的模型，不要讓一顆忘恩負義的人類的種子遺留在世上！

・・・・・

李　　　爾：盡管轟著吧！盡管吐你的火舌，盡管噴你的雨水吧！雨、風、雷、
　　　　　　電，都不是我的女兒，我不責怪你們的無情；我不曾給你們國土，
　　　　　　不曾稱你們為我的孩子，你們沒有順從我的義務；所以，隨你們的
　　　　　　高興，降下你們可怕的威力來吧。我站在這兒，只是你的奴隸，一
　　　　　　個可憐的、衰弱的、無力的遭人賤視的老頭子。可是我仍然要罵你
　　　　　　們是卑劣的幫凶，因為你們濫用上天的威力，幫同兩個萬惡的女兒
　　　　　　來跟我這個白髮的老翁作對。啊！啊！這太卑劣了！（三幕二景）

　　諷刺的是，在備受身心煎熬並歷經風雨的洗滌後，李爾開始逐漸地體驗到
以往從未有過的經驗；特別在遇到佯裝瘋傻的艾德加之後，他開始‘看到’別人，
‘關心’別人：

李　　　爾：衣不蔽體的不幸的人們，無論你們在什麼地方，都得忍受著這樣的
　　　　　　無情的暴風雨的襲擊，你們的頭上沒有片瓦遮身，你們的腹中饑腸
　　　　　　雷動，你們的衣服千瘡百孔，怎麼抵擋得了這樣的氣候呢？啊！我
　　　　　　一向太沒有想到這種事情了。安享榮華的人們啊，睜開你們的眼睛
　　　　　　來，到外面來體味一下窮人所受的苦，分一些你們享用不了的福澤
　　　　　　給他們，讓上天知道你們不是全無心肝的人吧！（三幕四景）

遲來的自覺開啟了李爾的心靈，開始對自己先前的行為產生強烈的羞愧與悔
意；當他再次面對被他驅逐的考蒂麗雅時，李爾生平第一次乞求別人的原諒：

李　　　爾：請不要取笑我；我是一個非常愚蠢的傻老頭子，活了八十多歲了；
　　　　　　不瞞您說，我怕我的頭腦有點兒不大健全。我想我應該認識您，也
　　　　　　該認識這個人；可是我不敢確定；因為我全然不知道這是什麼地
　　　　　　方，不要笑我；我想這位夫人是我的孩子考蒂麗雅。...妳在流著
　　　　　　眼淚嗎？當真。請妳不要哭泣；要是妳有毒藥為我預備著，我願意
　　　　　　喝下去。妳的兩個姊姊虐待我；妳虐待我還有幾分理由，她們卻沒
　　　　　　有理由虐待我。....妳須原諒我。請妳不咎既往，寬赦我的過失；
　　　　　　我是個年老糊塗的人。（四幕七景）

　　父女重聚，在考蒂麗雅柔情的撫慰與悉心照顧下，李爾逐漸從瘋狂中復元；
康復的李爾有了改變，人生境遇的轉變使他意會人生。當他落入愛德蒙手中並
被打入地牢之際，原本的暴躁轉為洞察人性之後的灑脫：

李　　　爾：不，不，不，不！來，讓我們到監牢裏去。我們兩人將要像籠中之
　　　　　　鳥一般唱歌；當妳求我為妳祝福的時候，我要跪下來求妳饒恕；我
　　　　　　們就這樣生活著，祈禱，唱歌，說些古老的故事，嘲笑那班像金翅
　　　　　　蝴蝶般的廷臣，聽聽那些可憐的人們講些宮廷裏的消息；我們也要
　　　　　　跟他們一起談話，誰失敗，誰勝利，誰在朝，誰在野，用我們的意
　　　　　　見解釋各種事情的密奧，就像我們是上帝的耳目一樣；在囚牢的四
　　　　　　壁之內，我們將要冷眼看那些朋比為奸的黨徒隨著月亮的圓缺而升
　　　　　　沉。（五幕三景）

最終，當面對考蒂麗雅的死亡，這生命中最重、最後的一擊，李爾又瘋了，他對命運的不平發出最深沉哀慟的悲鳴：

李　　爾：哀號吧，哀號吧，哀號吧，哀號吧！啊！你們都是些石頭一樣的人；要是我有了你們的那些舌頭和眼睛，我要用我的眼淚和哭聲震撼穹蒼。她是一去不回了。一個人死了還是活著，我是知道的，她已經像泥土一樣死去。借一面鏡子給我，要是她的氣息還能夠在鏡面上呵起一層薄霧，那麼她還沒死.... 這一根羽毛在動；她沒有死！要是她還有活命，那麼我的一切悲哀都可以消釋了.... 走開！一場瘟疫降落在你們身上，全是些凶手，奸賊！我本來可以把她救活的；現在她再也回不轉來了！考蒂麗雅，考蒂麗雅！等一等。嘿！你說什麼？她的聲音總是那麼柔軟溫和，女兒家是應該這樣的。我親手殺死了那把你縊死的奴才.... 不，不，沒有命了！為什麼一條狗、一匹馬、一隻耗子，都有它們的生命，你卻沒有一絲呼吸？你是永不回來的了，永不，永不，永不！....？瞧著她，瞧，她的嘴唇，瞧那邊，瞧那邊！【死】（五幕三景）

綜觀李爾的悲劇一生，性格是造成他失敗的最大因素。他專橫專斷、剛愎自用，一手釀成自己的災難，也改變了身旁眾人的命運；雖然李爾自認"做孽無幾，卻是受虐太深"，然而卻是由於他的過失，給予邪惡的人可趁之機，並造成善良的人因他受難。命運的鎖鏈緊緊繫住週遭的每一個人；李爾的行為與遭受既叫人同情也讓人恐懼。

愛德蒙

相對於李爾的狂烈，愛德蒙是《李爾王》人物中最為冷酷的。

肯　　特：伯爵，這位是令郎嗎？

葛羅斯特：他是在我手裏長大的，我常常不好意思承認他；不過日子久了習慣了，也就不以為意啦。

肯　　特：我不懂您的意思。

葛羅斯特：這小子的母親心裏可明白，不瞞您說，她的母親還沒有嫁人就先大了肚子生下他來，您想這樣應該不應該？

肯　　特：看他現在漂亮體面的樣子，即使是一時的錯誤，也是可以原諒的。

葛羅斯特：我還有一個合法的兒子，年紀比他大一歲，然而我還是喜歡他。這小子雖然不等我的召喚，就自己莽莽撞撞來到世上；可是他的母親倒真是個迷人的東西，我們在製造他的時候，曾經有過一場銷魂的遊戲，這孽種我不能不承認他。....他已經在國外九年，不久還是要出去的。（一幕一景）

愛德蒙是個外人眼中"漂亮體面"的俊美男子，又是伯爵之子，然而卻連自己父親也會加以嘲笑，就是因為'庶出'的身份。揮之不去的'私生子'命運，使他

既自卑又驕傲，就在這種矛盾衝突下，形成愛德蒙極端的變態心理。

愛　德　蒙：大自然，妳是我的女神，我願意在妳的法律之前俯首聽命。為什麼我要受世俗的排擠，讓世人的歧視剝奪我應享的權利，只因為我比一個哥哥遲生了一年或是十四個月？為什麼他們要叫我私生子？為什麼我比人家卑賤？我壯健的体格、我慷慨的精神、我端正的容貌，哪一點比不上正經女人生下的兒子？為什麼他們要給我加上庶出、賤種、私生子的惡名？賤種，賤種；賤種？難道在熱烈興奮的姦情裡，得天地精華、父母元氣而生下的孩子，倒不及擁著一個毫無歡趣的老婆，在半睡半醒之間製造出來的那一批蠢貨？好，合法的艾德加，我一定要得到你的土地。我們的父親喜歡他的私生子愛德蒙，正像他喜歡他的合法的嫡子一樣。好聽的名詞，"合法"！好，我的合法的哥哥，要是這封信發生效力，我的計策能夠成功，瞧著吧，庶出的愛德蒙將要把合法的艾德加壓在他的下面——那時候我可要揚眉吐氣啦。神啊，幫助幫助私生子吧！（一幕二景）

　　愛德蒙無法選擇自己的出身，也無法安於現實的處境；面對命運與現實的不公，他心中累積了太多怨恨與苦澀。於是，他厭惡人倫綱常、痛恨骨肉親情，在他眼中，道德僅是癡愚一類人的標準，對他來說"任何手段只要使得上，就是正當"。過人的聰明才智讓他隱藏了這些情緒反將它們化做為晉身與鬥爭的推動力，當機會來臨時，他毫不猶豫的做出反擊。

　　他的這番心情，科勒律治曾有精闢的解說：

　　"幕一拉開，愛德蒙就以成年男子的力與美站在我們的面前，我們的眼睛一直對他注視著。由於他具有高度優越的天賦，由於大自然賦予他巨大的智力和堅強的意態，縱然環境和偶然因素沒有對他發生作用，他也很容易走入自驕一途，為傲慢所誤。而愛德蒙又是人所週知的高貴的葛羅斯特的兒子，因此他既有驕傲的理由，又有把它發展成為優越感的最適宜的條件。到此為止，這種優越感儘可以發展成對自己的人品、面貌、才稟和出身的正常的自尊心，於己於人，兩不傷害。但是，當著他的面，他父親就因為公開承認是他父親而感到羞恥——他"常常不好意思承認他，可是現在習慣了，也就不以為意了"——愛德蒙聽到自己誕生的情況是以一種最可恥、最下流的輕浮來談論的，他的母親被她的情夫說成一個蕩婦，而"我不得不承認這個孽種"的理由，竟只是紀念起當時他那陣歡慾被滿足得非常好，還有她是如何的又淫蕩、又姣豔！愛德蒙明知道自己身披著這醜名，又隨時深信著人家向自己表示尊敬都不過是為了禮貌，而一旦撇開禮貌就馬上喚起相反的感情——這才真是吞嚥不盡的黃蓮，驕傲的傷口上滴不完的苦汁；真是把驕傲本身所不具備的怨毒痘苗似的種進驕傲裏去，使它發出嫉妒、仇恨和對於權勢的貪慾（那權勢如果一旦到手，便能像一輪紅日似的將黑斑全都掩去）；這才真是使他遭受到他不該遭受的恥辱，因而陡然引發他的不平之感；結果使他發憤復仇，極力去消除那害他受苦的機緣和原因，終使他盲目地遷怒到哥哥的身上，因為哥哥的無暇出身和合法地位，

不斷地提醒了自己的卑賤和可笑，而只要哥哥在世一日，他便無法把自己的污點隱藏起來，讓人不去注意或忘掉。"

於是愛德蒙首先愚騙了父親，陷害被他視為絆腳石的嫡兄艾德加，並在康華爾公爵來到時展現'盡忠盡孝'的英勇面貌：

康　華　爾：您好，我尊貴的朋友！我還不過剛到這兒，就已經聽見了奇怪的消息。

芮　　　根：要是真有那樣的事，可真是罪該萬死了。是怎麼一回事，伯爵？

葛羅斯特：啊！夫人，我這顆老心已經碎了，已經碎了！

芮　　　根：什麼！我父親的義子要謀害您的性命嗎？就是我父親幫他取名字的，您的艾德加嗎？

葛羅斯特：啊！夫人，夫人，發生了這種事情，真是說來叫人丟臉。

芮　　　根：他不是常常跟我父親身邊的那些橫行不法的騎士們在一起嗎？

葛羅斯特：我不知道，夫人。太可惡了，太可惡了！

愛　德　蒙：是的，夫人，他正是常跟這些人在一起的。

芮　　　根：難怪他會變得這樣壞；一定是他們慫恿他謀害你，好把他的財產拿出來給大家揮霍。今天傍晚的時候，我接到我姊姊的一封信，她告訴我他們種種不法的情形，並且警告我要是他們想要住到我家裏來，可千萬不要招待他們。

康　華　爾：愛德蒙，我聽說你對你的父親很盡孝道。

愛　德　蒙：那是做兒子的本分，殿下。

葛羅斯特：他揭發了他哥哥的陰謀；您看他身上的這一處傷就是因為他奮不顧身，想要捉住那畜生而受到的。

康　華　爾：那凶徒逃走了，有沒有人追上去？

葛羅斯特：有的，殿下。

康　華　爾：要是他給我們捉住了，我們一定不讓他再為非作惡。你只要決定一個辦法，在我的權力範圍以內，我都可以替你辦到。愛德蒙，你這一回所表現的深明大義的孝心，使我們十分贊賞；像你這樣不負付託的人，正是我們所需要的，我們將要大大地重用你。

愛　德　蒙：殿下，我願意為您盡忠效命。（二幕二景）

他輕鬆的博取了父親與公爵的信任，同時也受到芮根的青睞。接著，他更是利用機會施展狠毒的計謀，當葛羅斯特在他面前表示對李爾的擔憂，並流露出為人臣子的忠心時，愛德蒙不但不為所動，反視為是一個除去父親的大好機會：

葛羅斯特：唉，唉！愛德蒙，我不贊成這種不近人情的行為。當我請求他們允許我給他一點援助的時候，他們竟會剝奪我使用自己房屋的權利，不許我提起他的名字，不許我替他說一句懇求的話，也不許我給他任何的救濟。

愛　德　蒙：太野蠻、太不近人情了！

葛羅斯特：算了，你不要多說什麼。兩個公爵現在已經為了國土鬧了些意見，而且還有一件比這更嚴重的事情。今天晚上我接到一封信，裡面的話說出來也是很危險的；我已經把這信鎖在壁櫥裡了。王上受到這樣的凌虐，總有人會來替他報復的；已經有一支軍隊在路上了；我們必須站在王上的一邊。我就要找他去，暗地裡救濟救濟他；你去陪公爵談談，免得被他覺察了我的行動。要是他問起我，你就回他說我身子不好，已經睡了。大不了是一個死，王上是我的老主人，我不能坐視不救。愛德蒙，你必須小心點兒。【下】

愛德蒙：你違背了命令去獻這種殷勤，我立刻就要去告訴公爵知道；還有那封信我也要告訴他。這是我獻功邀賞的好機會，我的父親將要因此而喪失他所有的一切，也許他的全部家產都要落到我的手裡；老的一代沒落了，年輕的一代才會興起。（三幕三景）

終於，愛德蒙驅逐了兄長，取代了父親，成為葛羅斯特伯爵。

愛德蒙邪惡的性格吸引了與他具有同樣品質的貢娜藜與芮根，爵位到手後，愛德蒙並未滿足，他進一步週旋於姊妹之中，想利用她們作為下一個進身的階梯。

愛德蒙：我對這兩個姊姊都已經立下愛情的盟誓；她們彼此互懷嫉妒，就像被蛇咬過的人見不得蛇的影子一樣。我應該選擇哪一個呢？兩個都要？只要一個？還是一個也不要？要是兩個全都留在世上，我就一個也不能到手；娶了那寡婦，一定會激怒她的姊姊貢娜藜；可是她的丈夫一天不死，我又怎麼能跟她成雙配對？現在我們還是要借他做號召軍心的幌子；等到戰事結束以後，她要是想除去他，讓她自己設法結果他的性命吧。照他的意思，李爾和考蒂麗雅兩人被我們捉到以後，是不能加害的：可是假如他們果然落在我們手裡，我們可決不讓他們得到他的赦免；因為我保全自己的地位要緊，什麼天理良心只好一概不論。（五幕一景）

不潔出身的原罪，造成愛德蒙天生的缺憾，使他對事理產生扭曲的認知，長期累積大量的負面情緒，更形成一股企圖改變形勢，一觸即發的行動力。在逆境中成長，愛德蒙深諳人性的陰暗，並且善於利用自己的優勢；最終，在一連串的連鎖反應下，他堅定地一步步朝向目標前進。如同一隻披著人皮的野獸，他先冷眼旁觀，掌握獵物的習性，隨後設下陷阱，一等時機來臨便毅然出手，做出致命一擊。他崇尚自然法則，對他而言'適者生存，弱者淘汰'，正義、法理、人倫道德只是阻礙目標達成的包袱，都要丟棄。而幾次成功的經驗，更加深了他病態的固著(Fixation)，於是自我份際無限的擴大，隨之而來的是慾望的無度擴張，永不滿足。

嘲諷地，他所信奉的大自然女神玩弄了他，信差奧斯華在鄉間巧遇葛羅斯特與艾德加，奧斯華想要殺了葛羅斯特領賞，卻反為艾德加所殺。於是罪行終被發現、姦情也遭拆穿；面對為他陷害兄長的指控，愛德蒙帶著驕傲，繼續著

他病態的堅持：

艾 德 加：拔出你的劍來，要是我的話激怒了一顆正直的心，你的兵器可以為你辯護。聽著，雖然你有的是膽量、勇氣、權位和尊榮，雖然你揮著勝利的寶劍，奪到了新的幸運，可是憑著我的榮譽、我的誓言和我的騎士的身分所給我的特權，我當眾宣布你是一個叛徒，不忠於你的神明、你的兄長和你的父親，陰謀傾覆這一位崇高卓越的君王，從你的頭頂直到你的足下的塵土，徹頭徹尾是一個最可憎的逆賊。……

愛 德 蒙：照理我應該問你的名字，可是你的外表既然這麼英勇，你的出言吐語也可以表明你不是一個卑微的人，雖然按照騎士的規則，我可以拒絕你的挑戰，我卻不惜唾棄這些規則，把你所說的那種罪名仍舊丟回到你的頭上，讓那像地獄一般可憎的謊言吞沒你的心，憑著這一柄劍，我要在你的心頭挖破一個洞，把你的罪惡一起塞進去。（五幕二景）

打鬥中，愛德蒙失敗了。在生命將盡之前，他終於停下腳步，回顧自己罪惡的一生：

愛 德 蒙：你所指斥我的罪狀我全都承認，而且我所幹的事，著實不只這一些，總有一天會全部暴露的。現在這些事已成過去，我也要永辭人世了---可是，你是什麼人，我會失敗在你的手裏？假如你是一個貴族，我願意對你不計仇恨。

艾 德 加：讓我們互相寬恕吧。在血統上，我並不比你低微，愛德蒙，要是我的出身比你高貴，你尤其不該那樣陷害我。我的名字是艾德加，你的父親的兒子，公正的天神使我們的風流罪過成為懲罰我們的工具，他在黑暗淫邪的地方生下了你，結果使他喪失了他的眼睛。

愛 德 蒙：你說得不錯，天道的車輪已經循環過來了。（五幕二景）

　　一絲善念湧上這個失敗梟雄的心頭，他說出了李爾與考蒂麗雅的下落；然而，一切都已太遲；他一生追求的救贖遭推起的屍體所淹沒，貢娜藜、芮根、考蒂麗雅、李爾，還有他自己。

考蒂麗雅

考蒂麗雅：考蒂麗雅應該怎麼好呢？默默地愛著吧。……
　　　　　那麼，考蒂麗雅，妳只好自安於貧窮了。可是我並不貧窮，因為我深信我的愛比我的口才更富有。（一幕一景）

　　當貢娜藜與芮根順應著李爾的要求，說出諂媚而動人的言詞時，一旁的考蒂麗雅內心掙扎著；她明白兩個姊姊的為人，知道她們的虛情假意；然而，一種驕傲與高貴不群的裏性，阻礙了她放下身段，在眾人面前作場無傷大雅的表演；在這一點上，我們看到她與李爾相似的地方。

李　　爾：………現在，我的寶貝，雖然是最後的一個，卻是我最疼愛的考蒂麗雅，妳有些什麼話，可以換到一份比妳的兩個姊姊更富庶的土地？說吧。

考蒂麗雅：父親，我沒有話說。

李　　爾：沒有？

考蒂麗雅：沒有。

李　　爾：沒有只能換到沒有；重新說過。

考蒂麗雅：我是個口才笨拙的人，　不會把我的心湧上我的嘴；我愛您只是按照我的名份，一分不多，一分不少。（一幕一景）

　　一句"沒有"的簡單回答，包含了考蒂麗雅對兩個姊姊虛偽的憎惡，和維護自己高傲個性的任性。

　　　當李爾以父權倨傲的地位壓迫她時，考蒂麗雅也以同等強悍的力量維護自我：

考蒂麗雅：父親，您生下我來，把我教養成人，愛惜我、厚待我；我受到您這樣的恩德，只有恪盡我的責任，服從您、愛您、敬重您。我的姊姊們要是用她們整個的心來愛您，那麼她們為什麼要嫁人呢？要是我有一天出嫁了，那接受我忠誠誓約的丈夫，將要得到我的一半的愛、一半的關心和責任；假如我只愛我的父親，我一定不會像我的兩個姊姊一樣再去嫁人的。………………

　　王上，我只是因為缺少娓娓動人的口才，不會講一些違心的言語，凡是我心裡想到的事情，我總不願在沒有把它實行以前就放在嘴裡宣揚；要是您因此而氣惱我，我請求您讓世人知道，我所以失去您歡心的原因，並不是什麼醜惡的污點、淫邪的行動，或是不名譽的舉止；只是因為我缺少像人家那樣的一雙獻媚求恩的眼睛，一條我所認為可恥的善於逢迎的舌頭，雖然沒有了這些使我不能再受您的寵愛，可是唯其如此，卻使我格外尊重我自己的人格。（一幕一景）

　　　顯然，考蒂麗雅並非一個如她所言"口才遲頓"的人；她的'滔滔雄辯'清楚反映了她對道德的潔癖與自我形像的過度防衛。和兩個姊姊相比，考蒂麗雅無疑是善良、富有愛心的，她應該明白父親的舉動是一種對愛的索求；但是，當這個索求帶有命令與高壓的意味，又被虛情假意者塗裝上一層目的交換的糖衣時，她拒絕淪入同流合污的尷尬場面，倔強地選擇了反抗。

　　　她的選擇讓她失去了父愛，卻贏得法蘭西王的欣賞：

法　蘭　西：美麗的考蒂麗雅！妳因為貧窮，所以是最富有的；妳因為被遺棄，所以是最寶貴的；妳因為遭人輕視，所以最蒙我的憐愛。我現在把妳和妳的美德一起放在我的手裏；人棄我取是法理上許可的。天啊天！想不到他們的冷酷的蔑視卻會激起我熱烈的敬愛。王上，您這沒有嫁妝的女兒現在是我分享榮華的王后，法蘭西全國的女主人了。....（一幕一景）

法蘭西適時伸出援手，挽救了考蒂麗雅的沉淪；就某個角度而言，考蒂麗雅對巧言令色的厭惡和對誠實的固著因此得到了補償。

離開家前，考蒂麗雅帶著不安與姊姊們道別：

考蒂麗雅：父親眼中的兩顆寶玉，考蒂麗雅用淚洗過的眼睛向妳們告別。我知道妳們是怎樣的人；因為礙著姊妹的情分，我不願直言指斥妳們的錯處，好好對待父親。妳們自己說是孝敬他的，我把他託付給妳們了。可是，唉，要是我沒有失去他的歡心，我一定不讓他依賴妳們的照顧。再會了，兩位姊姊。

芮　　根：我們用不著妳教訓。

貢　娜　黎：妳還是去小心侍候妳的丈夫吧，命運的慈悲把妳交在他的手裏；妳自己忤逆不孝，今天空著手出嫁也是活該。

考蒂麗雅：總有一天，深藏的奸詐會漸漸顯出它的原形，罪惡雖然可以掩飾一時，免不了最後出乖露醜。願妳們幸福！（一幕一景）

懷著忐忑的心情，明明知道事情的可能發展，考蒂麗雅卻硬是屈從了性格的使喚，做出悲劇性的決定，並造成無法彌補的結果。或許這樣的解讀，將責任歸責於善良的女兒身上，有點過於嚴苛，然而，因為她對‘愛的無暇’的戀棧，迫使父親轉而依靠兩個不孝女，遭到荼毒而致身心受創；雖然她在父親淪落瘋狂時，悉心接納，並為之與兩個姊姊兵戎相向，但最終仍是徒勞一場。難道，這一切真不可避免嗎？如果當初的對話是如此：

李　　爾：………現在，我的寶貝，雖然是最後的一個，卻是我最疼愛的考蒂麗雅，妳有些什麼話，可以換到一份比妳的兩個姊姊更富庶的土地？說吧。

考蒂麗雅：父親，雖然我不會講一些違心的言語，凡是我心裡想到的事情，我總不願在沒有把它實行以前就放在嘴裡宣揚；雖然我缺少像人家那樣的一雙獻媚求恩的眼睛，一條我所認為可恥的善於逢迎的舌頭，但是，我相信我對您的愛是忠實的，正如您所應得的。

雖或許無法完全滿足李爾的企求，卻也不致因此獲罪。考蒂麗雅顯然無法體會，‘遵從他人的意願，並非出於害怕，而是因為愛他’。李爾性格上的缺陷，在考蒂麗雅的頂撞下，一發不可收拾，只有愈陷愈深。

虔敬主義者喬治‧拉普(George Rapp)便批評說：

"兩個姊姊稟性流俗而自私；考蒂麗雅不流俗，雖然她也傲慢得異乎尋常。她自恃比兩個姊姊真誠有道，因而便驕氣凌人。不知她那位老弱的父親理應從愛女口中聽到幾句恭維愛撫的話，為的是他需要那麼一點點溫存。她卻不然，把真話，他受不了的真話，說給他聽。一個本性富於愛的女子而竟道貌岸然的堅持著真理，那才是雙重貽誤的人。真理和愛是對立的，對於一個人的愛除了是把無常的當作永恆的而加以崇拜之外，還有些什麼？所以愛的主要成份是一個謊，不是一個真理，而考蒂麗雅的缺點乃是她愛己太深，愛親太淺；她不能為他撒一個謊，她就沒有愛他到她應愛的程度。"

劇終，考蒂麗雅的死引發觀者極大的震撼與不平，但從另一個角度來看，考蒂麗雅的殉難，正是因其引發的悲劇無可避免的救贖：

> "李爾在最後一景裏抱著考蒂麗雅的屍身發著狂上場來時，我們只見到他父女倆各自所種下的命運都到了瓜熟蒂落的地步：我們看到這方面的鍾愛太被無理的狂怒所左右，那方面的敬愛受了倔強的外表所牽累，結果便造成了那麼一個共同的災禍。"

勞埃德(W.W.Lloyd)

　　然而，考蒂麗雅絕對是善良的。在她再次見到飽受兩個姊姊凌辱虐待而瘋狂的父親時，她跪在他的身旁激動地落淚：

考蒂麗雅：慈悲的神明啊，醫治他的被凌辱的心靈中的重大的裂痕！保佑這一個被不孝的女兒所反噬的老父，讓他錯亂昏迷的神智回復健全吧！啊，我的親愛的父親！但願我嘴唇上有治癒瘋狂的靈藥，讓這一吻抹去了我那兩個姊姊加在你身上的無情的傷害吧！⋯⋯⋯⋯假如你不是她們的父親，這滿頭的白雪也該引起她們的憐憫。這樣一張臉龐是受得起激戰的狂風吹打的嗎？它能夠抵禦可怕的雷霆嗎？在最驚人的閃電的光輝之下，你，可憐的無援的兵士，戴著這一頂薄薄的戎盔，苦苦地守住你的哨崗嗎？我的敵人的狗，即使它曾經咬過我，在那樣的夜裏，我也要讓它躺在我的爐火前。但是你可憐的父親，卻甘心鑽在污穢霉爛的稻草裡，和豬狗、和流浪的乞丐作伴？唉！唉！他醒來了。父王陛下，您好嗎？（四幕七景）

這樣的景像讓人聯想到一個心境既悽涼又高興的母親，親吻著自己受傷孩子蒼白的臉頰，輕聲溫柔的給予撫慰。李爾終究在她的寬容下，得到了生命中最後的親情慰藉。

貢娜藜　芮根

　　相較於考蒂麗雅，她的兩個姊姊貢娜藜和芮根可被視為邪惡的代表；在她們身上尋不到一絲善良的潛質，所做所為無一不標示著"惡"的標籤。

　　當李爾分配疆土時，她們毫不猶疑地以虛誇、動聽的言語爭取父親的賞賜，當小妹因言賈禍時也無意伸出援手；多疑狡詐的天性更讓二人在國土到手後，不思感恩反把老父看作是未來的負擔和隱憂：

貢 娜 藜：妹妹，我有許多對我們兩人有切身關係的話必須跟妳談談。我想我們的父親今晚就要離開此地。

芮　　根：那是十分確定的事，他要住到妳那兒去；下個月他就要跟我們住在一起了。

貢 娜 藜：妳瞧他現在年紀老了，脾氣多麼變化不定，我們已經屢次注意到他乖僻的行為了。他一向都是最愛考蒂麗雅的；現在，他憑著一時的氣惱就把她攆走，這就可以見得他是多麼糊塗。

再現李爾

一次演出的導演功課

芮　　根：這是他老年的昏悖，可是他向來就是這樣喜怒無常的。

貢娜藜：他年輕的時候性子就很暴躁，現在他任性慣了，再加上老年人剛愎
　　　　自用的怪脾氣，看來我們只好準備受他的氣了。

芮　　根：他把肯特也放逐了；誰知道他心裏一不高興起來，不會用同樣的手
　　　　段對付我們？

貢娜藜：....讓我們同心合力決定一個計策；要是我們的父親順著他這種脾
　　　　氣濫施威權起來，這一次的分讓國土對於我們未必有什麼好處。

芮　　根：我們還要仔細考慮一下。

貢娜藜：我們必須趁早想個辦法。（一幕一景）

當兩人面臨共同的利害時，她們沆瀣一氣、狼狽為奸；在國土到手之後，立即
地背棄了自己的父親：

貢娜藜：我的父親因為我的侍衛罵了他的弄人，所以動手打他嗎？

奧斯華：是，夫人。

貢娜藜：他一天到晚欺侮我；每一點鐘他都要借端尋事，把我們這兒吵得雞
　　　　犬不寧。我不能再忍受下去了。他的騎士們一天一天橫行不法起
　　　　來，他自己又在每一件小事上都要責罵我們。等他打獵回來的時
　　　　候，我不高興跟他說話；你就對他說我病了。你也不必像從前那樣
　　　　殷勤侍候他；他要是見怪，就怪在我身上。

奧斯華：他來了，夫人；我聽見他的聲音。

貢娜藜：你跟你手下的人盡管對他裝出一副不理不睬的態度；我要看看他有
　　　　些什話說。要是他惱了，那麼讓他到我妹妹那兒去吧，我知道我的
　　　　妹妹的心思，她也跟我一樣不能受人壓制的。這老廢物已經放棄了
　　　　他的權力，還想管這個管那個！年老的傻瓜正像小孩子一樣，一味
　　　　的姑息只會縱容了他的脾氣，不對他凶一點是不行的，記住我的話。

奧斯華：是，夫人。

貢娜藜：讓他的騎士們也受到你們的冷眼；無論發生什麼事情，你們都不用
　　　　管；你去這樣通知你手下的人吧。我要造成一些藉口，和他當面說
　　　　個明白。我還要立刻寫信給我的妹妹，叫她採取一致的行
　　　　動。....（一幕三景）

姊妹二人極盡挑釁、冒犯，逼使李爾就範：

芮　　根：父親，您該明白您是一個衰弱的老人，一切只好將就點兒。要是您
　　　　現在仍舊回去跟姊姊住在一起，裁撤了您的一半的侍從，那麼等住
　　　　滿了一個月，再到我這兒來吧。我現在不在自己家裡，要供養您也
　　　　有許多不便。

李　　爾：回到她那兒去？裁撤五十名侍從！不，我寧願什麼屋子也不要住，
　　　　過著餐風露宿的生活，和無情的大自然抗爭，忍受一切饑寒的痛
　　　　苦！回去跟她住在一起？哼，我寧願到那娶了我沒有嫁妝的小女兒

的法蘭西國王座前匍匐膝行，像一個臣僕一樣向他討一份微薄的恩俸，苟延殘喘下去。回去跟她住在一起？！哼！

貢娜藜：隨你的便。

李　爾：我也不願再來打擾你了，我的孩子。妳是我的肉、我的血、我的女兒；或者還不如說是我身體上的一個惡瘤，我不能不承認妳是我的；妳是我腐敗的血液裏的一個癤子、一個瘀塊、一個腫毒的疔瘡。可是我不願責罵妳；讓羞辱自己降臨妳的身上吧。我可以忍耐；我可以帶著我的一百個騎士，跟芮根住在一起。

芮　根：那絕對不行；現在還輪不到我，我也沒有預備好招待您的禮數。父親，聽姊姊的話吧；人家冷眼看著您這種憤怒的神氣，心裏都要說您因為老了，所以——姊姊是知道她自己該怎麼做的。

李　爾：這是妳的好意勸告嗎？

芮　根：是的，父親，這是我真誠的意見。

貢娜藜：父親，您為什麼不讓我們的僕人侍候您呢？

芮　根：對了，父親，那不是很好嗎？要是他們怠慢了您，我們也可以訓斥他們。您下回到我這兒來的時候，請您只帶二十五個人來，超過這個數目，我是恕不招待的。

李　爾：我把一切都給了你們——

芮　根：幸好您及時給了我們。

李　爾：我只能帶二十五個人，到妳這兒來嗎？芮根，妳是不是這樣說？

芮　根：父親，我可以再說一遍，我只允許您帶這麼幾個人來。

李　爾：【向貢】我願意跟妳去；妳的五十個人還比她的二十五個人多上一倍，妳的孝心也比她大一倍。

貢娜藜：父親，我們家裏難道沒有兩倍這麼多的僕人可以侍候您？依我說，不但用不著二十五個人，就是十個五個也是多餘的。

芮　根：依我看來，一個也不需要。（二幕四景）

當李爾怒氣沖沖的奔向荒野時，她們毫無悔意，表現得理所當然：

康華爾：我們進去吧；一場暴風雨將要來了。

芮　根：這座房屋太小了，這老頭兒帶著他那班人來是容納不下的。

貢娜藜：是他自己不好，放著安逸的日子不過，一定要吃些苦才知道自己的蠢。

芮　根：單是他一個人，我倒也很願意收留他，可是他的那班跟隨的人，我可一個也不能容納。

貢娜藜：我也是這個意思。葛羅斯特伯爵呢？

康華爾：跟老頭子出去了。他回來了。

【葛羅斯特重上】

葛羅斯特：王上正在盛怒之中。

康華爾：他要到哪兒去？

葛羅斯特：他叫人備馬；可是不讓我知道他要到什麼地方去。

康　華　爾：還是不要管他，隨他自己的意思吧。

貢　娜　藜：伯爵，您千萬不要留他。

葛羅斯特：唉！天色暗起來了，田野裏都在刮著狂風，附近許多哩之內，簡直連一株小小的樹木都沒有。

芮　　　根：啊！伯爵，對於剛愎自用的人，只好讓他們自己招致的災禍教訓他們。關上您的門；他有一班亡命之徒跟隨在身邊，他自己又是這樣容易受人愚弄，誰也不知道他們會煽動他幹出些什麼事來。我們還是小心點兒好。（二幕四景）

當奧本尼無法坐視姊妹二人的惡行而直言指斥時，貢娜藜仍振振有詞地反駁：

奧　本　尼：啊，貢娜藜！你的價值還比不上那狂風吹在你臉上的塵土。我替你這種脾氣擔心；一個人要是看輕了自己的根本，難免做出一些越限逾分的事來。

貢　娜　藜：得啦得啦；全是些傻話。

奧　本　尼：智慧和仁義在惡人眼中看來都是惡的；下流的人只喜歡下流的事。你們幹下了些什麼事情？你們是猛虎，不是女兒！這樣一位父親，這樣一位仁慈的老人家，一頭野熊見了他也會俯首貼耳，你們這些蠻橫下賤的女兒，卻把他激成了瘋狂！難道我那位襟兄康華爾公爵會讓你們這樣胡鬧嗎？他也是個堂堂漢子，一邦的君主，又受過他這樣的深恩厚德！要是上天不立刻降下一些明顯的災禍來，懲罰這種萬惡的行為，那麼人類快要像深海的怪物一樣自相吞食了。

貢　娜　藜：不中用的懦夫！你讓人家打腫你的臉，把侮辱加在你的頭上，還以為是一件體面的事；你的額頭上還沒長著眼睛；正像那些不明是非的傻瓜。法國的旌旗已經展開進我們的國土了，你的敵人頂著羽毛飄揚的戰盔，已經開始威脅你的生命。你這迂腐的傻子卻坐著一動不動。

奧　本　尼：瞧瞧你自己吧！惡魔的嘴臉也比不上一個邪惡女人那樣的醜惡萬分。

貢　娜　藜：哼！你這沒有頭腦的蠢貨！

奧　本　尼：不要露出你的猙獰的面目，要是我可以允許這雙手服從我的怒氣，它們一定會把你的肉一塊塊撕下來，把你的骨頭一根根折斷；可是你雖然是一個魔鬼，你的形狀卻還是一個女人，我不能傷害你。

貢　娜　藜：哼，這就是你的男子漢的氣概。——呸！（四幕二景）

　　姊妹二人的合作關係直至愛德蒙的出現才瓦解；由於性情的相似，愛德蒙邪惡的本質吸引著她們。為了追求愛慾的滿足，芮根在康華爾受傷身亡後，立即投入愛德蒙的懷抱；而貢娜藜更不惜計畫謀害自己的丈夫。愛德蒙週旋於姊妹二人之間，利用她們對他的愛戀，追求更高的權力，滿足更深的野心。最終，當三人遊戲遭到拆穿時，姊姊毒殺了妹妹、妹妹刺死了姊姊。

在貢娜藜和芮根的身上，"愛"以另樣的形態存在——對於父親，她們的愛是現實的、交換的，當剩餘價值不再，親情轉眼化為無情。對於丈夫，她們的愛情無關忠誠、貞潔，當第三者出現時，牽手隨時可以分手。對於手足，她們的友愛無所謂血脈相連，當衝突一起姊妹可以是寇讎。面對情人時，她們的愛是激烈的、殘暴的，更是病態的、盲目的，英俊面貌下散發著罪惡的氣息，吸引著他們相互接近，她們罩同對愛德蒙的愛戀是一種自戀的投射。

肯特

肯特在劇中可被視為是一個理想的模型；他代表著人正向的價值觀與道德觀。肯特性格正直、忠誠而不畏強勢。李爾輕率地傳讓國土，在他眼中被視為危險且不智之舉；他從三個公主的言語中辨識出邪惡與善良，為了不讓李爾做出錯誤的決定，他不顧君臣的分際，直言急諫：

肯　　特：．．．．．你究竟要怎樣，老頭？您以為有權有位的人向諂媚者低頭，盡忠守職的臣僚就不敢說話了嗎？君王不顧自己的尊嚴，幹下了愚蠢的事情，在朝的端人正士只好直言極諫。保留您的權力，仔細考慮一下您的舉措，收回這種鹵莽的成命吧！您的小女兒並不是不孝順的；有人不會口若懸河，說得天花亂墜，並不就是無情無義。我的判斷要是有錯你儘管取我的命。

李　　爾：肯特，你要是想活命，趕快閉上你的嘴。

肯　　特：我的命本來就是預備為王上您拋擲的；為了您的安全，我也不怕把它失去。

李　　爾：走開，不要讓我看見你！

肯　　特：瞧明白一些，李爾，還是讓我像箭垛上的紅心一般永遠站在你的眼前吧！

李　　爾：憑著阿波羅起誓——

肯　　特：憑著阿波羅，老王，你向神明發誓也是沒用的。

李　　爾：啊，可惡的奴才！【以手按劍】

奧、康：王上請息怒。

肯　　特：好，殺了你的醫生，把你的惡病養得一天比一天厲害吧！趕快撤銷你的分土授國的原議，否則只要我的喉舌尚在，我就要大聲疾呼，告訴您您做了錯事！（一幕一景）

肯特的魯直，不幸碰上被憤怒矇蔽理智的李爾；在李爾的暴怒中，肯特遭到了驅逐：

李　　爾：聽著，逆賊！你給我按照做臣子的道理，好生聽著！你想要煽動我毀棄我的不容更改的誓言，憑著你不法的跋扈，對我的命令和權力妄加阻撓，這種目無君上的態度，使我忍無可忍；為了維持王命的尊嚴，不能不給你應得的處分。我現在寬容你五天的時間，讓你預

備些應用的衣食物免得受饑寒的痛苦，在第六天上，你那可憎的身體必須離開我的國土，要是在此後十天之內在我的領土上任何地方發現了你的蹤跡，那時候就要把你當場處死。....（一幕一景）

或許李爾對這位令他又愛又恨的臣子，仍留有幾分'寬大'；他沒有立刻將其處死，還寬限了一段時間，讓他能從容離去。

遭到罷黜的肯特仍一心護主，喬裝改扮後仍跟隨於李爾身邊，以防李爾陷入險境：

肯　　特：我已經完全隱去我的本來面目，要是我能夠把我的語音也完全改變，那麼我的一片苦心，也許可以達到目的。被放逐的肯特啊，要是你頂著一身罪名，還依然能夠盡你的忠心，那麼總有一天，對你所愛戴的主人會大有用處的。（一幕四景）

當李爾果如預期遭受不孝女兒忤逆之際，肯特收起先前的耿介直言，扮成僕從為主人"躬操奴隸不如的賤役"。在為李爾送信到葛羅斯特城堡時，遇到曾冒犯李爾的奧斯華，他義奮填膺拔劍追打，為主教訓這個"目無尊上、仗勢欺人的狗奴才"；而當面對康華爾與芮根的威嚇，他仍是一派正義，凜然地斥責著：

肯　　特：我氣憤的是像這樣一個奸詐的奴才，居然也讓他佩起劍來。都是這種笑臉的小人，像老鼠一樣咬破了神聖的倫常綱紀；他們的主上起了一個惡念，他們便竭力逢迎，不是火上加油，就是雪上添霜；他們最擅長的是隨風轉舵，他們的主人說一聲是，他們也跟著說是，說一聲不，也跟著說不，就像狗一樣什麼都不知道，只知道跟著主人跑。惡瘡爛掉了你抽慉的面孔，你笑我所說的話，你以為我是個傻瓜嗎？呆鵝，要是我在曠野裏遇見了你，看我不把你打得嘎嘎亂叫，一路趕回你的老家去。（二幕二景）

他的話激怒了康華爾，讓自己給套上了足枷。但憑著對老王的忠心，即使遭受刑罰的羞辱，仍不以為侮，甘心承受。

當李爾淪落在森林徘徊時，肯特為他尋求一個遮風避雨的棲身之所：

肯　　特：唉！陛下，您在這兒嗎？喜愛黑夜的東西，不會喜歡這樣的黑夜；狂怒的天色嚇怕了黑暗中的漫游者，使它們躲在洞裏不敢出來。自從有生以來，我從沒有見過這樣的閃電，聽見過這樣的雷聲，這樣驚人的風雨的咆哮；人類的精神是禁受不起這樣的折磨和恐怖的.........。唉！您頭上沒有一點遮蓋的東西，陛下，這兒附近有一間茅屋可以替您擋擋風雨，我剛才曾經到那所冷酷的屋子裡----那比它牆上的石塊更冷酷無情的主人雖然探問您的行蹤，可是卻關了門不讓我進去，現在您且暫時躲一躲雨，我還要回去，非要他們講一點人情不可。（三幕二景）

眼看李爾遭受身心的磨難，他派人傳送訊息給考蒂麗雅：

肯　　特：.....現在，要是你能夠信任我的話，請你趕快到多佛去一趟，那
　　　　　邊你可以碰見有人在歡迎你，你可以把被逼瘋了的老王所受的種種
　　　　　無理的屈辱向他做一個確實的報告，他一定會感激你的好意。我是
　　　　　一個地位有身價的紳士，因為知道你的為人可靠，所以把這件差使
　　　　　交給你。

侍　　臣：我還要跟你談談。

肯　　特：不，不必，為了向你證明我不是如我外表那樣的一個微賤之人，你
　　　　　可以打開這個錢囊，把裏面的東西拿去。你一到多佛，一定可見
　　　　　到考蒂麗雅，只要把這戒指給她看了，她就可以告訴你，你現在所
　　　　　不認識的同伴是個什麼人。（三幕一景）

這一切的犧牲與付出，展現肯特忠心、無私、利他的高貴胸襟。他的努力確實
舒緩了李爾的困頓；同時在葛羅斯特的幫助下，成功的將老主人送至多佛，與
考蒂麗雅冰釋前嫌，讓李爾體驗了一生中最後的短暫幸福。

　　可是，邪惡的力量終不可擋，在李爾抱著考蒂麗雅的屍身再度陷入瘋狂時，
這位心竭力疲的老臣再也忍受不住，向天控訴“這就是世界最後的終局嗎？”
看著李爾生命逐漸的消失，他高聲吶喊“碎吧！心啊！碎吧！”最終，李爾死
去，肯特只能將悲憤轉為無奈，將之視為一種苦難的解脫：

肯　　特：不要煩擾他的靈魂，讓他安然死去吧！他將要痛恨那想要使他在這
　　　　　無情的人世多受一刻酷刑的人。.....他居然忍受了這麼久的時候，才
　　　　　是一件奇事；他只是強據著生命。（五幕二景）

　　藉由他對李爾生前的忠心維護到死後的悲痛逾恆，使我們對李爾的遭遇產
生認同與同情；肯特就像一面‘善’的鏡子，讓光明照進了我們的心靈深處。

弄人

　　在李爾的身邊除了忠心的肯特外，還有一個十分特別的人物；他的言語機
智、思維怪異，不時敢冒犯天威，出言刺激李爾，以警醒、嘲諷其愚昧的行為。
他沒有名字，僅以職業做為稱號，我們不知道他的出身、他的來歷，甚至戲到
一半(三幕六景)就消失不見了；然而，只要他一出現台上，立即成為最具吸引
力的焦點。‘弄人’是宮廷中王公貴族宦養逗樂的一種特殊僕人，為取悅主人，
他常裝瘋賣傻、奉承阿諛，或利用機巧的言語嘲諷、譏笑主人的言行；由於他
的職業內容，使他能享有某種程度的放縱特權。而《李爾王》中，弄人除了這
些基本形像外，還具備了獨特的角色功能。

“弄人並不是逗低級觀眾發笑的滑稽角色，並不是莎士比亞的天才對於觀眾口
　味的勉強俯就。詩人為介紹這個人物做好準備，使他與全劇的悲愴性生動地
　聯繫起來，他的小丑和弄人從來不是這樣的。這個弄人像卡力班一樣是個奇
　妙的創造，他的粗野的叨唸、富有靈感的癡愚，明白地襯托出這齣戲的恐懼。”

　　　　　　　　　　　　　　　　　　　　　　　　　　　　科勒律治

弄人在劇中不似其他角色那般有血有肉，為了讓他的存在看似合理，他被描寫成李爾身邊的一個忠僕。觀者首先聽到這個人物是在貢娜藜與奧斯華的對話中：

貢　娜　藜：我的父親因為我的侍衛罵了他的弄人而動手打他嗎？
奧　斯　華：是的，夫人。（一幕三景）

李爾分疆之後先在貢娜藜處接受奉養，此時李爾權勢不再，"女兒的侍衛罵了他的弄人"，在他眼中視為一種挑釁，為了面子與尊嚴，他當然會以更激烈的手段'打'回去；這個舉動表明了李爾與貢娜藜間的'地位之爭'，但也可看出弄人在李爾眼中受重視的程度。

李　　爾：喂，飯呢？拿飯來！我的孩子呢？我的傻瓜呢？你去叫我的傻瓜來。【一侍從下】【奧斯華上】
李　　爾：喂，喂，我的女兒呢？
奧　斯　華：對不起---【下】
李　　爾：這傢伙怎麼說？叫那蠢東西回來。【一騎士下】喂，我的傻瓜呢？全都睡著了嗎？怎那狗頭呢？【騎士重上】
騎　　士：陛下，他說公主有病。
李　　爾：我叫他回來，那奴才為什麼不回來？
騎　　士：陛下，他非常放肆，回答我說他不高興回來。
李　　爾：他不高興回來！
騎　　士：陛下，我也不知道什緣故，可是照我看起來，他們對待您的禮貌已經不像往日那樣殷勤了，不但一般下人僕從，就是公爵和公主也對您冷淡得多了。
李　　爾：嘿，你這樣說嗎？
騎　　士：陛下，要是我說錯了話，請您原諒我，可是當我覺得您受欺侮的時候，責任所在，我不能不閉口不言。
李　　爾：你不過向我提起一件我自己已感覺到的事，我近來也覺得他們對我的態度是越來越冷淡，可是我總以為那是我自己多心，不願斷定是他們有意怠慢，我還要仔細觀察他們的舉止。可是我的傻瓜呢？我這兩天沒有看見他。
騎　　士：陛下，自從小公主去了法國之後，這個傻瓜老是鬱鬱不樂。
李　　爾：別再提那句話了，我也注意到他這種情形----你去對我的女兒說我要跟她說話【一侍從下】。你去叫我的傻瓜來【另一侍從下】。（一幕四景）

面臨著境遇的改變，李爾不斷地召喚弄人，這個舉動也透露出主僕二人間不凡的情誼。

在弄人出場前，我們已概略地了解他"鬱鬱不樂"的心境，一方面他或許因與小公主私交甚篤，而對她遭父親驅逐感到不平與傷心；另一方面他也為李爾的愚行所導致的後果感到憂慮。當李爾問他"你幾時學會這許多歌兒"時，

弄人回答他：

弄　　人：老伯伯，自從你把你的女兒當做了你的母親以後，我就常常唱起歌
　　　　　兒來了；因為你把棒兒給了她們，拉下了你自己的褲子的時候，——
　　　　　——

　　　　　她們高興得眼淚盈眶，
　　　　　我只好唱歌自遣哀愁，
　　　　　可憐你堂堂一國之王，
　　　　　卻跟傻瓜們做伴嬉遊。"
　　　　　老伯伯，你去請一位先生來教教你的傻瓜怎說謊吧，我很想學學說
　　　　　謊。

李　　爾：要是你說了謊，小子，我就用鞭子抽你。

弄　　人：我不知道你跟你的女兒們究竟是什麼親戚；她們因為我說了真話，
　　　　　要用鞭子抽我，你因為我說謊，也要用鞭子抽我；有時候我什麼話
　　　　　也不說，你們也要用鞭子抽我。我寧可做一個無論什麼東西，也不
　　　　　要做個傻瓜；可是我寧可做個傻瓜，也不願意做你，老伯伯；你把
　　　　　你的聰明從兩邊削掉了，削得中間不剩一點東西。（一幕四景）

這樣誠實而堅銳的話語，並沒有為弄人招來一頓鞭打；從李爾的角度來看，他
對弄人心情變化所呈現的細心體察，不僅道出他對弄人的疼愛，同時也反應了
他對自己所犯的錯誤的懊悔。在此，我們看到李爾與弄人間的關係，是建立在
彼此的關心與信任上。在弄人出場之前，莎士比亞就已經為他後面的言行，打
下了牢固的心理基礎，是他和李爾之間深厚的愛，造就了弄人的忠誠與奉獻。

　　其次，弄人也具有陳述李爾處境的功能。在此，莎士比亞以不同於肯特的
方式來描述這個角色；弄人與肯特一樣忠心護主，但相較肯特的直言急諫，弄
人機巧的言語伴隨不甚認真與玩笑的態度，讓李爾無法將怒氣直接潑灑回去，
更有甚者，他的嘲諷叨念，也著實反映了李爾的困境。

　　弄人一出場立即對李爾的處境，給了一個當頭棒喝：

弄　　人：讓我也把他雇下來，這兒是我的雞頭帽。【脫帽授肯特】

李　　爾：啊，我的乖乖！你好？

弄　　人：喂，你還是戴了我的雞頭帽吧！

肯　　特：傻瓜，為什麼？

弄　　人：為什麼？因為你幫了一個失勢的人，要是你不會看準風向把你的笑
　　　　　臉迎上去，你就會吞下一口冷氣的。來，把我的雞頭帽拿去。嘿，
　　　　　這個傢伙攆走了兩個女兒，他的第三個女兒倒很受他的好處，雖然
　　　　　也不是出於他的本意。要是你跟了他，你必須戴上我的雞頭帽。啊，
　　　　　老伯伯，但願我有兩頂雞頭帽，再有兩個女兒。

李　　爾：為什麼？

弄　　人：要是我把我的傢私一起給了她們，我自己還可以存下兩頂雞頭帽。
　　　　　我這兒有一頂，再去向你的女兒討一頂戴戴吧！（一幕四景）

一開始弄人便扮演敲打李爾愚頓心智的角色，以清明旁觀者的地位，利用鋒利、迂迴的機巧比喻，希望藉此打開李爾的心眼：

弄　　人：【向肯特】請你告訴他，他有那麼多的土地也就成為一堆垃圾了；他不肯聽一個傻瓜嘴裏的話。

李　　爾：好尖酸的傻瓜。

弄　　人：我的孩子，你知道傻瓜是有酸有甜的嗎？

李　　爾：不，孩子，告訴我。

弄　　人：聽了他人話，

　　　　　土地全喪失，

　　　　　我傻你更傻。

　　　　　兩傻相並立，

　　　　　一個傻瓜甜，

　　　　　一個傻瓜酸，

　　　　　一個穿花衣，

　　　　　一個戴王冠。

李　　爾：你叫我傻瓜嗎，孩子？

弄　　人：你把你所有的尊號都給了別人，只有這一個名字是你娘胎裏帶來的。（一幕四景）

然而，此刻的李爾雖感受境遇改變，卻仍固執地自認可以扭轉逆境；弄人也只得聳肩笑說「真理是一條賤狗，它只好躲在洞裏；當獵狗太太站在火邊撒尿的時候，它必須一頓鞭子被人趕出去。」

　　隨著貢娜藜對李爾冒犯態度的變本加利，弄人在旁一邊以譏諷的言語回擊忘恩的女兒，一邊以獨特的方式給予李爾無情但警醒的點撥：

李　　爾：啊，女兒！為什你的臉上罩滿了怒氣？我看你近來老是皺著眉頭。

弄　　人：從前你用不著看她的臉，隨她皺不皺眉頭都不與你相干，那時候你也算得了一個好漢子；可是現在你卻變成一個孤零零的圓圈圈兒了。你還比不上我，我是個傻瓜，你簡直不是個東西。【向貢娜藜】好，好，我閉嘴就是啦；雖然妳沒有說話，我從妳的臉色知道妳的意思。閉嘴，閉嘴；

　　　　　你不知道積穀防饑，

　　　　　活該啃不到麵包皮。

　　　　　他是一個剝空了的豌豆夾。【指李爾】

貢　娜　藜：父親，您這一個肆無忌憚的傻瓜不用說了，還有您那些蠻橫的衛士也時時刻刻在尋事罵人，種種不法的暴行，實在叫人忍無可忍。父親，我本來還以為要是讓您知道了這種情形，您一定會戒飭他們的行動；可是照您最近所說的話和所做的事看來，我不能不疑心您是有意縱容他們，他們才會這樣有恃無恐。要是果然出於您的授意，

為了維持法紀的尊嚴，我們不能不採取斷然的處置，雖然也許在您的臉上不大好看，可是眼前這樣的步驟，在事實上卻是必要的。

弄　　人：你看，老伯伯——
　　　　　那籬雀養大了杜鵑鳥，
　　　　　自己的頭也給它吃掉。
　　　　　蠟燭熄了，我們眼前只有一片黑暗。
李　　爾：你是我的女兒嗎？
貢娜藜：算了吧，老人家，您不是一個不懂道理的人，我希望您想明白一些；近來您動不動就生氣，實在太有失一個做長輩的體統啦。
弄　　人：馬兒顛倒過來給車子拖著走，就是一頭蠢驢不也看得清楚嗎？
李　　爾：這兒有誰認識我嗎？這不是李爾。是李爾在走路嗎？在說話嗎？他的眼睛呢？他的知覺迷亂了嗎？他的神志麻木了嗎？嘿，他醒著嗎？沒有的事，誰能夠告訴我我是什麼人？
弄　　人：李爾的影子。
李　　爾：我要弄明白我是誰；因為我的君權、知識、理智都在哄我，我相信我是一個有女兒的人。
弄　　人：你那些女兒們是會叫你做一個孝順的父親的。（一幕四景）

這些看似煽風點火的話句句錐心刺骨，撩撥著李爾的怒氣，也刺激著李爾向女兒做出反擊；然而他唯一能做的只是投奔另一個他以為愛他的女兒，弄人見此話鋒再起：

弄　　人：你到了你那另一個女兒的地方，就可以知道她會待你多麼好。因為雖然她跟這一個就像野蘋果跟家蘋果一樣相像，可是我可以告訴你我所知道的事情。
李　　爾：你可以告訴我什麼？
弄　　人：你一嘗到她的滋味，就會知道她跟這一個完全相同，正像兩個野蘋果一樣沒有差別。（一幕五景）

弄人的預言很快得到證實，弄人無法改變李爾的情況，唯一所能做的便是隨著落難的老主人，進入狂風暴雨的荒野。

弄人有時也化身作者，對劇中人物的做為提出評斷。在森林中，李爾狂怒的指責上天幫同兩個女兒與他做對，弄人於是說道：

"只怪自己糊塗自己蠢，嗨呵，一陣風來一陣雨，
　背時倒運莫把天公恨，管它朝朝雨雨又風風。"

在弄人退場之前，與李爾和艾德加一同演了場'審判惡女'的戲；同時面對一個喪失心智的真瘋子與躲避災難的假瘋子，弄人周旋二者之間，時而認真、時而超脫，時而同情、時而嘲弄的表現，更烘托出悲劇動人心弦的張力。

在荒野審判之後，弄人就不再出現；劇情中對他的憑空消失並沒有任何解釋。根據多位學者們的研究，最初《李爾王》上演時，扮演弄人的演員同時也扮演考蒂麗雅，因此兩個角色無法同時出現，這個說法可以很清楚的在劇本中

得到印證。

　　就某個角度來說，弄人這個角色的功能十分類似希臘悲劇中的歌隊(chorus)，它同時具有解說劇情、反映人物心境、提供對主題思想的辯證的作用並且由它所呈現的歌舞為戲劇演出帶來節律以及增強場面景觀的功能。

　　除了上述的角色外，其他劇中人物於後文「人物形像界定」中再作討論。

作者註　台詞引用自朱生豪先生所譯之《李爾王》。

主題精神

　　莎士比亞在《李爾王》中企圖傳遞的主題，分別透過幾組二元對立的觀念呈現，這種相互對應的形態，一方面加深了戲劇的旨趣，也讓觀者經過反覆辯證而有更多不同的體會。

秩序與失序

> "諸天星辰運行時，無不恪守自身等級和地位，遵循各自不便的軌道。...
> 紀律乃一切夢想的階梯，紀律一動搖，前途也就無望了。"
>
> 《特洛依羅斯與克瑞西達》（一幕三景）

　　自有人類文明以來，即視秩序是宇宙萬物運轉的根基；一但失序，人類社會運行的機制便將遭受破壞，群體陷入混亂甚而引發災禍。因此，為了維持正常秩序的運作，便有了紀律綱常的形成，標示著個人思想與行為的運作準則，並維繫人倫相處與互動之道。

　　對莎士比亞和他同時代的人來說，宇宙萬物是統一而和諧的，儘管自然界的面貌多變，人類仍然可以根據法則和徵兆來解讀自然界所傳遞出來的訊息。

葛羅斯特：……最近這些日蝕、月蝕果然不是好兆，雖然人們憑著天賦的智慧可以對它做種種的解釋，可是接踵而來的天災人禍卻不能否認是上天對人們所施的懲罰，親愛的人互相疏遠、朋友變為陌路、兄弟化成仇敵、城市裡有暴動、國家發生內亂、宮廷之內潛藏著逆謀；父不父、子不子、綱常倫紀完全破滅。我這畜生也是上應天數，有他這樣逆親犯上的兒子，就有像我們王上這樣不慈不愛的父親，我們最好的日子已經過去，現在只有一些陰謀、欺詐、叛逆、紛亂追隨我們的背後，把我們趕下墳墓去。（二幕一景）

　　伊麗莎白時期的人們，深信人所處的自然界象徵性地以王權為其中心，王權的鞏固與否，遷動著萬物運作的態勢。

　　李爾未經審慎思慮，即將君王重任隨意交出，造成秩序崩解的開始。隨著君王地位的動搖，違常的事件接連發生：李爾與三個女兒因分疆引發衝突、葛羅斯特與兩個兒子因嫡庶身份滋生怨恨、貢娜藜與奧本尼夫妻因意見不合而反目、貢娜藜與芮根以及愛德蒙與艾德加因妒嫉而手足相殘；貢娜藜、芮根和愛德蒙三人發生不倫戀情、康華爾與奧本尼二人為國土勢力相互競爭；所有失序的狀況如同骨牌效應般應聲而至，它們強大的威力摧毀了人倫的份際，並使得大自然失去了準則。結果，忠誠之士遭到誤解與罷黜、奸險之輩反而漁翁得利、善良的人流離受苦，奸險之輩卻坐享榮華，雖然邪惡一方終不得善果，但良善者亦遭橫禍。劇中反覆出現的暴風驟雨、雷鳴閃電，正象徵著大自然對人類秩序崩解所發出的怒吼；莎士比亞以深沉陰鬱的筆調，描繪出令人驚心動魄的荒

原景像。

善良與邪惡

　　基本上，《李爾王》劇中的人物性格可清楚劃分成‘善良’與‘邪惡’兩組，分別圍繞在兩個家庭的主人公李爾與葛羅斯特身旁。代表‘善良’一邊的如：考蒂麗雅、肯特、弄人及艾德加；代表‘邪惡’一邊的則有：貢娜藜、芮根、康華爾以及愛德蒙。在兩個主人公受難的過程中，這兩股勢力不斷地拉扯、爭鬥；一度當善良力量會合，父女重逢，誤解冰釋，錯誤獲得彌補，似乎善良終於戰勝了邪惡；然而卻法軍兵敗，李爾被虜，劇情急轉直下，當李爾抱著考蒂麗雅的屍身再次上場時，善良的力量徹底被擊垮；而觀者習慣的‘善有善報’的期待，受到了空前的漠視與嘲弄。

　　然而，在某種程度上，莎士比亞的《李爾王》仍然滿足了所謂‘詩的正義’，劇中罪貫滿盈的愛德蒙被當初為他所陷害的艾德加所殺，違背倫常的貢娜藜與芮根也相殘而死，康華爾因暴行被家僕所殺，即使李爾與葛羅斯特也都因性格上的缺陷而受到相當的懲罰。雖然，莎士比亞論述的主旨不在標榜‘善良必勝，邪惡必敗’，劇中人物的‘善’與‘惡’似乎也只是渺小的個人在面對自然生存法則，不得不然的選擇或宿命。但正因為“這一大堆罪行、弊端、狂亂和災難，使得‘德行’脫穎而出”。李爾的兇暴剛愎打下了這齣悲劇的‘地基’，背叛、忠誠、忘恩負義、野心及瘋狂則建構其上，最終在頂端莎士比亞放置了一個長著金翅膀的天使——考蒂麗雅，她的真誠、勇敢和寬容，為人類的愛與尊嚴帶來了一道希望的朝霞。

理智與瘋狂

　　理智是人類思維功能的正向運行，在正常的狀況下，人可依循著邏輯與情緒反應，作出合理無害的判斷與行為，並因此產生肯定性的情感，如喜悅、高興、讚美等；反之，則可能作出錯誤決定或行為，引發否定性的情感，如懷疑、輕視和恐懼。而“瘋狂”是一種失去理智的極端表現，人一旦進入瘋狂狀態，便會徹底失去現實感，造成思想、行為頓失依據，作出令人難以置信的決定，或造成永久性的傷害。

　　李爾身為國家最高統治者，長期受到眾人奉承與諂媚的簇擁，便因此得意忘形，迷失了自我；僅僅一次發於真誠的違逆，便使他失去理智，勃然大怒，作出斷絕父女關係與君臣情誼的決定，並把國土、權力全部分封出去。但是當失去權勢的屏障後，威權不再，身邊簇擁的人群一轟而散，原本虛假的面具也一一揭露出來，受不了殘酷的真相，在羞辱、慚愧雙重的心理煎熬下，李爾瘋了；荒野中雷電交加，似乎老天也在施展祂的懲罰，斥責李爾的咎由自取。但是瘋狂卻正是李爾清醒的開始，他重新審視過往，認識了現實世界的真相，他

說：

> "嚇！長著白鬍鬚的貢娜藜！她們像狗一樣向我獻媚。說我沒有長出黑鬚之
> 前，就已經有了白鬚。我說一聲'是'，她們就應一聲'是'；我說一聲'不'，她
> 們就應一聲'不'！當雨點淋濕了我；風吹得我牙齒打顫，當雷聲不肯聽我的
> 話平靜下來的時後，我才發現了她們，嗅出了她們的蹤跡。算了，她們不是
> 心口如一的人；她們把我恭維得天花亂墜；全然是個謊----"（四幕六景）

他終於承認自己的錯誤，雖然失去了王位，卻找回了人性，只是付出的代價未
免太大。考蒂麗雅死了，老王將愛女擁在懷中，哭號著：

> "妳是永不回來的了，永不，永不，永不，永不，永不！----"　（五幕三景）

然後在瘋癲中悲傷逝去。

　　瘋狂固然造成災禍，理智有時也太過沉重。李爾無法接受現實，只得面對
死亡的虛無；艾德加必須裝瘋，以躲避現實的進逼；只有弄人了無牽掛，才能
裝瘋賣傻，游走於瘋狂與理智的邊界之間。莎士比亞對人性的理解與闡釋，有
時睿智的令人感覺難以承受。

盲目與清明

　　人類藉由身體器官感受週圍，並認識環境，正常人耳清目明，便自以為能
洞悉事物；然而，眼睛所見、耳朵所聞就一定是真相嗎？真相發生在眼前，一
定看得到、聽得出嗎？葛羅斯特失明後便如此說：

> "我沒有路，所以不需要眼睛；當我能夠看見的時候，我也會失足顛仆。我們
> 　往往因為有所自恃而失之大意，反不如缺陷卻能對我們有益。"（四幕一景）

對自稱能理性思考的萬物之靈而言，這無寧是極大的諷刺。

　　葛羅斯特聽信了愛德蒙的謊言，眼睜睜看著惡運降臨，仍渾然不知；直等
到失去雙眼後，藉著黑暗才看到了是非黑白。同樣地，李爾在權傾一時之際，
看不出考蒂麗雅和肯特的好，直到身心受到重創，才打開心眼，得到內心精神
層次的再生。在此，盲目與清明的對應極具諷刺意味。

人倫關係

　　除了上述幾組二元對立價值外，人倫關係的探討也是本劇另一重要的主
題；為了爭奪國土、爵位、財產以及情人，以致父子、兄弟、君臣、朋友的關
係都面臨考驗。葛羅斯特在戲一開始便予以點出：

> "親愛的人互相疏遠，朋友變成陌路，兄弟化為仇敵；城市裏有暴動，國家發
> 　生內亂，宮廷之內潛藏著逆謀；父不父，子不子，綱常倫紀完全破滅。"（一
> 　幕二景）

而這些人倫關係的樣式同樣以二元對立的方式，分別呈現幾組對應人物行為間
的差異表現。

君臣與主僕關係 肯特、弄人之於李爾的直言不諱、忠誠無私對應奧斯華之於貢娜藜的利益共生、為虎作倀。

親子關係 貢娜藜、芮根之於李爾的不孝與暴虐對應考蒂麗雅之於李爾的孝心與柔情；愛德蒙之於葛羅斯特的夾怨報復對應艾德加之於葛羅斯特寬容與體諒。

手足關係 貢娜藜與芮根的姊妹相殘對應愛德蒙與艾德加的兄弟對決。

夫妻關係 奧本尼與貢娜藜、康華爾與芮根的貌合神離、同床異夢對應法蘭西與考蒂麗雅的理念一致、相敬相愛。

此外，法蘭西與勃根地、奧本尼與康華爾之間在性格與行為上的對照，也都呈現出莎士比亞對主題思想的辯証設計。

總括看來，雖然《李爾王》原本的題材來自兩個家庭悲劇，但經由人物地位的提升以及彼此關係的糾葛與複雜化，使其衝突的深度與廣度擴及到群體、社會甚至整個國家，探索的命題也因此超越個人，成為人類共通面對的課題；劇中多主題、多面向的探索，充份呈現了人性的複雜與多變，使得本劇得以跨越歷史時空，歷久彌新。

第三部份

構思與計劃

劇本整編

　　莎士比亞原著之《李爾王》共分五幕二十六場，包括二十個不同的場景。如此繁複的場景變換，對伊麗莎白時代劇場一般不使用佈景，直接由演員進出場變換場景，以帶動景的接續如水流動般沒有停頓的演出方式，不致產生困擾。但時至今日，面對劇場設備、舞台技術及觀眾對舞台景觀預期心理等的演變，將劇本略作整編，以追求準確的時代詮釋及更流利之劇場效果，是必須的工作。

　　此次劇本整編是在不違背劇本精神、不變動故事內容，及儘量不修改原著文詞的原則下進行，主要考量的基準在於：一、整併場景，縮減換景次數，使戲劇演出更流暢；二、結合劇情發展作更緊密的連接，以避免演出時間過於冗長；同時，將全劇的主、次以及交織情節之結構重新佈局，以呈現更清楚的段落劃分。經過整編重組後的演出版本，分為五幕十六場，場景則濃縮為七個。

　　以下是原著與演出版本之間幕次與景地變更的對照情形：

原　　　　著		演　出　版　本		變　　更
幕/場	場　　　　景	幕/場	場　　　　景	
Ⅰ i	李爾王宮中大廳	Ⅰ i	李爾王宮中大廳	
Ⅰ ii	葛羅斯特伯爵城堡中的廳堂	Ⅰ ii	葛羅斯特伯爵城堡	
Ⅰ iii	奧本尼公爵府中一室	Ⅱ i	奧本尼公爵城堡	原Ⅰ iii、Ⅰ iv、Ⅰ v合併為Ⅱ Ⅰ。
Ⅰ iv	奧本尼公爵府中廳堂			
Ⅰ v	奧本尼公爵府外院			
Ⅱ i	葛羅斯特伯爵城堡庭院	Ⅱ ii	葛羅斯特伯爵城堡	原Ⅱ i調為Ⅱ ii；因場次的調動刪除部份台詞。
Ⅱ ii	葛羅斯特伯爵城堡之前	Ⅱ iii	葛羅斯特伯爵城堡	原Ⅱ ii、Ⅱ iv調為Ⅱ iii。
Ⅱ iii	荒野的一部份			原Ⅱ iii調Ⅲ i。
Ⅱ iv	葛羅斯特伯爵城堡之前			
Ⅲ i	荒野			調為Ⅲ i後半；事件順序更動。
Ⅲ ii	荒野的另一部份	Ⅲ i	荒野	原Ⅲ i、Ⅲ ii合併為Ⅲ i。

III iii	葛羅斯特伯爵城堡中的一室	III ii	葛羅斯特伯爵城堡	原 III iii 調為 III ii。
III iv	荒野，茅屋之前	III iii	荒野	原 III iv、III vi 調為 III iii；場景合併，刪除部份事件。
III v	葛羅斯特伯爵城堡中的一室	III iv	葛羅斯特伯爵城堡	原 III v、III vii 調為 III iv；場景合併，刪除部份事件。
III vi	緊臨城堡的農舍一室	III iii		
III vii	葛羅斯特伯爵城堡中的一室	III iv		
IV i	荒野	IV i	荒野	
IV ii	奧本尼公爵府前	IV ii	奧本尼公爵城堡	更動人物出場順序。
IV iii	多佛附近法軍營地			原 IV iii 刪除。
IV iv	同前，帳幕			原 IV iv 刪除。
IV v	葛羅斯特伯爵城堡中的一室	IV iii	葛羅斯特伯爵城堡	原 IV v 調為 IV iii。
IV vi	多佛附近的鄉間	IV iv	多佛附近的鄉間	原 IV vi 調為 IV iv；因場景調動刪除部份事件。
IV vii	法軍軍營	IV v	法軍軍營	原 IV vii 調為 IV v；因場景調動刪除部份事件。
V i	多佛附近英軍營地	V i	多佛附近英軍營地	更動人物出場順序。
V ii	兩軍之間的原野			原 V ii 刪除。
V iii	多佛附近英軍營地	V ii	多佛附近英軍營地	原 V iii 調為 V ii；刪除劇末部份台詞。

　　修整後的劇本在結構上較為緊密，主要呈現劇情的發展、人物的性格與角色間的衝突；在情感與情緒表現的場景中，則做了適度的剪裁。在主情節的部份刪除了李爾在荒野中審判兩個不孝女兒的場景，在次情節裏則是刪除葛羅斯特想跳崖自盡的部份。這兩場戲原為表現李爾與葛羅斯特二人在遭逢兒女忘恩背棄後的心境寫照，劇中語言的描繪字字動人，然而礙於演出篇幅，在無損全劇精神與結構的前題下，幾經考量忍痛將其割除；場景中所描繪的人物情感併

於其它類似功能的場次中再做融合。修整後劇本附於「場面調度」部份中。

以下是演出劇本的場景大綱，一般字體為主要情節，斜線字體為次要情節，而交織情節則以粗體呈現。

幕場	景	人物	主要事件
I i	李爾王宮中大廳	肯,葛,愛李,貢,芮考,奧,康法,勃,侍	李爾分配國土，貢娜藜與芮根矯情附和，考蒂麗雅激怒李爾，李爾斷絕與她的父女關係；肯特進言被逐，考蒂麗雅婚配法王。
I ii	葛羅斯特伯爵城堡	愛,葛,艾	*愛德蒙因不平自己的身世，挑撥父與兄關係。*
II i	奧本尼公爵城堡	貢,管,李侍,肯,弄奧	貢娜藜改變對李爾的態度，李爾大怒欲投奔芮根。
II ii	葛羅斯特伯爵城堡	愛,艾,葛僕,康,芮,衛	1.芮根與康華爾來到葛羅斯特伯爵城堡聽取意見。**芮根賞識愛德蒙。** *2.愛德蒙設計陷害艾德加。艾逃亡。*
II iii	葛羅斯特伯爵城堡	肯,管,康芮,葛,愛衛,李,弄侍,貢	芮根改變對李爾的態度，並與也前來葛羅斯特伯爵城堡的貢娜藜聯手威逼李爾，李爾憤怒離去遁入荒野。
III i	荒野	艾,李,肯弄,侍	*1.艾德加落難於荒野，佯裝瘋傻。* 2.李爾出走，因過怒而瘋狂；肯特派人送信給考蒂麗雅告知李爾處境。
III ii	葛羅斯特伯爵城堡	葛,愛	*葛羅斯特向愛德蒙吐露對李爾的憂心，愛德蒙有機可趁。*
III iii	荒野	李,肯,弄艾,葛	李爾與愛德加相遇；*葛羅斯特來到荒野幫助李爾。*
III iv	葛羅斯特伯爵城堡	康,芮,貢愛,衛,管葛	1.法軍即將動武，康華爾要貢娜藜回去告知奧本尼準備迎戰。 *2.葛羅斯特因愛德蒙的密告遭康華爾挖去雙眼；***康華爾被侍衛刺傷。**
IV i	荒野	衛,葛,艾	*葛羅斯特與艾德加重逢，艾忍不相認。*
IV ii	奧本尼公爵城堡	貢,愛,管奧,僕	**1.愛德蒙護送貢娜藜回城，兩人有所情愫，貢贈愛信物，愛轉回葛羅斯特伯爵城堡。** 2.奧本尼責備貢對李爾的方式；**康華爾的僕人送來康的死訊，貢擔心芮根與愛德蒙的獨處。**
IV iii	葛羅斯特伯爵城堡	芮,管	**貢派管家送信給愛，未遇；芮心生妒意。**

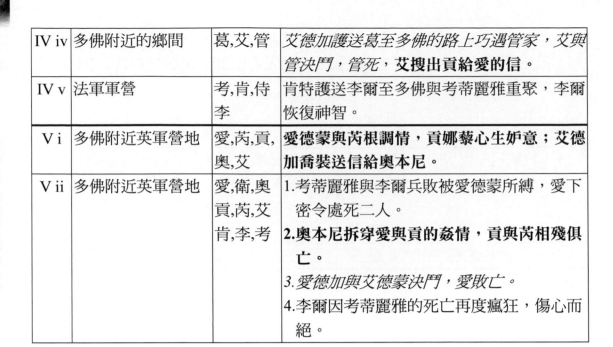

IV iv	多佛附近的鄉間	葛,艾,管	*艾德加護送葛至多佛的路上巧遇管家，艾與管決鬥，管死，*__艾搜出貢給愛的信。__
IV v	法軍軍營	考,肯,侍李	肯特護送李爾至多佛與考蒂麗雅重聚，李爾恢復神智。
V i	多佛附近英軍營地	愛,芮,貢,奧,艾	__愛德蒙與芮根調情，貢娜藜心生妒意；艾德加喬裝送信給奧本尼。__
V ii	多佛附近英軍營地	愛,衛,奧貢,芮,艾肯,李,考	1.考蒂麗雅與李爾兵敗被愛德蒙所縛，愛下密令處死二人。 __2.奧本尼拆穿愛與貢的姦情，貢與芮相殘俱亡。__ *3.愛德加與艾德蒙決鬥，愛敗亡。* 4.李爾因考蒂麗雅的死亡再度瘋狂，傷心而絕。

分場計劃

修整後的劇本依傳統五幕戲的五幕功能劃分為第一幕（蘊釀）→第二幕（上升）→第三幕（高潮）→第四幕（下降）→第五幕（終局），同時，依重新整編後的結構與佈局，給予三個情節在各幕間命名：

幕次	功能	主要情節	次要情節	交織情節
I	蘊釀	分疆	挑撥	
II	上升	背叛	計陷	邂逅
III	高潮	出走	落難	複雜
IV	下降	重聚	救贖	三角衝突
V	終局	受難	伏罪	死亡

場景命名之後即根據各場性質、內容與基調，建立導演之分場計劃。以下分別就主情節、次情節以及交織情節在各場中的發展詳做解析。

一、主要情節

場次	名稱	計劃與處理重點
I i	分疆	1.本場為全劇之開端，首先營造宮廷盛狀以示李爾君王之姿。場景明亮而冷硬。 2.藉由李爾對女兒提出的要求，表現李爾個性中的自大、驕傲。 3.刻劃貢娜藜與芮根的虛偽與矯情。 4.強調兩個姊姊與考蒂麗雅的對比。（動←→靜，熱←→冷） 5.刻劃李爾翻臉無情、暴戾的性情。
II i II iii	背叛	1.藉由貢娜藜與芮根態度的轉變，呈現李爾境遇的驟變。 2.貢娜藜與芮根基本性質雖類似，但在表現上稍有程度不同，貢為強(直接衝突)，芮為冷(嘲諷、不為所動)。 3.李爾被兩個女兒夾擊時表現無耐與悔意，但經一再的刁難，李爾轉為狂怒；二者之間對比須明顯。
III i III iii	出走	1.本場主要刻劃李爾境遇驟變後心情的表露。 2.在李爾的情緒變化上有幾個分段： 　　a. 心有不甘、暴烈的咒罵 　　b. 無耐、懊悔的控訴 　　c. 怒極攻心，進入瘋狂 3.著重李爾外在形像在三個分段中的明顯變化。
IV v	重聚	1.刻劃考蒂麗雅不計前嫌，接納李爾，並為父操戈的情懷。

		2.營造李爾歷經苦難後求取考蒂麗雅的原諒，父女重建溫情之感傷氛圍。
		3.著重李爾在歷經苦難體驗人生後的滄桑感。
Ⅴⅱ	受難	1.本場主要呈現考蒂麗雅的犧牲與李爾最終的死亡。
		2.營造悲愴的氛圍。

二、次要情節

場次	名稱	計劃與處理重點
Ⅰⅱ	挑撥	1.刻劃愛德蒙心理狀態的不平衡。
		2.塑造葛羅斯特性格中輕信、浮躁、未加思索的一面。
		3.呈現艾德加忠厚、信任的本質。
Ⅱⅱ	計陷	著重愛德蒙陰險、狡詐的性格刻劃。
Ⅲⅰ Ⅲⅱ Ⅲⅲ Ⅲⅳ	落難	1.呈現艾德加落難時無耐的心情與過於謹慎的性格。 2.呈現葛羅斯特性格中忠義、勇敢的一面。 3.著重刻劃葛羅斯特與艾德加父子二人遭陷後的心境。
Ⅳⅰ Ⅳⅳ	救贖	1.營造葛羅斯特與艾德加父子重逢的感傷氣氛。 2.刻劃艾德加歷經自己與父親的苦難後逐漸滋長的勇氣。
Ⅴⅱ	伏罪	1.著重在兄弟對決的打鬥場面。 2.細緻處理死亡場景。

三、交織情節

場次	名稱	計劃與處理重點
Ⅰ		
Ⅱⅱ	邂逅	在本場中芮根與愛德蒙首次相遇，透過眼神與面容表情暗示二人未來關係的發展。
Ⅲⅳ	複難	藉由愛德蒙即將護送貢娜藜回城的戲中，以貢娜藜與芮根的神態，傳遞三人間暗潮洶湧的曖昧關係。
Ⅳⅱ Ⅳⅲ	三角衝突	1.安排貢娜藜與愛德蒙的調情戲。 2.刻劃當貢娜藜得知康華爾死訊後情緒的轉變。
Ⅴⅰ Ⅴⅱ	死亡	1.安排芮根與愛德蒙的調情戲。 2.呈現愛德蒙'腳踏兩條船'的心理狀態。 3.細膩刻劃貢娜藜與芮根嫉妒、怨恨的情緒。 4.安排並呈現姊妹二人的死亡場景。

　　除了三個情節個別的安排外，劇中屬於串連性的場景及其人物同樣需經處理；這些場景如下：

(1) Ⅰ i **前段，在李爾未進場前肯特、葛羅斯特與愛德蒙三人間的對話**

這段戲主要功能在敘述劇情做為全劇的興起；主、次情節的背景在開頭幾句對話中已然成形。在肯特與葛羅斯特的談話中透露李爾即將分配國土的訊息，二人雖似閒聊但隱藏一絲憂心，尤其表現在肯特的身上。其次，當話題轉到愛德蒙身上，在葛羅斯特敘述他的身世時，語氣與態度稍顯輕浮以便塑造愛德蒙心理不平衡的緣由。

(2) Ⅰ i **中，肯特的直言急諫**

主要表現肯特忠臣的形像與剛正不阿的性情，同時，將前面他對李爾分疆的憂心在此做一承接。

(3) Ⅱ i **管家奧斯華對主人貢娜藜與對李爾的態度**

主要刻劃奧斯華對貢娜藜唯命是從、不謂善惡的奸險形像與其對待李爾仗勢欺人的小人心態；相對於肯特的表現，此劇中的「主從關係」得到明顯的對比。

(4) Ⅲ ii **中，葛羅斯特陳述對李爾的憂心**

本場主要呈現葛羅斯特性格中類似肯特的忠心與善良的一面，相對於Ⅰ i 中的輕浮與曖昧，使得這個角色更為多面與立體。

(5) Ⅲ iv **中，葛羅斯特對康華爾與芮根的指責**

呈現葛羅斯特性格中的忠義、勇敢，同時，藉由康華爾與芮根所表現出的冷酷與殘忍，讓劇中「善、惡形像」得到對比。

(6) Ⅳ iv **奧斯華意圖殺害葛羅斯特以領賞**

主要刻劃奧斯華趁人之危、圖謀利益的自私心態，同時藉由他與艾德蒙打鬥後的敗亡，舒發觀眾先前因此角色所累積的壓抑與厭惡。

第三部份　構思與計劃

75

特殊場景處理

　　劇中有幾場表現人物情緒以及肢體衝突的戲，由於其中牽涉的情感較為複雜細膩，呈現的動作難度較高，需要予以特別處理。

(一)瘋狂場景

　　劇中的瘋狂場景有兩個部份，分屬李爾與艾德加。

(1) 李爾的瘋狂

荒野。雷電交加。風雨侵凌。

李爾歷經兩個不孝女兒的忤逆與背棄，寧可置身於暴風驟雨的黑暗荒野中也不願屈服於令他難以承受的侮辱；原本君臨天下、不可一世的姿態，因一時的錯誤竟淪落至此。在荒野中，李爾一方面狂暴地咒罵，一方面沉痛地懊悔，此時雖然知道了考蒂麗雅的好，然而僅存的驕傲阻擋了他的回頭。在無法承受現實的折磨下，李爾遁入了瘋狂。瘋狂中的李爾反倒體驗了不同以往的人生，歷經苦難後，李爾智慧漸長。

此景中，處理的重點在李爾的情緒表達與瘋狂狀態的拿捏。從狂怒到無耐、悲傷到悔恨，情感的轉換力求層次分明，同時要連串一氣。瘋狂的呈現不可過度誇張，更不可癡愚，以免跨越戲劇幻覺的界線。

此外，藉由同在此景中的肯特與弄人對李爾處境的解釋與同情，激發觀者'哀憐與恐懼'的情緒，達到悲劇淨化的目的。

演員的聲音表情與體態動作務須要求精準；對於年紀較輕的演員來說，外表的裝扮與表現派演技的組合，可能是較有利的選擇。

在舞台技術的配合上，以晦暗、陰沉的冷硬光線以及時而出現的雷電閃光，同時搭配風雨雷電的聲響，增加場面視覺與聽覺的效果。

(2) 艾德加的瘋狂

艾德加的瘋狂，不同於李爾，是為掩人耳目、躲避災禍。在荒野中艾德加耐心忍受命運的挫折，等待下一次的轉機。在獨處時，他不斷以哲理般的言語與自己對話安撫內心的情緒，當面對別人時，則假扮成發了瘋的'可憐的湯姆'；因此，艾德加的瘋狂是一種表面的假像，在處理上難度更高；演員在同一時間扮演兩個角色，即'艾德加與假瘋子'的融合體。

在刻劃'可憐的湯姆'時，除了肢體與聲調的轉變，最重要的是眼神的傳遞；在此，肢體和聲調代表'可憐的湯姆'，而眼神則是艾德加的真實情感。這樣的安排可見於劇中艾德加與李爾相遇以及隨後葛羅斯特也來到荒野找尋李爾時；艾德加一方面裝瘋賣傻，一方面擔心李爾與父親的安危，在表演上須同時顧及兩邊才能真實傳遞劇中人物的內在心境。

同樣的，'裝瘋賣傻'不可過度，以免引發觀眾的笑意。

在燈光的色調上，以藍色為基調並搭配煙霧，造成朦朧、虛幻的情境以象徵艾德加的內心視界；正如以狂風暴雨、雷電交加來描繪李爾一般。

整體而言，瘋狂場景的節奏較緩以便細膩地傳遞人物情感，但在速度上(語言與動作)仍有快慢之差，是為避免因過於沉悶所引發的不耐與倦怠感。

(二)打鬥場景

劇中有幾場打鬥的場景，分別出現在肯特與奧斯華、康華爾與侍衛、艾德加與奧斯華、艾德加與愛德蒙以及貢娜藜與芮根之間。

(1) 肯特與奧斯華；II i

肯特易裝再度回侍李爾後，李爾遭逢貢娜藜的背棄，李爾要求肯特送信給芮根。在葛羅斯特城堡前，肯特遇到受貢娜藜之囑也前來送信的奧斯華，肯特看到奧斯華，想起他曾對李爾的無禮，一時怒火中燒拔起劍想教訓這個仗勢欺人的奴才。在這場戲中，肯特深知自己所負的重任，以他謹慎的性格而言身上理應配有武器；而奧斯華身為貢娜藜的管家本應不會舞槍弄劍，但以他奸險的個性來看，可能帶有防身的利器。因此在打鬥中，肯特持長劍，奧斯華持短劍；除了呈現人物性格外，也可暗示勝負。

在地位的安排上，主要利用 DOWN STAGE 區域，其動作順序如下：

1. 舞台燈亮後，肯特與奧斯華分由右下(DOWN RIGHT)及左下舞台(DOWN LEFT)進場，二人在 DOWN CENTER 相遇。

2. 肯特拔出腰間長劍指罵奧斯華，並步步逼近，二人向左移動，奧斯華拿出隨身短刀在空中揮舞。

3. 二人移至 DOWN LEFT 後，奧斯華見無路可退，快步從肯特身後(back cross)以斜線走向右中舞台之階梯，並站上階梯做防衛狀，大聲吆喝。

4. 肯特跟至奧斯華前，舉劍欲砍時康華爾一行人自左上 (UP LEFT)進，出聲制止，同時下至左中舞台之階梯。

5. 奧斯華見隙奔至左下舞台尋求康華爾的保護。
 （詳細走位及畫面構圖見後「場面調度」中之圖 29）

(2) 康華爾與侍衛；III iv

康華爾因葛羅斯特對李爾的幫助，將之視為背叛；在抓到葛羅斯特之後，挖去了他的雙眼以逞淫威。身在一旁的侍衛心有不忍而出言制止康華爾殘忍的行為，卻反激怒了他，於是二人產生了一場決鬥。

這場戲分為兩段，前段是康華爾與侍衛間的打鬥，後段是康華爾受傷時在旁的芮根拔起另一名侍衛的劍刺殺了與康華爾打鬥的侍衛。

在武器的使用上為長劍與短刀。

地位與動作的安排如下：

1. 芮根與康華爾分站右下舞台，侍衛二人架著葛羅斯特自左下進場。
2. 侍衛將葛羅斯特壓跪在地後，退至葛羅斯特的左後方。
3. 康華爾拿出腰間短刀，以身體遮住葛羅斯特做搓刺動作，之後，將身體打開面向前方(full front)。
4. 當康華爾再次要傷害葛羅斯特時，靠近葛羅斯特的侍衛以手制止。
5. 康華爾拔起長劍示威，侍衛亦拔劍相向，芮根躲上階梯。
6. 二人移動的動線自 DOWN CENTER 移到 DOWN LEFT，然後繞半圓圈，二人互換左右，再自 DOWN LEFT 移向 DOWN RIGHT。打鬥中康華爾遭砍傷。
7. 此時芮根從階梯走下至左下舞台，拔起另一侍衛的短刀刺進在右下舞台與康華爾打鬥的侍衛背上。
8. 侍衛倒地之前轉身爬向葛羅斯特，隨即傷亡。康華爾與芮根留在右下舞台。
 （詳細走位及畫面構圖見後「場面調度」中之圖 58-59）

(3) 艾德加與奧斯華；IV iv

艾德加護送葛羅斯特到多佛的路上，巧遇受貢娜藜之囑前往送信給愛德蒙的奧斯華，由於葛羅斯特已成為明令緝拿的要犯，奧斯華眼見機會來臨加上未識艾德加的真面目，以為可輕易捉下葛羅斯特，於是拔劍威嚇。艾德加見狀起而與之決鬥以保護父親，打鬥中，奧斯華被艾德加所殺。此景中，基於與肯特的'前車之鑑'又逢英法戰事已起情勢有易，奧斯華改佩長劍；在他想來，長劍似乎較俱威力，然而卻仍不敵艾德加手中的木杖。

地位與動作的安排如下：

1. 艾德加扶著葛羅斯特自階梯上(UP LEFT)下至平地前，奧斯華自右下舞台(DOWN RIGHT)上場。
2. 艾德加將葛羅斯特安置在台階上(LEFT)坐定，隨即拿起葛羅斯特手中的木杖下至平地(DOWN CENTER)。
3. 奧斯華拔起腰間的長劍逼向艾德加，二人移向左舞台(DOWN LEFT)做短暫對打，後艾德加以木杖打下奧斯華的劍，揀起。
4. 奧斯華見狀向後退縮(RIGHT)，艾德加步步逼進。
5. 奧斯華因害怕而腳步不穩跌倒在地，艾德加以劍鋒刺進奧之胸膛。
6. 二人最後地位停留於右下舞台 (DOWN RIGHT)。
 （詳細走位及畫面構圖見後「場面調度」中之圖 72-73）

(4) 艾德加與愛德蒙；V ii

此景呈現的是兄弟二人恩怨的了結、善與惡的對決。艾德加從父親處得知愛德蒙對父兄的陷害，並從奧斯華身上搜出貢娜藜給愛德蒙的信，艾德加見命運的轉機來到於是武裝前往英軍軍營，一方面為復仇，二方面為揭發貢娜藜

欲殺害奧本尼的陰謀。

由於戰事開打，愛德蒙為英軍將領，佩帶長劍、短刀，全附武裝；艾德加亦然，並在表明身份前，頭戴面罩。

這場打鬥戲在結構上定位為全劇結束前之次高潮，在長度與難度上要比前三場為強。使用的區位包括中央及下舞台，並擴及兩側之階梯以使舞台畫面更有層次上的變化。

(詳細的場面調度見後圖 89-92)

(5) 貢娜藜與芮根；V ii

愛德蒙與艾德加對決後身受重傷，奧本尼拿出密信拆穿貢娜藜的陰謀，同時也揭發了愛德蒙、貢娜藜與芮根間的三角關係。在此之前，貢娜藜已因嫉妒對芮根下了毒；此時芮根毒發，並在知道愛德蒙與貢娜藜的姦情後，拔起愛德蒙身上的短刀，想與貢娜藜同歸於盡。一陣追逐後，貢娜藜終被芮根以愛德蒙的刀所殺，之後，芮根自己也毒發身亡。

在原劇中，這段戲並未在舞台上呈現而由侍衛以口述的方式說明；在導演的詮釋下，為了加強「伏罪」的戲劇效果，也為避免口述方式所引發的尷尬與中斷感，將其以動作具體表現。

這場戲為次高潮的終點，主要強調人物情緒與行為間的連動變化，因此每一個動作均須深刻及詳盡。節奏上雖屬稍快但速度則緩慢進行，以與前場艾德加與愛德蒙的對決形成對比，拉大戲劇張力。

詳盡的場面調度見後圖 89-92。

整體而言，打鬥場景的節奏為快，肢體動作俐落而連貫，並配合各角色的性格各有不同之動作與特色。在刀劍的使用上，要表現熟練，對打雙方存在相當默契，並經專業劍術教練指導。在燈光上，以明亮、溫熱的基調營造情境氛圍的波動。

(三)死亡場景

《李爾王》的悲劇最終以死亡做為終結，包括李爾、考蒂麗雅、愛德蒙、貢娜藜以及芮根。

劇末，愛德蒙因兄弟對決而亡，貢娜藜與芮根因姊妹相殘而死；表面上，兩者均呈現了極為悲慘的景像，但深究其裏，三人卻是為自己一身的罪孽而償命。在愛德蒙的身上，當他傷重時眼見貢娜藜與芮根為了他相殘而死，他以嘲諷的口吻表明‘三人從此可在陰間做為夫妻’；死亡對他而言似乎是生命的另種延續。反觀貢娜藜與芮根，直至生命終了仍究心懷惡念、情有不甘。將這三人的死亡呈現在舞台上是俱有威力的；眼見惡人最終的報應，不僅舒散觀者抑鬱的情緒，同時激發恐懼以為借鏡。

當李爾手抱考蒂麗雅的屍身踉蹌走出時，死亡頓時成了不可忍受的邪惡；在此，善良的力量似乎全盤崩解。最終李爾的死結束了這場善惡的戰爭；邪惡之人雖然失敗，善良的人也已犧牲；命運的無常在此大大的被嘲弄。

在任何的藝術形式中'死亡'為作者對生命最深、最沉的控訴；處理死亡是艱難的。在演出的安排上，如前所述，愛德蒙、貢娜藜以及芮根三人曝屍台上；這樣安排的目的不在滿足'詩的正義'，從另一個觀點來看，是為揭示《李爾王》悲劇深藏的醒思；李爾以一己之私做下錯誤的決定，考蒂麗雅為維護自身形像而有錯誤的判斷；由於他們的錯誤，使得邪惡有機可趁、日益壯大，最終，匡正的代價何其高！——屍體堆了起來，愛德蒙、貢娜藜、芮根，還有李爾與考蒂麗雅。

（詳細的場面調度見後圖 93-95）

人物形象界定

人物關係圖示

根據劇中之描述，將劇中主要人物間彼此關係以圖表呈現。

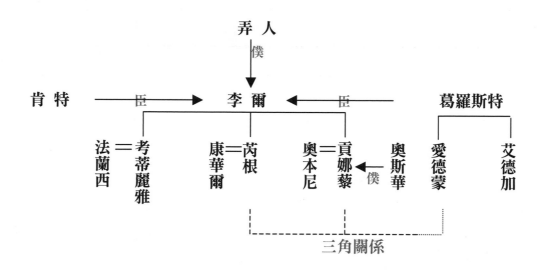

形像界定

　　根據劇中對人物的描述以及導演對人物性格的解讀，設定各角色的角色任務，再從生理、心理及與他人關係三個層面給予人物外在、內在及社會三方面的形像界定。以下是劇中所有人物的形像界定。

李爾

角色任務　全劇的貫串人物，藉由他的生命故事呈現劇本的主題與精神。李爾俱備典型'悲劇英雄'的模式，從受制於性格缺陷所做的錯誤判斷到因過失而遭受的苦難以至最終的死亡，具體的描繪了悲劇人物的形像。
　　由於年老力衰，他想將國事重任交由兒女承受，貢娜黎與芮根附和了他所提出的要求，然而他最衷愛的考蒂麗雅卻拒絕了她。在無法接受違逆也不願聽取諫言的情形下，他斷絕了與小女兒的關係，任她遠嫁法國，同時也驅逐了忠心的肯特。放下王權之後首先來到的是貢娜黎與芮根的不倫對待，面對二人的忤逆與不孝，他毅然地離開，沒入荒野。荒野中，他一方面怒赤貢娜黎與芮根的暴行，另一方面卻覺無顏重見考蒂麗雅；在身心重創下遁入了瘋狂。歷經命運的轉變，李爾逐漸體會人生，有了不同以往的思緒。在肯特的安排下，他來到多佛與小女兒重聚；他第一次求取別人的原諒。隨著法軍失利，他與考蒂麗雅被愛德蒙所俘，此時的他心境如止水，只求與考蒂麗雅共處牢間。

81

在考蒂麗雅被害後，他所有的精神支撐再度瓦解，在極度的悲傷下抱著考蒂麗雅的屍身永離人世。

社會形像 英國國王，身為一國之君俱絕對之權勢與力量，他的行動與決策牽動甚廣。

外在形像 七十歲，高瘦，面容清癯，線條堅硬，聲音宏亮，動作大而有力。開場時呈現意氣風發、不可一世的君王姿態；隨著惡運的降臨，身形逐漸佝僂。處於瘋狂時，身軀顫抖，腳步不如先前穩固時而緩慢。第四幕與考蒂麗雅重聚後逐漸好轉，至第五幕兵敗被縛時，呈現堅挺不可侵犯的氣勢，隨後，考蒂麗雅被害，李爾再次進入瘋狂，呈現衰敗但灑脫的氣息。

內在形像 本性雖屬善良但夾帶好勝、剛烈之性情，又因地位之故養就驕傲、不容違逆的處事態度，以致情緒多變易受外在因素影響。即便如此，在歷經苦難後因其君王的智慧而有自省能力，具改變的能力與行動力。

葛羅斯特

角色任務 劇中另一家庭悲劇的始作俑者。由於他貪圖情欲的放縱，在外生子；但因身為人父的責任感讓他接納了自己的私生子愛德蒙。他的過失在於識人不清又易受愚騙，導致愛德蒙逢陰謀得逞，艾德加同遭陷害。當遭遇康華爾挖去雙目時，他感受懊悔與無耐，本想自盡了結但經艾德加的計策而作罷，最終，因身心所受的巨創，在與艾德加相認後安然地死去。

社會形像 英國伯爵，李爾的朝臣，艾德加的父親。除了正常婚姻外尚有其它男女關係，並樂於其中；愛德蒙即為其私生子。

外在形像 五十五歲，身材高大，舉止外放，待人熱情而誠懇。

內在形像 本性善良，但因思慮不週而輕信易受影響，以致行為魯莽。情緒表達直接，具相當程度的正義感與道德勇氣。

肯特

角色任務 李爾忠誠的諫臣。在李爾分疆之際，他在旁預見李爾的愚行可能招致的嚴重後果，並因三個公主的表現辨識出善良與邪惡；基於對李爾的忠心與對善良的保護，他不顧君王權勢極言急諫。由於他剛強的態度與真切的用語激怒了原已處於狂暴中的李爾而遭驅逐；在擔心李爾未來命運的情況下，他喬裝改扮再回到故主身邊。在李爾境遇果遭巨變時，他忠心跟隨並安排李爾與考蒂麗雅的重聚。劇末，當李爾與考蒂麗雅先後受難時，這個始終如一的忠臣心碎不已，唏噓以對。

社會形像 英國伯爵，李爾的朝臣。

外在形像 五十歲，精瘦而不弱，神態剛毅、穩健，氣色間散發堅忍不拔的風度；喬裝改扮時亦不影響氣質的外露。

內在形像 思慮謹慎，正義，忠良，嫉惡如仇，擇善固執。

奧本尼

角色任務 雖不齒貢娜藜對待自己父親的態度與囂張的行徑，奧本尼並未採取實際的做為以阻止事件的繼續，即使當艾德加送來貢娜藜寫下的密信時，他仍按兵不動靜觀其變；直到法國軍隊來攻他才以領土與勢力的受侵為由領兵作戰。在愛德蒙與艾德加決鬥受傷後，奧本尼見姊妹二人為愛德蒙爭風吃醋，適才出示密信揭發他與貢娜藜、芮根間的三角關係。最終，李爾一家俱亡，君權則由他接手。

社會形像 英國公爵，李爾的大女婿，貢娜藜的丈夫。

外在形像 四十歲，身形適中，舉措穩重，神態嚴肅不苟言笑。

內在形像 思慮慎密，處事謹慎，不輕言行動；具一定程度的正義與道德感。

康華爾

角色任務 不同於奧本尼的女婿形像，康華爾直接參與對李爾的不倫對待。當他與芮根來到葛羅斯特城堡時，被愛德蒙佯裝的孝心以及對他所展現的忠誠與盡心效命所蒙騙，在未經思慮下掉入了愛德蒙的陰謀中而成為他的工具。隨後，他又聽信了愛德蒙的讒言，以為葛羅斯特背叛於他，於是對葛羅斯特施以酷刑；由於他的殘暴行為也為自己招來死亡。

社會形像 英國公爵，李爾的二女婿，芮根的丈夫。

外在形像 三十五歲，身形適中，驕氣凌人，率性魯莽。

內在形像 自私，勢利，好大喜功，無忠誠感。

法蘭西

角色任務 法蘭西原是為求婚而來到英國，在李爾發怒斷絕與考蒂麗雅的父女關係並收回原本賞賜的嫁妝時，在問清原由後，他不僅不以為意反受考蒂麗雅的性情所吸引並娶她為妻帶著她返回法國。

社會形像 法國國王，考蒂麗雅的丈夫。

外在形像 四十歲，高貴英挺，神情內斂，氣質沉靜。

內在形像 誠摯，理性俱智慧，有判斷力。

勃根地

角色任務 與法國國王同來求婚，是為因通婚所連帶的利益而來；當利益求取不得時即放棄。

社會形像 法國公爵，考蒂麗雅的求婚者。

外在形像 三十五歲，貴族氣習展露在眉宇與動作間，談笑風生，神情自若。

內在形像 坦率，不造作，重視現實利益。

再現李爾
一次演出的導演功課

艾德加

角色任務 艾德加是葛羅斯特伯爵合法的繼承者,因為他合法的身份引發了愛德蒙的妒意,視他為晉身的第一個障礙。由於天性的善良與忠厚,當愛德蒙設計陷害他時,在不疑有它也未經察證的情況下,匆匆逃離自己原本應享有的生活而來到荒野之中。為掩人耳目以求自保,他裝扮成瘋傻的流浪漢,在他的心中他認為這些災難總會過去。當他在荒野中遇見落難的李爾時,基於類似的處境,他一方面寄予李爾無限的同情,另一方面對自己蒙受污名無端受難的境遇感到悲傷,但他仍鼓勵自己忍住怨氣,真相總有大白的一天。在他看到父親慘遭重創淪落荒野時,悲憤之心油然而生,歷經數度生命的驟變他表現的更為謹慎,在喬裝的身份下,一路保護父親前往多佛並在父親蒙生死意時用計改變了父親的想法。隨後,當他們遇到奧斯華,為保護父親他展現了逐漸壯大的勇氣,殺了侵犯他們的人也得到了愛德蒙陰謀害人的證據;從此刻起,艾德加轉變成積極的行動者,首先將父親送往安全的所在,再將密信送給奧本尼,最後為了了結一切的恩怨,他拔劍與手足對決,愛德蒙也終於命喪在他的劍下。

社會形像 葛羅斯特的嫡子,愛德蒙的哥哥。

外在形像 三十歲,面容俊秀,舉止溫文有禮,平易近人。

內在形像 善良,忠實。

愛德蒙

角色任務 同樣是葛羅斯特的兒子卻因庶出的身份無法得到他認為他應有的,在心有不甘下,設計陷阱加害所有擋住他向前、向上的人,首先是兄長再就是父親。當葛羅斯特伯爵的爵位拿到手後,他仍不滿足,進而在機運的配合下與貢娜藜和芮根大玩三人遊戲;最終的目的是藉由公主的地位提升自己。在與法國的作戰中,野心與欲望驅動他表現十足的英勇,打敗考蒂麗雅的軍隊並活捉了李爾與考蒂麗雅,同樣的,他將他們視為阻礙,於是下密令想將二人處死。他邪惡的陰謀在貢娜藜的密信曝光後終於被揭發,面對艾德加的挑戰他仍頑強地抵抗,直至最終的死亡。在死亡前,眼見大勢已去,貢娜藜和芮根雙雙因他而死,並得知父親也因他的陷害離世;面對命運的嘲弄,在嚥下最後一口氣前他供出了李爾的下落。

社會形像 葛羅斯特的庶子,艾德加的弟弟。

外在形像 二十八歲,俊美挺拔,神態自若具魅力,氣質陰沉,與人互動時誠懇動人。

內在形像 本質邪惡,自信自滿,心思慎密,行動果決。

奧斯華

角色任務　做為貢娜藜的管家，他對主人表現得唯命是從，然而他對主人的忠誠介因自身之有利可圖。當貢娜藜對李爾的態度轉變時，他跟著主人一鼻子出氣對李爾呈現不理不采傲慢的姿態，視李爾為過氣的老王無權無勢，不需尊重更不用以禮服侍。當肯特追打他時，康華爾適時的出現讓他有侍無恐，表現得像一隻得意的看門狗。當他感受貢娜藜與愛德蒙之間的情愫時仍然忠心的做為二人的傳信者，絲毫不以貢娜藜的行為為恥，甚至在她面前批評奧本尼懦弱的性格。在荒野中巧遇葛羅斯特，他認為有機可趁有利可圖，於是拔劍想殺害瞎眼的葛羅斯特；他的計劃卻被手無寸鐵的艾德加破壞，自己也命喪黃泉。

社會形像　貢娜藜的管家。

外在形像　四十歲，高瘦，舉止態度因對象有所不同。

內在形像　狡滑，陰險，勢利，無道德感。

貢娜藜

角色任務　在李爾分配疆土時，她以美麗的言詞博得父親的歡心，一旦權力到手即翻臉不認父女情。她深知妹妹芮根與她心思相近，於是聯合她一起對付父親。面對丈夫奧本尼的指責，她無動於衷甚至因此而轉情於愛德蒙。在康華爾死後，她擔心芮根可以自由的與愛德蒙同進同出而影響自己與愛德蒙的戀情，於是她一方面寫信給愛德蒙明白表示自己的心意，另一方面伺機謀害自己的丈夫。當法軍來襲時，她親自參與作戰，想藉由戰爭除去一切障礙，同時，利用機會對芮根下毒。最後她的陰謀並未得逞，在愛德蒙被艾德加所敗後她也遭到芮根的刺殺。

社會形像　英國公主，李爾的大女兒，奧本尼的妻子。

外在形像　三十歲，盛氣凌人，態度傲慢，口語表情激烈。

內在形像　自私，勢利，心機重，城府深；不念人情，為達目的不惜一切。

芮根

角色任務　她與貢娜藜性質相近，對自己的父親極盡忤逆；不同的是，她的丈夫康華爾與她站在同一邊。在康華爾死後，她與愛德蒙正大光明的在一起，然而面對貢娜藜的攪局，她妒意漸升。當英軍擊敗法軍之後，為一勞永逸她將愛德蒙奉為夫婿，然而，此時她已身中貢娜藜之毒，最後在毒發前她也刺殺了貢娜藜。

社會形像　英國公主，李爾的二女兒，康華爾的妻子。

外在形像　二十五歲，與貢娜藜類似的神態，舉措矯揉造作。

內在形像　短視近利，易受人擺佈，性情激烈。

考蒂麗雅

85

角色任務 面對父親分疆時，她不願以諂媚換取權勢；雖然她深知姊姊們邪惡的心性，在無奈與無力改變情勢下，她接受了法王的求婚遠嫁法國。在法國，她仍心繫父親的安危，從肯特處她得知父親的慘況，於是央求夫君出兵救父。在與父親重聚後，她悉心照料，她的溫情使李爾恢復神智。在短暫的父女團圓後，她因兵敗被愛德蒙所俘，最終被縊死牢中。

社會形像 英國公主，李爾的小女兒，法國皇后。

外在形像 二十歲，高雅，沉靜，神態堅定。

內在形像 善良，擇善固執，不畏威權，有勇氣。

弄人

角色任務 他與李爾俱有深厚的主僕情誼。當李爾權力傳讓、考蒂麗雅遠嫁法國時，他為李爾的處境表現憂心不已，並不時想藉由玩笑嘲弄的言詞點醒李爾。在李爾淪落荒野時，他忠心地一路跟隨與他為伴，希望因自己的陪伴能給予老主人些許的安慰。最後他與考蒂麗雅同被殺害。

社會形像 李爾的弄臣。

外在形像 二十歲，動作靈活機敏，臉部與身體表情豐富多變，說話語帶嘲弄。

內在形像 忠實，善良。

　　除了各個人物各自的表現外，在整體的刻劃處理上須有層次與程度之差別；這樣的安排是在導演統一的意念下進行。以下將所有人物做一具體規劃，俾利在指導演員掌握角色時做為溝通的依據。

人物	性格形態	性情基調	動作指數	代表色彩
李爾王	動態	熱烈 高昂 外放 急促	10分	黑 金黃 暗紅
葛羅斯特伯爵	動態	熱 外放	8分	棕
奧本尼公爵	靜態	中庸	5分	藏青
康華爾公爵	動態	熱	7分	綠
肯特伯爵	靜中帶動	沉靜	4分	灰
法蘭西國王	靜態	低沉	3分	棕黃
勃根地公爵	動態	中庸偏快	6分	紫
艾德加	動中帶靜	溫熱	6分	藍綠
愛德蒙	靜態	冷酷	2分	墨綠

貢娜藜	動態	激烈 高昂	8分	寶藍
芮根	動態	外放	7分	紫紅
考蒂麗雅	靜態	溫	3分	象牙白
奧斯華	靜態	沉靜	4分	靛
弄人	外動內靜	緩急相交	6分	彩

　　若以圖表呈現可更清楚的看出人物性格形態上的差別與層次；實線表示動態，虛線表示靜態。

人物	指數 1　2　3　4　5　6　7　8　9　10
李爾王	———————————————————————
葛羅斯特伯爵	———————————————————
貢娜藜	———————————————————
芮根	———————————————
康華爾公爵	———————————————
勃根地公爵	—————————————
艾德加	—————————————
弄人	—————————————
奧本尼公爵	－ － － － － － －
肯特伯爵	－ － － － － － －
奧斯華	－ － － － －
考蒂麗雅	－ － － －
法蘭西國王	－ － － －
愛德蒙	－ － －

舞台佈景

　　戲劇的演出在於將劇本中'文字的敘述'轉化為舞台上'具體活動'的視像。劇本以文字來說故事，演出則是用畫面來描繪劇情。舞台佈景的功能，簡單的說，就是在利用視覺元素來創造畫面。舞台佈景包括了舞台、道具、服裝與燈光；它的視覺元素則有色彩、線條、形狀與光影。

　　在進行劇本整編時，導演腦中同時浮現著每個場景的畫面，並思索如何將畫面中舞台空間、人物造型、道具樣式以及燈光氣氛做統整有機的融合。

　　在與各設計者討論之前，導演須先確定演出的整體概念與風格。

　　基於導演對劇本的解讀，《李爾王》的精神是超越時空的，由此，表現的重點在於寫實而不在真實，因此它的演出是主題精神的傳遞而不是歷史的再現。

舞台

對舞台的幾個基本想法：

1. 原劇中的劇情在不同的二十一個景地中進行，整編後濃縮至七個；在演出時考慮節奏、速度與觀眾情緒連貫等因素，換景次數越少越好。
2. 象徵風格的舞台，無須考慮歷史的真實，主要功能在提供各場景的主題概念與區域概念。
3. 具高、低層次與數個表演區域，以增加畫面處理與場面調度的靈活性。
4. 至少三個以上的進出口方便人物的流動。
5. 暗黑的色彩與金屬的材質，建立場景冷硬、厚重的感觀。
6. 黑色的舞台可使服裝、道具與燈光在用色上更為自由。

　　在與舞台設計王孟超老師幾度的討論後，舞台漸漸形成。以下是王老師的設計——圖一、圖二、圖三是不同角度所呈現的舞台立面，圖四是右側舞台立面，圖五是左側舞台立面，圖六是舞台平面。

第三部份　構思與計劃

圖（一）立面圖

再現李爾

一次演出的導演功課

圖五（二）圖

90

圖（三）立面圖

圖（四）右側面圖

第三部份　構思與計劃

圖（五）左側面圖

再現李爾
一次演出的導演功課

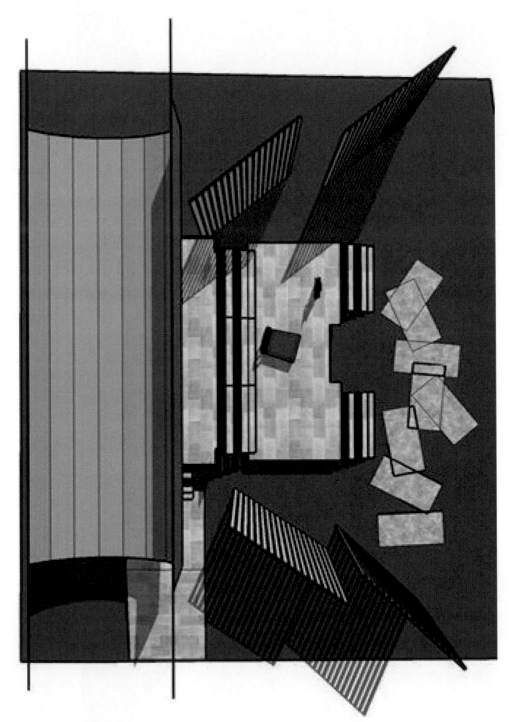

圖四之（六）圖四

以圖一為例對舞台稍做說明。

1. 主舞台由兩層不同高度的平台所組成，兩層平台間由階梯連接。平台階梯的材質為黑色木板，架起高層平台的金屬架清楚可見，在其週圍並設有金屬欄杆。

2. 舞台兩側各有兩面景片，以白色鬆緊布條繃起，布條間有空隙；景片的作用有二，一為投影幕，二為人物進出口。

3. 舞台平面的地上鋪有金屬板塊，低層平台上中央放置一王座；高層平台的金屬架上插有代表族徽的旗幟。

4. 舞台後側上方天幕的位置懸掛拱形彩幕，上面繪有日月星辰之圖案。

5. 整個舞台空間共計可有九個進出口(包括兩面投影景片)（見「場面調度」中之「舞台進出口圖示」）。

　　這樣的舞台設計不僅符合了導演的概念，更俱備在空間運用與場面調度上有機處理的潛質。經過吸收消化的過程後，我們對這個舞台有了以下的安排：

1. 配合著投影片的畫面內容，劇中景地的更動可不更換舞台的配置，代以族徽、旗幟解釋場景地點。

2. 利用高、低平台與地面三個不同層次的高度與區位，在不同場景中呈現室內、室外的空間概念，同時，在某些衝突場面中也可暗示人物勢力的高下。

3. 地面的金屬板塊經過處理後表面凹凸不平，可做為崎嶇道路的延升，同時在打鬥場景中經由演員動作與使用道具的碰狀所發出的聲響增強場面氣氛。

4. 配合場景靈活利用九個不同的進出口，除了幫助解釋空間外並讓畫面流動更活潑多樣。

實際的處理與安排在後續「場面調度」部份中有詳細的文字說明與圖示。

道具

　　一般而言，道具依使用的目的大至分為功能性道具以及裝飾性道具，功能性道具主要在幫助解釋劇情，而裝飾性道具在裝飾場面、增強氣氛。這次演出中所需使用的道具，配合舞台的形式與風格，儘量同時兼具兩種功能以求簡單明瞭；舉其中幾例做為說明。

1. 族　徽　在中世紀時代，國王與貴族甚至鄉紳均以族徽（家徽）象徵其勳業；此次族徽旗幟的使用並非取其歷史意義而是為配合舞台場景以標明事件發生的地域。因此場景中所插設的族徽旗幟代表這個地點所有人的勢力，據此，全劇共有五個族徽旗幟，分別為李爾、葛羅斯特、奧本尼(貢娜藜)、康華爾(芮根)、法蘭西(考蒂麗雅)。為讓族徽圖案更具象徵的意含，選擇上以動物為標記，它們與人物間的對應為李爾—公牛、葛羅斯特—犀牛、貢娜藜—蠍、芮根

—蛇、考蒂麗雅—白鴿。

2. 西洋劍　在劇中有幾場打鬥場景，考慮演員動作的美感與風味，選擇以西洋劍為武器，並搭配短刀使用。

3. 足　枷　肯特在二幕三場中使用。據歷史的考據，足枷是一種套在犯人兩腿上限制其行動的木製刑具；在這次的演出中將以鐵製的鍊條取代，其目的一則為配合場面調度使演員能有小區位的移動，二則使鐵鍊與金屬地板碰撞時產生磨擦聲響以增強場景氣氛。

4. 輪　椅　李爾在與考蒂麗雅重聚一景中使用。同樣為配合場面調度增加場景趣味，以裝飾後的輪椅取代原劇中的臥床。

5. 血　跡　劇中有幾場因受傷或打鬥而需有血跡呈現的戲，在處理上，主要考慮並非在於場景內容的寫實而是在於由血跡所引發的視覺觀感。在 II ii 中，愛德蒙為陷害艾德加而以劍刺傷自己佯做罪證；配合演員陰險的面容表情，緩緩流出的鮮紅血跡應能引發觀眾特定的視覺心境。再如 III iv 中葛羅斯特伯爵遭康華爾公爵挖去雙目的戲，同樣基於解釋劇情與製造場景氣氛的目的，讓血跡如實地呈現在舞台上以描述康華爾的殘暴與葛羅斯特的勇氣。

　　整體而言，道具配合著舞台的風格，不受歷史時空的限定；如此，在設計上可有更精緻的表現空間。

以下是導演的小道具表：

ACT：＿＿I＿＿　SCENE：＿＿i＿＿

場景：李爾宮廷

PROP PIECE	PAGE	PRESET	PERSONAL	WHO /WHERE	SP.NOTE
王座		V		B 區平台	代表李爾的君王權勢
族徽		V		C 區平台	李爾旗幟
長劍			V	侍衛甲	5 把,西洋劍
			V	侍衛乙	
			V	侍衛丙	
			V	侍衛丁	
			V	侍衛戊	

ACT：＿＿I＿＿　SCENE：＿＿ii＿＿

場景：葛羅斯特城堡

PROP PIECE	PAGE	PRESET	PERSONAL	WHO /WHERE	SP.NOTE
王座		V		B 區平台	更換裝飾為葛羅

PROP PIECE	PAGE	PRESET	PERSONAL	WHO /WHERE	SP.NOTE
					斯特伯爵
族徽		V		C 區平台	葛羅斯特旗幟
信函			V	李爾	

**ACT：　II　SCENE：　i　**
場景：奧本尼公爵城堡

PROP PIECE	PAGE	PRESET	PERSONAL	WHO /WHERE	SP.NOTE
王座		V		B 區平台	更換裝飾為奧本尼公爵
族徽		V		C 區平台	貢娜藜旗幟
長劍			V	侍衛甲	2 把
			V	侍衛乙	
信函			V	李爾	2 封
			V	奧斯華	

**ACT：　II　SCENE：　ii　**
場景：葛羅斯特城堡

PROP PIECE	PAGE	PRESET	PERSONAL	WHO /WHERE	SP.NOTE
王座		V		B 區平台	更換裝飾為葛羅斯特伯爵
族徽		V		C 區平台	葛羅斯特旗幟
長劍			V	愛德蒙	3 把
			V	艾德加	
			V	康華爾	
短刀			V	愛德蒙	
血包			V	愛德蒙	手臂傷痕
火把			V	葛羅斯特與家僕	3 把

**ACT：　II　SCENE：　iii　**
場景：葛羅斯特城堡

PROP PIECE	PAGE	PRESET	PERSONAL	WHO /WHERE	SP.NOTE
王座		V		B 區平台	
族徽		V		C 區平台	葛羅斯特旗幟
長劍		V		肯特	

	V		侍衛丙	
	V		侍衛丁	
短刀	V		奧斯華	
足枷	V		侍衛丙	用以枷鎖肯特

ACT： III SCENE： i

場景：荒野

PROP PIECE	PAGE	PRESET	PERSONAL	WHO /WHERE	SP.NOTE
長劍			V	侍衛甲	
			V	侍衛乙	
			V	肯特	

ACT： III SCENE： ii

場景：葛羅斯特城堡

PROP PIECE	PAGE	PRESET	PERSONAL	WHO /WHERE	SP.NOTE
族徽		V		C 區平台	葛羅斯特旗幟

ACT： III SCENE： iii

場景：荒野

PROP PIECE	PAGE	PRESET	PERSONAL	WHO /WHERE	SP.NOTE
火把			V	葛羅斯特	

ACT： III SCENE： iv

場景：葛羅斯特城堡

PROP PIECE	PAGE	PRESET	PERSONAL	WHO /WHERE	SP.NOTE
族徽		V		C 區平台	葛羅斯特旗幟
長劍			V	康華爾	
			V	愛德蒙	
			V	侍衛丙	
			V	侍衛丁	
			V	侍衛戊	
信函			V	愛德蒙	
麻繩			V	侍衛丁	用以捆綁葛羅斯特伯爵

PROP PIECE	PAGE	PRESET	PERSONAL	WHO /WHERE	SP.NOTE
血包			V	葛羅斯特	眼睛的傷痕

ACT： IV SCENE： i

場景：荒野

PROP PIECE	PAGE	PRESET	PERSONAL	WHO /WHERE	SP.NOTE
紗布			V	葛羅斯特	眼睛的傷痕
枴杖			V	葛羅斯特	
長劍			V	侍衛丁	

ACT： IV SCENE： ii

場景：奧本尼城堡

PROP PIECE	PAGE	PRESET	PERSONAL	WHO /WHERE	SP.NOTE
族徽		V		C 區平台	貢娜蔾旗幟
長劍			V	愛德蒙	
首飾			V	貢娜蔾	贈愛德蒙信物
信函			V	侍衛戊	

ACT： IV SCENE： iii

場景：葛羅斯特城堡

PROP PIECE	PAGE	PRESET	PERSONAL	WHO /WHERE	SP.NOTE
族徽		V		C 區平台	葛羅斯特旗幟
信函			V	奧斯華	
首飾			V	芮根	贈愛德蒙信物

ACT： IV SCENE： iv

場景：荒野

PROP PIECE	PAGE	PRESET	PERSONAL	WHO /WHERE	SP.NOTE
枴杖			V	葛羅斯特	
短刀			V	奧斯華	
信函			V	奧斯華	藏於衣服內

ACT： IV SCENE： v

場景：法軍軍營

PROP PIECE	PAGE	PRESET	PERSONAL	WHO /WHERE	SP.NOTE

| 族徽 | | V | | 考蒂麗雅 | |
| 輪椅 | | | V | 李爾 | |

ACT：___V___　SCENE：___i___

場景：荒野

PROP PIECE	PAGE	PRESET	PERSONAL	WHO /WHERE	SP.NOTE
長劍			V	愛德蒙	
			V	奧本尼	
信函			V	艾德加	同 IV iv

ACT：___V___　SCENE：___ii___

場景：英軍軍營

PROP PIECE	PAGE	PRESET	PERSONAL	WHO /WHERE	SP.NOTE
長劍			V	愛德蒙	
			V	兵士甲	
			V	兵士乙	
			V	奧本尼	
			V	艾德加	
短刀			V	愛德蒙	
			V	艾德加	
密令			V	愛德蒙	
面罩			V	艾德加	
信函			V	奧本尼	同 IV iv
血包			V	芮根	含於口中,毒發的痕跡

服裝

　　服裝最主要的功能除了在解釋劇情外，還可以幫助演員進入其所扮演的角色。此次的演出在服裝的造型上突破了歷史時代的拘束，主要藉由服裝造型的因素諸如色彩、線條、樣式及其配件，加強人物性格上的刻劃。在人物形像界定完成後，依此設定人物服裝的基本構想，整體上，服裝的風格偏向現代。

人物	服裝樣式	材質	色彩	配件
李爾王	有領上衣（可為軍服） 長褲 披風（戶外）	厚重棉質	黑 金黃 暗紅	腰帶 皮靴 勳章 戒指
葛羅斯特伯爵	三件式套裝、長褲 (襯衫、背心、外套)	厚重棉質	棕	皮鞋 戒指
奧本尼公爵	有領上衣（可為軍服） 長褲	厚重棉質	藏青	腰帶 皮靴
康華爾公爵	有領上衣（可為軍服） 長褲	厚重棉質	深綠	腰帶 皮靴
肯特伯爵	三件式套裝 改裝後無外套	厚重棉質	深灰	皮鞋 戒指
法蘭西國王	三件式套裝 長褲	絲絨	棕黃	皮鞋 勳章 戒指
勃根地公爵	三件式套裝 長褲	絲絨	紫	皮鞋 戒指
艾德加	三件式套裝 長褲	棉質	藍綠	腰帶 皮靴
愛德蒙	三件式套裝 長褲	棉質	墨綠	腰帶 皮靴
貢娜藜	裙裝	絨質 皮質（亮）	寶藍	項鍊 首飾 長統靴
芮根	褲裝	皮質	紫紅	項鍊 首飾 高跟鞋
考蒂麗雅	連身裙裝	棉紗	象牙白	低跟皮鞋
奧斯華	有領上衣 背心 長褲	棉質	靛	腰帶 皮鞋
傻　瓜	無領上衣 裙褲	棉質	彩	頭巾 軟靴

李爾王

　　「分疆」一幕中，李爾身著軍服的造型主要塑造其嚴肅、堅硬的凌厲形像，胸前別掛各式勳章更突顯他君王威權之態勢；黑與暗紅的色調增加外形的厚重

感，金色的鑲邊與點綴，象徵著尊貴。二幕「背叛」中，在原服裝外穿上披風，帶有一股漂泊的不安定感。隨後三幕「出走」中，李爾卸下了軍服僅著白色的襯衫，用以解釋其際遇與地位的驟變。四幕「重聚」後換上乾淨的襯衣、披上羊毛披肩，象徵歷經苦難重生後的樸實與平靜。五幕「受難」再著回軍服，刻畫李爾 "悲劇英雄"的壯麗與悲涼。

奧本尼公爵　康華爾公爵

奧本尼與康華爾為李爾的女婿，地位上高於其它廷臣；為突顯二人的身份與配合劇情的發展，他們與李爾一樣著軍服但不配帶勳章。在色調上，以藏青刻劃奧本尼內斂、穩重的性格，而深綠則用來描述康華爾的浮躁與現實。

葛羅斯特伯爵　肯特伯爵

三件式套裝(襯衫、背心、外套)為現代一般男士於正式場合的穿著，劇中除李爾王與他的女婿外，其它的男性角色，基於求統一簡潔的原則，均做此造型，唯在色調、質料與配件上依據角色性格而有所變化。
葛羅斯特伯爵以咖啡色呈現其誠懇稍帶浮誇的性情；肯特伯爵則以深灰色代表其剛毅、固執、為主盡忠的性格。

法蘭西國王　勃根地公爵

法蘭西與勃根地在劇中僅出現一景，是為求婚而來到李爾王的朝中。為增加場景的趣味與增添人物情趣，二人服裝均以絲絨的質料做成。在色調上，法蘭西以棕色為底、搭配黃色點綴並帶勳章以突顯其性格與地位，勃根地則以紫色來陳述其現實、樂觀的作為。

艾德加　愛德蒙

二人同樣穿著三件式套裝，但在不同場景中視情況做不同的組合。宮廷景中以三件式套裝為主，其它場景可用穿、脫外套、配帶吊帶、皮帶以及使用長、短劍等道具來求取變化。色調上，艾德加為溫和的藍綠，而愛德蒙則是陰沉的墨綠。

貢娜藜　芮根

姊姊二人奸惡的本質相近，但仍有性情表現的層次不同。貢娜藜陰險狡詐、攻於心計，以寶藍色系、裏亮皮之絨質裙裝來描述她的性格；芮根的部份則以紫紅色皮質褲裝突顯她外放、善妒、易受鼓動的性情。

考蒂麗雅

不同於貢娜藜與芮根，考蒂麗雅生性善良、夾帶一絲擇善固執的堅持；象牙白的連身群裝可裝點她獨特出眾的角色形像。

弄人

傻瓜是劇中極為特殊的一個人物，具有多重的角色功能。依據劇本中的敘述以及性格的描繪‘身穿彩衣、頭帶雞頭帽’應是適當的裝扮。由於弄人在演出時有較誇大的身體動作，因此剪裁上以寬鬆為原則，方便演員做戲。

服裝的色彩是基於角色的性格而定，但在實際的舞台呈現時，某些色調會結合燈光色光的投射而產生誤差；有關於此，導演可與燈光設計師共同商議，或做調整或視其為場景視覺變化之趣味。

燈光

燈光，依其光線的特性諸如方向、來源、明暗、對比、反差及色調等多變的組合樣貌，足供幫助導演傳遞畫面訊息、建立畫面焦點，同時可以藉以塑造場景氣氛。燈光的有機運用可提升舞台場景的質感，加強戲劇張力。

燈光的設計與選擇必須搭配其它舞台佈景，一般而言，燈光在演出的創作上屬於後期階段。在《李爾王》的舞台、服裝與道具成形後，導演可在統一與融合的前題下進行燈光構思與實際的計劃。以下是導演的基本構想，以 CUE 表方式呈現；詳細的運用與調度附於「場面調度」中。

CUE	A/S	CUE POINT	DESCRIBE	MOOD&EFFECT
1	Pre-show	觀眾入場後	暖場	大幕不落。 spot light on 王座，給予強調。
2		開場警示	閃燈三次	集中觀眾注意。
3	I i	開場樂起後	A 區燈亮	溫暖，明亮。
4		李爾進場	全區燈亮	明亮，清晰。營造宮廷氣派。
5		結束	全區燈暗	演員暗場下
6	I ii	開場 愛德蒙獨白	B 區燈亮	演員場上 stand by。氣氛陰沉。可有頂光效果。
7		葛羅斯特進	全區燈亮	稍亮，藍色基調。陰沉、詭譎的氣氛。
8		I ii 結束	全區燈暗	演員暗場下。
9	II i	開場 貢娜藜與管家對話	B 區燈亮	演員場上 stand by。氣氛清冷。光線明晰。
10		肯特進場	全區燈亮	
11		奧本尼,貢娜藜下場	全區亮度稍暗	場上沒有演員，空場暗示時間過程。

第三部份　構思與計劃

103

12		李爾等進場	恢復亮度	
13		II i 結束	全區燈暗	演員暗場下。
14	II ii	開場 愛德蒙與艾德加的對話	C 區燈亮	演員燈亮後進場。 藍色基調，暗沉； 可加進側光使人物 線條清楚。
15		葛羅斯特進	火把光	隨僕人上下場變化。
16		康華爾,芮根進場	全區燈亮	明亮。 氣氛陰霾。
17		II ii 結束	全區燈暗	演員暗場下。
18	II iii	開場 肯特與管家進	A 區燈亮	演員燈亮後進場。 清冷但光線明晰。
19		康華爾等進場	全區燈亮	明亮,可加進紅光烘 托衝突氣氛。
20		康華爾等下場 肯特綁於足枷	亮度轉暗	暗示時間過程。
21		李爾等上場	亮度恢復	明亮,可加進紅光呈 現衝突氣氛。
22		II iii 結束	全區燈暗	演員暗場下。
23	III i	開場	全區燈亮	荒野，暴風雨景，加 入閃電效果；可以背 光做剪影。
24		III i 結束	全區燈暗	演員下場後燈暗。
25	III ii	開場 葛與愛對話	C 區燈亮	演員場上 stand by。 晦暗，氣氛陰沉。
26		III ii 結束	C 區燈暗	演員走時 fade out。
27	III iii	開場	全區燈亮	荒野景，可做煙霧效 果，呈現人物的漂冷 感。
28		III iii 結束	全區燈暗	演員走時 fade out。
29	III iv	開場	A 區燈亮	演員暗場 stand by。 陰沉。
30		III iv 結束	A 區燈暗	演員暗場下。
31	IV i	開場	全區燈亮	演員燈亮後上。 荒野景，同 cue27。
32		IV i 結束	全區燈暗	演員暗場下。
33	IV ii	開場 愛德蒙與貢娜藜的對話	A 區燈亮	演員燈亮後上。 示愛場景，藍紫色光

				烘托情慾氛圍。
34		奧本尼進場	全區燈亮	明亮, 不帶情感。
35		奧與侍戊下場	留 A 區燈	
36		貢娜藜獨白	Spot light	強調角色，並集中觀眾視線。
37		IV ii 結束	Spot light 收	演員暗場下。
38	IV iii	開場 芮根與管家的對話	C 區燈亮	演員暗場 stand by。 藍色基調，昏暗， 氣氛陰沉。
39		IV iii 結束	C 區燈暗	演員暗場下。
40	IV iv	開場 葛羅斯特與艾德加的對話	全區燈亮	演員燈亮後上。 藍色基調，清晰。 天幕打出光束，增加空間感。
41		IV iv 結束	全區燈暗	演員走時 fade out。
42	IV v	開場 考蒂麗雅與李爾重聚	A 區燈亮	演員暗場 stand by。 暖色基調，和煦， 氣氛溫馨動人。
43		IV v 結束	A 區燈暗	演員走時 fade out。
44	V i	開場 愛德蒙的獨白與芮根的對話	C 區燈亮	演員暗場 stand by。 紅光，調情場景， 情欲與野心的流露。
45		奧本尼,貢娜藜進場	A 區燈亮	明亮，冷硬。
46		V i 結束	全區燈暗	演員暗場下。
47	V ii	開場	全區燈亮	演員燈亮後進場。 光線極亮，營造壓力感。
48		愛德蒙與艾德加決鬥後	亮度漸暗	清晰，壓力漸緩。
49		李爾抱考蒂麗雅進	主光區較暗 背光、側光明顯	人物面容不清楚，強調身體線條與區位感。
50		李爾死 跪地 pause	所有光區漸收 留 spot light on 李爾	與先前極亮的效果造成反差。
51		全劇終	Spot light 收 速度極緩	拉長畫面凝滯的時間，讓氣氛停留； 給予觀眾足夠的時間抒發情感。

音樂與聲效

　　戲劇的演出除了以佈景替代文字做為視覺的描繪外，也可利用音樂與聲效增強劇場的聽覺感觀。音樂一向被認為是最易引發情感聯想的藝術形式，用於劇場演出中，音樂成為導演藉以營造場景情調、舒發人物情感最有力的工具，此外，音樂的節拍與速度也可幫助建立場景的節奏。

　　在選曲上，視每場戲的性質不同而有不同情感基調，但均在統一的風格之內。為避免喧賓奪主，在技術上，使用的數量、時機和長短須巧妙的掌握。

　　音樂之外，《李爾王》劇中使用了大量的空間音效以解釋場景並增強觀眾的感官經驗。

CUE NO.	A/S	CUE POINT	DESCRIBE	MOOD& EFFECT
1		觀眾進場後	序曲	中庸速度。 莊嚴，肅穆。 平靜觀眾浮躁之情緒，營造劇場氣氛。
2			啟幕樂	節奏稍快。 高昂，隆重。 塑造宮廷態勢。
3	Ii	李爾進場前	進場音效	銅管聲響。 增強李爾出場氣勢。 集中觀眾注意焦點。
4	Ii--Iii	Ii 結束，燈暗	過場樂 (持續於開場愛德蒙的獨白)	緩版。 詭譎，陰沉。 暗示葛羅斯特家族恩怨，並烘托愛德蒙的性格。
5	Iiii--IIi	I 幕結束，燈暗幕落	幕間樂	慢版。 冷硬、尖銳。 暗示李爾家族衝突。
6	IIii--IIiii	IIii 結束，燈暗	過場樂	中庸轉稍快板。 熱烈夾帶陰沉，二者間的對比暗示李爾境遇的驟變。
7	IIiii	康、芮進場前	進場音效	銅號。 顯現康華爾與芮根囂張之氣勢。
8		貢上場前	進場音效	銅號。增加貢娜蔾進場氣勢。
9		李爾獨白 "神啊,....."	雷聲	在獨白中持續；悶雷暗示災禍將至。

10	II--III	II 幕結束，燈暗幕落	雷聲持續	雷聲漸近。
11		雷聲後	幕間樂	快板。 激烈、高昂。 烘托李爾悲憤之心境。
12	III i—IIIii	III i 結束，燈暗	過場樂	慢板。 陰鬱夾帶一絲尖銳的氣氛。 暗示葛羅斯特之禍事，並預見愛德蒙狡詐的陰謀。
13			雷聲持續	
14	III--IV	III 幕結束，燈暗幕落	幕間樂	慢板。 蒼涼，蕭瑟。 呈現李爾身心俱疲的境遇。
15	IVi	幕間樂後	荒野空間音	營造神秘、空動與荒蕪感。
16	IVii--IViii	IV ii 結束，燈暗	過場樂	慢板。 詭譎、僵硬。 烘托芮根心生妒意之情緒，並暗示姊妹衝突將起。
17	IViv	艾獨白	戰鼓聲	解釋英、法戰事已起。
18	IViv--IVv	IViv 結束，燈暗	過場樂	緩板。 溫和、抒情。 舒緩先前之緊張，並營造李爾與考蒂麗雅重聚的溫馨場面。
19	IV--V	IV 幕結束，燈暗幕落	幕間樂	急板。 暗潮洶湧、緊繃、急促。 暗示愛德蒙、貢娜藜、芮根間的三角衝突。
20	Vi--Vii	V i 結束，燈暗	過場樂	快板。 緊張，懸宕。 製造觀眾對未來結局之不安感。
21		愛與艾的對決	戰鼓聲	為打鬥的場景建立節奏。
22	Vii	李獨白 (持續至劇終)	情境樂	慢板。 悲愴、哀悽；莊嚴、肅穆。 塑造悲劇壯麗、深遠之情境，並藉以舒發觀眾鬱積之情緒以達淨化目的。

第四部份

場面調度

導演本說明

在這個部份中以左、右兩頁對照的方式呈現導演本(Prompt Book)內容，其中包括演出劇本和場景指示（右）、地位歸劃、畫面構圖以及人物處理（左）。

以下是導演本中所使用之文字代碼對照表：

原名稱	代碼	原名稱	代碼
李爾王	李	侍衛乙	侍乙
法蘭西國王	法	侍衛丙	侍丙
勃根地公爵	勃	侍衛丁	侍丁
奧本尼公爵	奧	侍衛戊	侍戊
康華爾公爵	康	僕人甲	僕甲
肯特伯爵	肯	僕人乙	僕乙
葛羅斯特伯爵	葛	兵士甲	兵甲
艾德加	艾	兵士乙	兵乙
愛德蒙	愛	進出口一	1
奧斯華	管	進出口二	2
弄人	弄	進出口三	3
貢娜藜	貢	進出口四	4
芮根	芮	進出口五	5
考蒂麗雅	考	進出口六	6
侍衛甲	侍甲	進出口七	7

符號代碼：

⟶　　　　　　　人物行進動線

⬆○　　　　　　人物身體區位

圖例 1　　　　　　　　　　　　　圖例 2

李爾從右上到左下舞台　　　　　李爾側面向左(profile to the left)

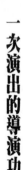

再現李爾

一次演出的導演功課

人物進出一覽表

人物	**I**		**II**			**III**				**IV**					**V**	
	i	ii	i	ii	iii	i	ii	iii	iv	i	ii	iii	Iv	v	i	ii
李爾	X		X		X	X		X						X		X
葛羅斯特	X	X		X	X	X	X	X	X			X				
奧本尼	X		X								X				X	X
康華爾	X			X	X				X							
肯特	X		X		X	X		X						X		X
法蘭西	X															
勃根地	X															
艾德加	X	X		X		X		X		X		X			X	X
愛德蒙	X	X		X	X		X		X		X				X	X
貢娜藜	X		X			X		X							X	X
芮根	X			X	X			X			X				X	X
考蒂麗雅	X													X		X
奧斯華			X					X			X	X	X			
傻　瓜			X			X	X		X							X
侍衛甲	X		X			X	X							X		
侍衛乙	X		X			X								X		
侍衛丙	X			X	X				X							
侍衛丁	X			X	X				X		X					X
侍衛戊	X			X	X				X	X						X
僕人甲			X													
僕人乙			X													
兵士甲																X
兵士乙																X

舞台區位圖示

UR	UC	UL
R	C	L
DR	DC	DL

舞台進出口圖示

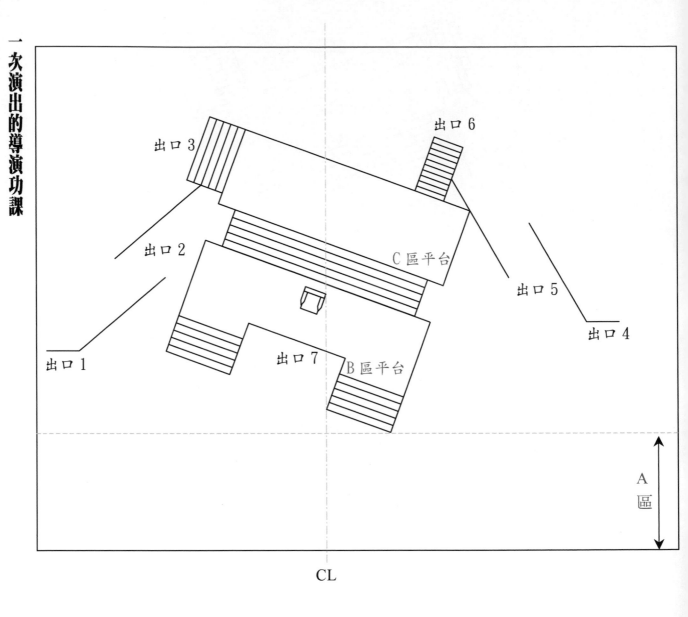

出口 3

出口 6

出口 2

C區平台

出口 5

出口 4

出口 1

出口 7

B區平台

A
區

CL

李爾王

原著：威廉·莎士比亞

改編：黃惟馨

根據“朱生豪譯本”改編

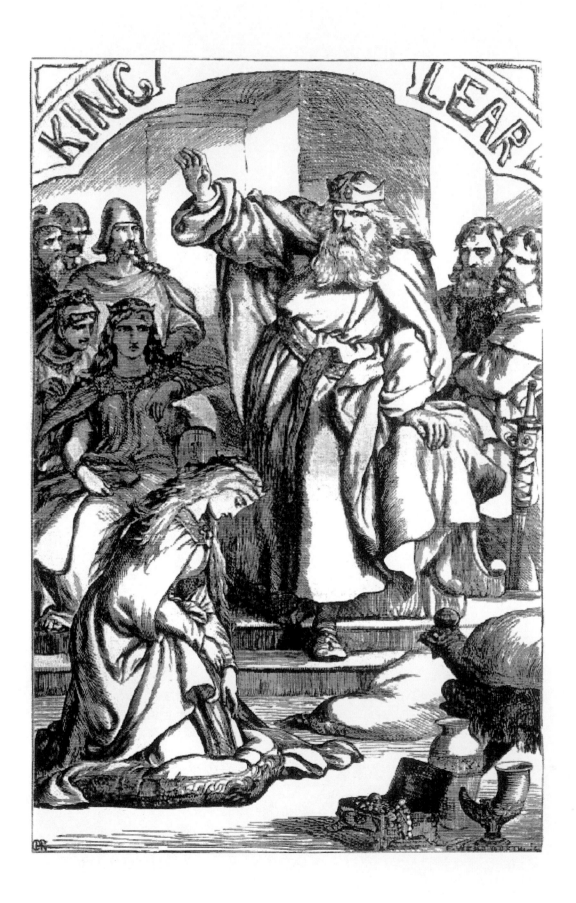

《李爾王》

一個超越歷史時空永恆的悲劇

劇中人物

李爾王	不列顛王國的國王
法蘭西國王	法國國王
勃根地公爵	法國公爵
奧本尼公爵	不列顛王國的公爵，李爾的大女婿
康華爾公爵	不列顛王國的公爵，李爾的二女婿
肯特伯爵	不列顛王國的伯爵，李爾的廷臣
葛羅斯特伯爵	不列顛王國的伯爵，李爾的廷臣
艾德加	葛羅斯特伯爵的兒子
愛德蒙	葛羅斯特伯爵的私生子
奧斯華	奧本尼公爵的管家
弄人	李爾的弄臣
貢娜藜	李爾的大女兒
芮根	李爾的二女兒
考蒂麗雅	李爾的三女兒
侍衛甲、乙	李爾的侍衛
侍衛丙、丁、戊	康華爾公爵的侍衛
僕人甲、乙	葛羅斯特伯爵的僕人
兵士甲、乙	

時間

傳說歷史中的某一段。

地點

歷史中李爾的國土範圍內。

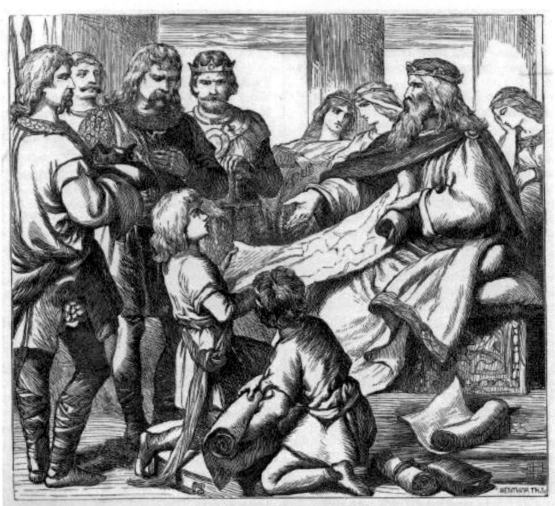

Lear. Meantime we shall express our darker purpose.—
Give me the map there.—Know that we have divided
In three our kingdom. *Act I. Scene I.*

第一幕

一幕一場　　場景摘要

◎全劇的開端，情節興起。在節奏上以明快為主，但這場戲中依劇情的進展再細
　分六個段落：

　(1)葛羅斯特、肯特與愛德蒙三人的對話；

　(2)李爾與其他人進場後進行分疆，首先表現貢娜藜與芮根的回應；

　(3)李爾與考蒂麗雅的衝突；

　(4)李爾與肯特的衝突，肯特被逐；

　(5)李爾做出決定，法王接受考蒂麗雅為妻，李爾不悅引眾下場；

　(6)貢娜藜與芮根對情勢的談話。

　　因此在節奏上仍有快、慢、緩、急之分，並建立每個段落中各自的氛圍藉以造
　成戲劇張力。

◎幕啟時，場景呈現宮廷裝嚴盛大之姿，燈光炫目，代表李爾的族徽幡然挺立。
　王座位 B 區中央。啟幕樂持續至幕定。

走位① 走位　②

燈亮。肯特、葛羅斯特、愛德蒙在 A 區。　葛羅斯特向左移至肯特右側；
　　　　　　　　　　　　　　　　　　　　兩人視線看愛德蒙。

構圖(1)

1.場景主題 葛羅斯特、肯特與愛德蒙三人的對話，葛介紹愛與肯認識。

2.畫面組合

　a.三人於 A 區(down stage)成三角形，葛與愛較接近以示父子關係。

　b.當葛談及愛的身世時，葛靠近肯，愛在較遠處因對比得到強調。

3.人物表現

葛羅斯特、肯特與愛德蒙三人的對話雖似日常閒談，但透露某種隱藏之訊習。

　a.肯特態度莊重，舉止穩當。

　b.葛羅斯特較肯特浮躁，講述愛德蒙的身世時態度曖昧。

　c.愛德蒙英俊挺拔，態度恭謹有禮，當被敘述到他的身世時側對其他二人，在面
　　容上表現陰沈。

4.佈景搭配

　a.B 區中央置放王座象徵君王權力。

　b.C 區平臺週圍放置李爾族徽，down stage 景片投影呈現李爾城堡。

　c.燈光明亮，以金黃色調為主。

5.場景氣氛　平靜中稍帶玄機。

第一幕

第一場 李爾王宮中

【幕啟、燈亮後，肯特，葛羅斯特及愛德蒙在台上】

走位① 肯：我想王上對奧本尼公爵比對康華爾公爵更有好感。

構圖(1) 葛：我們一向都覺得是這樣；可是這次劃分國土的時候，卻看不出他對這兩位公
爵有什麼偏心。

肯：這位是令郎嗎？

葛：是啊，我常常不好意思承認他；不過日子久了習慣了，也就不以為意啦。

肯：我不懂您的意思。

走位② 葛：不瞞您說，她的母親還沒有嫁人就先大了肚子生下他來。您不覺得這有些問
題嗎？

肯：唉！看他現在英挺的樣子，即使是一時的錯誤，也是可以原諒的。

葛：我還有一個合法的兒子，年紀比他大一歲。這小子雖然不等我的召喚，就自
己莽莽撞撞來到世上；可是他的母親倒真是個迷人的東西，我們在製造他的
時候，曾經有過一場銷魂的遊戲。愛德蒙，你認識這位長輩嗎？

愛：不認識，父親。

葛：他是肯特伯爵；從此以後，你要記得他，他是我尊貴的朋友。

愛：伯爵，我願意為您效勞。

肯：我會如同愛你父親一樣的愛你，希望我們以後常常見面。

愛：我一定盡力報答您的垂愛。

葛：他已經在國外九年，不久還是要出去的。王上來了。

【李爾、康華爾、奧本尼、貢娜藜、芮根、考蒂麗雅及侍衛等上】

走位③ 李：葛羅斯特，你去請法蘭西國王和勃根地公爵到這裡來。

構圖(3) 葛：是，王上。

【葛羅斯特、愛德蒙同下】

李：現在我要向你們說明我的心事。把地圖給我。我因為自己年紀老了，決心擺
脫一切世務的牽絆，把責任交給年輕力壯之人，好安安心心、輕輕鬆鬆的等
死。康華爾賢婿，還有同樣是我心愛的奧本尼賢婿，為了預防他日的爭執，
我想還是趁現在把我三個女兒的嫁妝當眾分配清楚。法蘭西和勃根地兩位君
王正在競爭我小女兒的愛情，他們為了求婚而住在我們宮廷裡也有一段時
間，現在也該做個決定了。孩子們，在我還沒有把我的政權、領土和國事的
重任全部放棄以前，告訴我，你們中間哪一個人最愛我？我要看看誰最有孝
心，最有賢德，我就給她最大的恩惠。貢娜藜，我的大女兒，妳先說。

貢：父親，我對您的愛，不是言語所能表達的；我愛您勝過我自己，甚至超越一
切可以估價的貴重、稀有的事物；不曾有一個女兒這樣愛過他的父親，也不

121

走位 ③

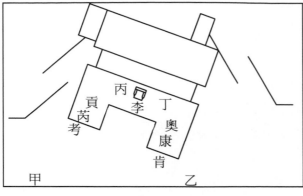

李爾與眾人 6 上，至階梯後分為兩邊下，順序為：

1.右：侍衛甲→考蒂麗雅→芮根→貢娜藜

2.左：侍衛乙→康華爾→奧本尼

3.李爾→侍衛丙、侍衛丁

貢娜藜、奧本尼分站在李爾下方兩階梯右、左；

芮根、康華爾分站在李爾下方四階梯右、左；

考蒂麗雅站階梯底層李爾右側；

肯特站 A 區李爾左側；

肯特左移；葛羅斯特、愛德蒙 4 下

構圖(3)

1.**場景主題**　李爾與眾人出場，李爾進行分疆。

2.**畫面組合**

　a.李爾坐 B 區(CC)王座上(full front)為畫面焦點，在區位與層次上得到強調。

　b.其他人依階級與身份擺放(3/4 open) 呈現角色關係；考蒂麗雅在分疆之時呈(full front)而為 secondary focus。

　c.在這一個群眾場面中著重線條與層次的處理。

　d.在舞臺最高處(C 區平臺左兩側)與最低處(A 區平面兩側)各安排兩名侍衛以維持畫面之穩定(stability)。

3.**人物表現**

　a.李爾雖顯老態但意氣風發，有不可一世之君王氣勢，肢體動作大而有力。

　b.貢娜藜與芮根說話時靠近李爾，動作大而誇張，臉上堆滿笑容，二人並不時交換眼色。

　c.考蒂麗雅態度自然、輕鬆，但面容莊嚴。

　d.奧本尼神態自若、舉止穩重；康華爾驕氣十足，與芮根有眼神接觸。

　e.肯特恭謹、嚴肅；侍衛們身軀挺立、面無表情。

4.**佈景搭配**

　a.侍衛佩帶長劍懸掛腰間。

　b.當李爾分疆時，左右景片投影呈現疆域地圖。

5.**場景氣氛**　莊嚴隆重，在令人期待中稍顯緊繃。

曾有一個父親這樣被他的女兒所愛；這一種愛可以使唇舌無能為力，辯才失去效用；我愛您是不可以數量計算的。

李：好！【指地圖】在這些疆界以內，從這一條界線起，直到這一條界線為止，所有一切濃密的森林、豐腴的平原、富庶的河流、廣大的牧場，都要奉妳為它們的女主人；這一塊土地永遠為妳和奧本尼的子孫所保有。我的二女兒，親愛的芮根，妳怎麼說？

芮：我跟姊姊具有同樣的品質，您憑著她就可以判斷我。在我的真心之中，我覺得她剛才所說的話，正是我愛您的實際的情形，可是她還不能充分說明我的心理：我厭棄一切凡是敏銳的知覺所能感受到的快樂，只有愛您才是我無上的幸福。

【考蒂麗雅在旁略顯不安】

李：哈！哈！哈！很好！【指地圖】這一塊從我們這美好的王國中畫分出來三分之一的沃壤，是妳和妳的子孫永遠世襲的產業，和妳姊姊所得到的一份同樣廣大、同樣富庶，也同樣豐腴。現在，我的寶貝，雖然是最後的一個，卻是我最疼愛的考蒂麗雅，妳有些什話可以換到一份比妳的兩個姊姊更富庶的土地？說吧。

考：父親，我沒有話說。

李：沒有？

考：沒有。

李：【警告的】沒有只能換到沒有；重新說過。

考：我是個口才笨拙的人，不會把我的心湧上我的嘴；我愛您只是按照我的名份，一分不多，一分不少。

李：怎麼，考蒂麗雅！把妳的話修正修正，否則妳要毀壞妳自己的命運了。

考：父親，您生下我來，把我教養成人，愛惜我、厚待我；我受到您這樣的恩德，只有恪盡我的責任，服從您、愛您、敬重您。我的姊姊們要是用她們整個的心來愛您，那麼她們為什麼要嫁人呢？要是我有一天出嫁了，那接受我忠誠誓約的丈夫，將要得到我一半的愛、一半的關心和責任；假如我只愛我的父親，我一定不會像我兩個姊姊一樣再去嫁人的。

李：【壓抑怒氣地】這些話可是從心裏說出來的嗎？

考：是的，父親。

李：年紀這樣小，卻這樣沒有良心嗎？

考：父親，我年紀雖小，我的心卻是忠實的。

李：【暴怒】好，那就讓忠實做你的嫁妝吧！從現在起，我和妳斷絕一切父女之情和血緣親屬的關係；從此，把妳當做一個陌生人看待。

肯：王上——

李：閉嘴，肯特！不要在火上加油！她是我最愛的一個，我本來想要在她的殷勤看護之下，終養我的天年。去！不要再讓我看見妳的臉！叫法蘭西王來！都是死人嗎？叫勃根地來！康華爾，奧本尼，你們已經分到我的兩個女兒的嫁

走位 ④

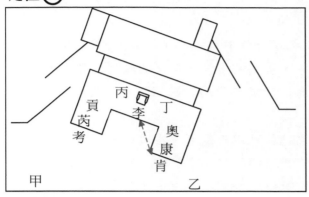

肯特轉身向李爾

構圖(4)

1.場景主題 　李爾與肯特的衝突，肯特被逐。

2.畫面組合

李爾站 B 區(CC)(3/4 open to left)，肯特在 A 區(DL)(3/4 close to right)，二人相對形成一直線，在其他人保持不動的情況下二人成為 duo-emphasis。

3.人物表現

　a.李爾暴怒，肢體動作大而僵硬；肯特動作簡潔有力。

　b.貢娜藜與芮根面露幸災樂禍之姿；考蒂麗雅則為憂心忡忡。

　c.奧本尼與康華爾在李爾拔劍之際驅身向前做阻擋狀。

　d.侍衛仍無所動作。

4.佈景搭配 　投影回現李爾城堡。

5.場景氣氛 　興奮、緊張。

走位 ⑤　　　　　　　　　　　　　走位　⑥

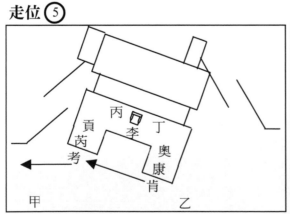

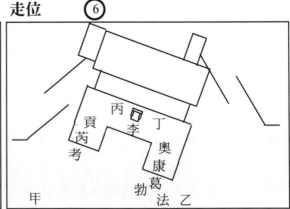

肯特先走向考蒂麗雅，告別之後 1 下。　　葛羅斯特領勃根地、法王 4 上；
　　　　　　　　　　　　　　　　　　　　葛羅斯特站肯特原位。

妝，現在把我第三個女兒那一份也拿去分了吧。我把我君王的權力及一切的尊榮都給了你們。我自己只要保留一百名騎士，在你們兩人的地方按月輪流居住，由你們負責供養。除了國王的名義和尊號以外，所有行政的大權、國庫的收入和大小事務的處理，完全交在你們手裏。

走位④ 肯：尊嚴的李爾，我一向敬重的君王——

構圖④ 李：哼！你還要說什麼？！

肯：王上，您以為有權有位的人向諂媚者低頭，盡忠守職的臣僚就不敢說話了嗎？君王不顧自己的尊嚴，幹下了愚蠢的事情，在朝的端人正士只好直言極諫。保留您的權力，仔細考慮一下您的舉措，收回這種鹵莽的成命吧！您的小女兒並不是不孝順的；有人不會口若懸河，說得天花亂墜，並不就是無情無義。

李：【壓抑地警告】肯特，你要是想活命，趕快閉上你的嘴。

肯：【無所懼的】我的命本來就是預備為王上您拋擲的；為了您的安全，我也不怕把它失去。

李：滾，不要讓我看見你！

肯：王上，睜開眼睛看清楚吧！

李：啊，可惡的奴才！

【李怒火上升，以手按劍】

奧、康【擋住李爾】王上請息怒。

肯：好，殺了你的醫生，把你的惡病養得一天比一天厲害吧！只要我的喉舌尚在，我就要大聲疾呼，告訴您您做了錯事！

李：聽著，逆賊！你給我按照做臣子的道理，好生聽著！你這種目無君上的態度，使我忍無可忍；為了維持王命的尊嚴，不能不給你應得的處分。我現在寬容你五天的時間，要是在此後在我的領土上任何地方發現了你的蹤跡，那時候就要把你當場處死。

走位⑤ 肯：那麼，再會吧，王上；你既不知悔改，我也不再多說。【向考蒂麗雅】考蒂麗雅，妳心地純潔自有神明為妳照應！【向貢娜藜及芮根】願妳們的誇口成為事實。各位，肯特從此遠去。【下】

【葛羅斯特偕法蘭西王、勃根地公爵上】

走位⑥ 葛：王上，法蘭西國王和勃根地公爵來了。

李：勃根地公爵，您跟這位國王都是來向我的女兒求婚的，現在我先問您，您希望她至少要有多少陪嫁的嫁妝？

勃：王上，照著您所已經答應的數目，我就很滿足了；想來您也不會再吝嗇的。

李：尊貴的勃根地，當她仍為我所寵愛的時候，我是把她看得非常珍貴的，可是現在，除了我的憎恨以外，我什麼都不給她；如果您仍然覺得她有使您喜歡的地方，那麼，她就在那兒，您把她帶去好了。

勃：我不明白這是怎麼回事？

走位 ⑦

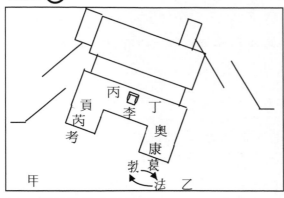

法王與勃根地交換位置 ；circle dress。

走位 ⑧

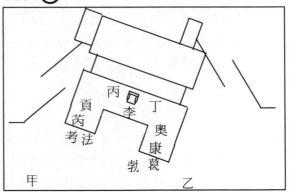

法王移向考蒂麗雅

構圖(8)

1.**場景主題**　法王感受考蒂麗雅美德，願娶她為妻。

2.**畫面組合**

　a.法王與考蒂麗雅 3/4 open 在 A 區(DR)，除李爾外，眾人給予視線強調成為焦點。

　b.李爾坐王座 3/4 close to left，為 secondary focus。

3.**人物表現**

　a.法王彬彬有禮、態度溫和，手握考蒂麗雅；考蒂麗雅顯憂慮但仍自信矜持。

　b.李爾氣有未消坐於王座上，面朝與考蒂麗雅相反之方向表示厭惡。

　c.貢與芮以斜眼觀看，肢體緊繃。

4.**佈景搭配**　同上。

5.**場景氣氛**　緊張後的緩和。

走位 ⑨

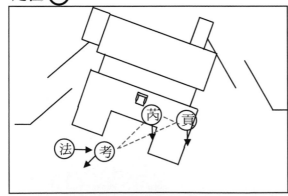

李爾、奧本尼、康華爾、勃根地、葛羅斯特及侍衛 6 下；

貢娜藜、芮根移至 B 區平臺左側；法王、考蒂麗雅在 A 區；

之後法王、考蒂麗雅 1 下。

構圖(9)

1.**場景主題**　考蒂麗雅離開前與姊告別。

2.**畫面組合**

　a.貢與芮在 B 區平臺(LC)full front，以 level 表示氣勢的高張。

　b.考 3/4 open to right 與法 profile to left 在 A 區(DR)。

　c.考蒂麗雅與貢、芮形成三角，考為三角頂點，加上法王的視線，考成為焦點。

3.**人物表現**

　a.貢與芮面朝前不與考做視線接觸表示嘲諷與輕視，態度尖刻。

　b.考蒂麗雅背對兩個姊姊，面容嚴謹以示不認同。

　c.法王面向考蒂麗雅但神色自若，不涉入爭端。

4.**佈景搭配**　同上。

5.**場景氣氛**　雖有言語上的冷嘲熱諷但仍維持平緩的氛圍。

李：因為她對我的冒犯，我已經立誓和她斷絕關係了；您是願意娶她呢，還是願意放棄？

勃：王上，在這種條件之下，決定取捨是一件很為難的事。

李：那麼，放棄她吧，公爵。【向法蘭西王】至於您，偉大的國王，為了重視你、我的友誼，我決不願把一個我所憎惡的人匹配給您；所以請您還是另尋佳偶吧。

走位⑦ 法：這太奇怪了，她剛才還是您眼中的珍寶、您老年的安慰、您最好、最心愛的
構圖(7) 女兒，她是做了什麼罪大惡極的行為，喪失了您的深恩厚愛？

考：【平緩而堅定的】王上，我只是因為缺少娓娓動人的口才，不會講一些違心的言語，凡是我心裡想到的事情，我總不願在沒有把它實行以前就放在嘴裡宣揚；要是您因此而氣惱我，我請求您讓世人知道，我所以失去您歡心的原因，並不是什麼醜惡的污點、淫邪的行動，或是不名譽的舉止；只是因為我缺少像人家那樣的一雙獻媚求恩的眼睛，一條我所認為可恥的善於逢迎的舌頭，雖然沒有了這些使我不能再受您的寵愛，可是唯其如此，卻使我格外尊重我自己的人格。

李：像妳這樣不能在我面前曲意承歡，還不如當初沒有生下妳來的好。

法：只是為了這一個原因嗎？勃根地公爵，您對於這位公主意下如何？您願意娶她嗎？

勃：尊嚴的李爾，只要把您原來已經允許過的那一份嫁妝給我，我現在就可以使考蒂麗雅成為勃根地公爵夫人。

李：我什麼都不給；我已經發過誓，再也不能挽回了。

勃：那麼，抱歉得很，妳已經失去一個父親，現在又再失去一個丈夫了。

考：【冷然的】您所愛的既然只是財產，我也不願做您的妻子。

走位⑧ 法：美麗的考蒂麗雅！妳因為貧窮，所以是最富有的；妳因為被遺棄，所以是最
構圖(8) 寶貴的；妳因為遭人輕視，所以最蒙我的憐愛。我現在把妳和妳的美德一起放在我的手裡。王上，您這沒有嫁妝的女兒現在是我分享榮華的王后，法蘭西全國的女主人了。

李：【傲慢輕蔑的】那就帶了她去吧，法蘭西王；她是你的，我沒有這樣的女兒，也不要看見她的臉，去吧，你們不要想得到我的恩寵和祝福。【轉向勃根地】來，尊貴的勃根地公爵。

走位⑨ 【李爾、勃根地、康華爾、奧本尼、葛羅斯特及侍從等同下】
構圖(9) 法：向妳的兩位姊姊告別吧。

考：父親眼中的兩顆寶玉，考蒂麗雅用淚洗過的眼睛向妳們告別。我知道妳們是怎樣的人；因為礙著姊妹的情分，我不願直言指斥妳們的錯處。好好對待父親，我把他託付給妳們了。

芮：【傲慢的】我們用不著妳教訓。

考：要是我沒有失去他的歡心，我一定不讓他依賴妳們的照顧。再會了，兩位姊姊。

一次演出的導演功課

走位⑩

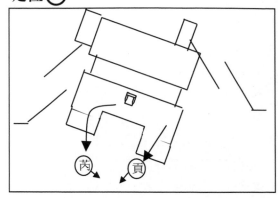

貢娜藜與芮根分別由左、右階梯下至 A 區

構圖(10)

1.場景主題　貢娜藜與芮根對後續發展
　　　　　　提出討論。
2.畫面組合　二人位 A 區 share the scene。
3.人物表現　貢舉措堅定，芮較顯附和；
　　　　　　二人眼神流轉暗藏心機。
4.佈景搭配　同上。
5.場景氣氛　延續上一段落但稍緊張。

一幕二景　　場景摘要

◎延續上一場劇情；次情節在此興起，在愛獨白後節奏明快。

◎燈亮後投影呈現葛羅斯特城堡，並更換族徽。王座更換裝飾為葛之爵位。

◎燈光成藍色系以示陰鬱。

走位⑪

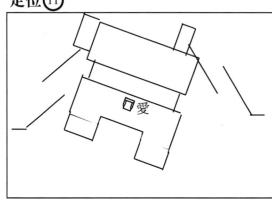

燈亮，愛特蒙在 B 區王座旁。

構圖(11)

1.場景主題　愛德蒙對身世處境不滿的獨
　　　　　　白。
2.畫面組合　愛德蒙在 B 區(CC)， full
　　　　　　back，面朝左，手放王座靠
　　　　　　背。
3.人物表現　姿態英挺，面容陰沈。
4.佈景搭配　藍色 wash，在愛的區位加
　　　　　　spotlight。
5.場景氣氛　神秘、陰鬱。

走位⑫

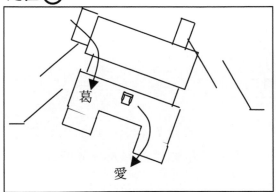

愛德蒙下至 A 區；
葛羅斯特稍後從 3 上。

走位⑬

貢：【譏諷的】妳還是去小心侍候妳的丈夫吧，命運的慈悲把妳交在他的手裏；妳自己忤逆不孝，今天空著手出嫁也是活該。

考：總有一天，深藏的奸詐會漸漸顯出它的原形。願妳們幸福！

法：走吧，我美麗的王后。

走位⑩【法蘭西王、考蒂麗雅同下】

構圖(10) 貢：妹妹，我有許多對我們兩人有切身關係的話必須跟妳談談。我想我們的父親今晚就要離開此地。

芮：那是十分確定的事，他要住到妳那兒去；下個月他就要跟我們住在一起了。

貢：妳瞧他現在年紀老了，脾氣多麼變化不定，我們已經屢次注意到他乖僻的行為了。他一向都是最愛考蒂麗雅的；現在，他憑著一時的氣惱就把她攆走，這就可以見得他是多麼糊塗。

芮：他向來就是這樣喜怒無常的。

貢：他年輕的時候性子就很暴躁，現在他任性慣了，再加上老年人剛愎自用的怪脾氣，看來我們只好準備受他的氣了。

芮：他把肯特也放逐了；誰知道他心裏一不高興起來，不會用同樣的手段對付我們？

貢：讓我們同心合力決定一個計策；要是我們的父親順著他這種脾氣濫施威權起來，這一次的分讓國土對於我們未必有什麼好處。

芮：我們還要仔細考慮一下。

貢：我們必須趁早想個辦法。

【燈暗，換場】

第二場 葛羅斯特伯爵的城堡

【燈亮，愛德蒙在台上】

走位⑪ 愛：為什麼我要受世俗的排擠，讓世人的歧視剝奪我應享的權利，只因為我比一

構圖(11) 個哥哥遲生了一年或是十四個月？為什麼他們要叫我私生子？為什麼我比人家卑賤？我壯健的体格、我慷慨的精神、我端正的容貌，哪一點比不上正經女人生下的兒子？為什麼他們要給我加上庶出、賤種、私生子的惡名？賤

走位⑫ 種，賤種；賤種？難道在熱烈興奮的姦情裡，得天地精華、父母元氣而生下的孩子，倒不及擁著一個毫無歡趣的老婆，在半睡半醒之間製造出來的那一批蠢貨？好，合法的艾德加，好聽的名詞，"合法"！好，我的合法的哥哥，要是這封信【拿出信】發生效力，我的計策能夠成功，瞧著吧，庶出的愛德蒙將要把合法的艾德加壓在他的下面——那時候我可要揚眉吐氣啦。

【葛羅斯特上】

走位⑬ 葛：肯特就這樣被放逐了！法蘭西王帶著考蒂麗雅匆忙而去；王上昨晚又離開了

構圖(13) 自己的城堡！他的權力全部交出，將要依靠他的女兒過活！這些事情都在倉促中決定，不曾經過絲毫的考慮！愛德蒙，怎麼！有什麼事嗎？

129

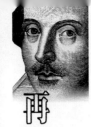

構圖(13)

1.**場景主題**　愛德蒙在父親面前計陷艾德加。

2.**畫面組合**　葛羅斯特與愛德蒙二人在 A 區(DC)，share the scene。

3.**人物表現**　葛肢體動作大，情緒激動；愛恭謹，假做憂心。

4.**佈景搭配**

　　a.愛手持一封假造之信。

　　b.光線較前為亮，藍光弱、黃光強。

5.**場景氣氛**　在葛的激烈與愛的冷靜中呈現對比的緊張。

愛：【故意藏起信】父親，沒什麼。

葛：你為什麼急急忙忙地把那封信藏起來？

愛：沒有什麼，父親。

葛：沒有什麼？你為什麼慌慌張張地把它塞進你的衣袋裏去？既然沒有什麼，何必藏起來？來，給我看。

愛：父親，請您原諒我；這是我哥哥寫給我的一封信，我還沒有把它讀完，但是照我所已經讀到的一部分看起來，我想還是不要讓您看見的好。

葛：把信給我。

愛：【假裝推拖】不給您看您會氣我，給您看了您又要動怒。唉，哥哥真不應該寫出這種話來。

葛：給我看，給我看。【將信遞出】

愛：我希望哥哥寫這封信是有他的理由的，他不過是要試試我的德性。

葛：【讀信】"這一種尊敬老年人的政策，使我們在年輕時候不能享受生命的歡樂；我們的財產不能由我們自己處分，等到年紀老了，這些財產對我們也失去了用處。我開始覺得老年人的專制，實在是一種荒謬愚蠢的束縛；他們沒有權力壓迫我們，是我們自己容忍他們的壓迫。來跟我討論討論這一個問題吧。"【怒火中燒】——哼！陰謀！"要是我們的父親在我把他驚醒之前，一直好好睡著，你就可以永遠享受他的一半的收入。"【揉信，丟在地上】我的好兒子愛德加！他會有這樣的心思？他會寫得出這樣一封信嗎？這封信是什麼時候到你手裏的？誰把它送給你的？

愛：不是什麼人送給我的，父親；這正是他狡猾的地方；它是塞在我房間的窗戶下。【撿起信】

葛：【再次拿信，悲傷、懷疑的】你認識這筆跡？是你哥哥的嗎？

愛：父親，要是這信裏所寫的都是很好的話，我敢發誓這是他的筆跡；可是那上面寫的既然是這種話，我但願不是他寫的。

葛：這是他的筆跡。

愛：筆跡確是他的，父親；可是我希望這不是出於他的真心。

葛：他以前有沒有用這一類話試探過你？

愛：沒有，父親；可是我常常聽見他說，兒子成年以後，父親要是已經衰老，他應該受兒子的監護，把他的財產交給他的兒子掌管。

葛：啊，混蛋！這正是他在這信裏所表示的意思！不孝的、沒有心肝的畜生！禽獸不如的東西！【將信還給愛】去，把他找來；我要依法懲辦他。可惡的混蛋！他在哪兒？

愛：我不知道。父親，在您沒有得到可靠的證據證明哥哥確有這種意思以前，最好暫時耐一耐您的怒氣；因為要是您立刻就對他採取激烈的手段，萬一事情出於誤會，那不但大大妨害了您的尊嚴，而且他對於您的孝心，也要從此動搖了！我敢拿我的生命為他作保，他寫這封信的用意，不過是試探試探我對您的孝心，並沒有其他危險的目的。

131

走位⑭

葛羅斯特 3 下；
艾德加 5 上。

構圖(14)

1.**場景主題**　愛德蒙計騙艾德加。

2.**畫面組合**　二人在 A 區 share the scene。

3.**人物表現**

　a.愛德蒙態度熱切，顯露關懷之姿；艾德加情緒高揚、緊張。

　b.愛德蒙時或面向時或背向艾德加，面容因此有'關心'與'陰沈'間冷、熱基調的改變。

4.**佈景搭配**　同上。

5.**場景氣氛**　由愛德加謊言所引發的緊張感。

葛：你以為是這樣的嗎？

愛：您要是認為可以的話，讓我把您安置在一個隱蔽的地方，從那個地方您可以聽到我們兩人談論這件事情，用您自己的耳朵得到一個真憑實據；【鼓舞的】事不宜遲，今天晚上就可以一試。

葛：他不會是這樣一個大逆不道的禽獸——

愛：【反向企圖的否定】他斷不會是這樣的人。

葛：天地良心！我做父親的從來沒有虧待過他，他卻這樣對待我。愛德蒙，找他出來；探探他究竟居心何在；你盡管照你自己的意思隨機應付。我願意放棄我的地位和財產，把這一件事情調查明白。

愛：父親，我立刻就去找他，用最適當的方法探明這件事情。

走位⑭【葛羅斯特下，愛德蒙瞥見艾德加在外，故做沉思狀】

構圖(14) 艾：啊，愛德蒙兄弟！你在沉思些什麼？

愛：【假裝擔憂的】哥哥，你最近一次看見父親在什麼時候？

艾：昨天晚上。

愛：你跟他說過話沒有？

艾：嗯，我們談了兩個鐘頭。

愛：你們分開的時候，有沒有鬧什麼意見？你在他的臉色之間，不覺得他對你有點惱怒嗎？

艾：一點也沒有。

愛：想想看你在什麼地方得罪了他，聽我的勸告，暫時避開一下，等他的怒氣平息下來再說，現在他正在大發雷霆，恨不得一口咬下你的肉來呢。

艾：【稍顯緊張】一定是哪一個壞東西在搬弄是非。

愛：我也怕有什麼人在暗中離間。請你千萬忍耐忍耐，他正在氣頭上；現在你還是跟我到我的地方去，我可以想辦法讓你躲起來聽聽他老人家怎說。要是你在外面走動的話，最好身邊帶些武器。

艾：【訝異】帶些武器？弟弟！

愛：哥哥，我這樣勸告你都是為了你的好處；帶些武器在身邊吧，我已經把我所看到、聽到的事情都告訴你了；這還只是輕描淡寫，實際的情形，卻比我的話更要嚴重、可怕得多。請你趕快去吧。

艾：我不久就可以聽到你的消息嗎？

愛：我在這一件事情上一定竭力幫你的忙就是了。【艾德加下】一個輕信的父親，一個忠厚的哥哥，他自己從不會算計別人，所以也不疑心別人算計他；對付他們這樣老實的傻瓜，我的奸計是綽綽有餘的。既然憑我的身分，產業到不了我的手，那就只好用我的智謀；不管什麼手段只要使得上，對我說來，就是正當。

【燈暗，換場】

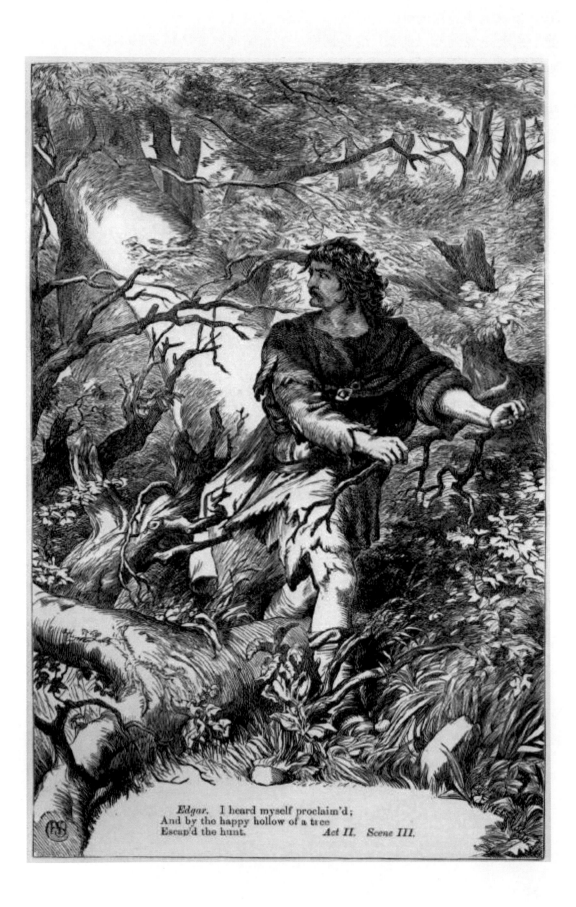

Edgar. I heard myself proclaim'd;
And by the happy hollow of a tree
Escap'd the hunt. *Act II. Scene III.*

第二幕

二幕一場　　場景摘要

◎二幕起全劇進入上升期。

◎本場呈現李爾與貢娜藜間的衝突，貢娜藜本性展露；李爾危機漸近。

　節奏快而急，在李爾離開前與弄人的對話時則趨緩，二者間對比明顯。

◎燈亮後場景為奧本尼城堡，更換投影與王座裝飾。

◎燈光色調以橙黃色為基調。

走位⑮

燈亮，貢娜藜、管家在B區平臺；
貢娜藜坐王座，管家在貢娜藜左後側。
本景結束後二人3下。

構圖(15)

1.**場景主題**　貢娜藜對李爾有所抱怨，並指示管家奧斯華冷淡對待李爾。

2.**畫面組合**

　a.貢娜藜坐王座(CC)3/4open to right。

　b.奧斯華在貢左後，視線向貢，貢為焦點。

3.**人物表現**

　a.貢肢體緊繃，面容嚴肅稍帶怒氣。

　b.奧卑躬屈膝，臉上帶有一絲笑容，表情奸詐。

4.**佈景搭配**

　a.投影奧本尼城堡。

　b.更換王座與族徽。

5.**場景氣氛**　衝突前的平靜，蓄勢待發。

走位⑯

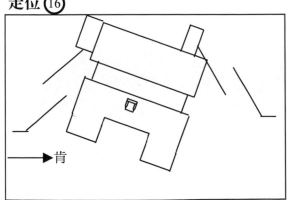

肯特易裝，1上。

走位⑰

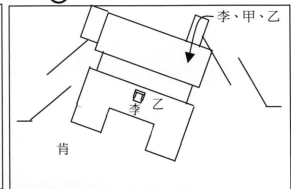

李爾與侍衛甲、乙6上；
侍衛甲從6再下；
李爾坐王座，侍衛乙在其左後側。

第二幕

走位⑮ 第一場 奧本尼公爵的城堡

構圖(15)【燈亮，貢娜黎及管家奧斯華在舞台上】

貢：我的父親因為我的侍衛罵了他的弄人，所以動手打他嗎？

管：是，夫人。

貢：他一天到晚欺侮我；每一點鐘他都要借端尋事，把我們這兒吵得雞犬不寧。
我不能再忍受下去了。他的騎士們一天一天橫行不法起來，他自己又在每一
件小事上都要責罵我們。等他打獵回來的時候，我不高興跟他說話；你就對
他說我病了。你也不必像從前那樣殷勤侍候他；他要是見怪，就怪在我身上。

管：他來了，夫人；我聽見他的聲音。

貢：你跟你手下的人盡管對他裝出一副不理不睬的態度；我要看看他有些什話
說。要是他惱了，那麼讓他到我妹妹那兒去吧，我知道我妹妹的心思，她也
跟我一樣不能受人壓制的。這老廢物已經放棄了他的權力，還想管這個管那
個！年老的傻瓜正像小孩子一樣，一味的姑息只會縱容了他的脾氣，不對他
凶一點是不行的，記住我的話。

管：是，夫人。

貢：讓他的騎士們也受到你們的冷眼；無論發生什麼事情，你們都不用管；你去
這樣通知你手下的人吧。我要造成一些藉口，和他當面說個明白。我還要立
刻寫信給我的妹妹，叫她採取一致的行動。【二人下】

走位⑯【肯特易裝上】

肯：我已經完全隱去我的本來面目，要是我能夠把我的聲音也完全改變，那麼我
的一片苦心，也許可以達到目的。被放逐的肯特啊，要是你頂著一身罪名，
還依然能夠盡你的忠心，那麼總有一天，對你所愛戴的主人會大有用處的。

【李爾及侍衛甲、乙上】

走位⑰ 李：我一刻也不能等待，快去叫他們拿出飯來。【侍甲下】啊！你是什麼人？

肯：您說我是誰，我就是誰。誰要是居心正直，我願意愛他；誰要是信任我，我
願意盡忠服侍他。

李：你要什麼？

肯：我要討一個差使。

李：你想替誰做事？

肯：替您。

李：你認識我嗎？

肯：不，大人，可是在您的神色之間，有一種什麼力量，使我願意叫您做我的主
人。

李：是什麼力量？

肯：一種天生的威嚴。

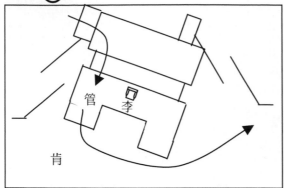

走位 ⑱

管　李

肯

走位 ⑲

李

弄

肯

侍衛乙 6 下；

管家 3 上；

後　肯特追打管家，管家 1 下。

弄人 7 上，移向肯特；

李爾仍坐王座。

構圖(19)

1.**場景主題**　弄人出場嘲弄李爾。

2.**畫面組合**

　a.李爾坐 B 區王座(CC)，肯特與弄人在 A 區(DR)，畫面有高、低層次感。

　b.李爾 3/4 open to right 視線向弄人，肯特 profile to left 面向弄人，弄人 full front 為焦點。

3.**人物表現**

　a.弄人肢體動作大而誇張，臉上表情豐富，背對李爾。

　b.李爾看向弄人，面容愉悅被吸引。

　c.肯特笑容中帶一絲尷尬。

4.**佈景搭配**

　a.弄人頭戴雞冠帽並不時拿下玩弄。

　b.肯特已易裝改扮，手持柺杖。

5.**場景氣氛**　輕鬆、逗趣。

李：你會做些什麼事？

肯：凡是普通人能夠做的事情，我都可以做，我最大的好處是勤勞。

李：你年紀多大了？

肯：大人，說我年輕，我不算年輕；說我年老，我也不算年老。

李：跟著我吧；你可以替我做事。我的傻瓜呢？我這兩天沒有看見他。

侍：王上，自從小公主到法國去了以後，這傻瓜老是悶悶不樂。

走位⑱ 李：你去叫我的傻瓜來。【侍乙下，奧斯華上】喂，喂，我的女兒呢？

管：【冷漠的】王上，公主身體不舒服，正在休息。

李：你去對我的女兒說，我要跟她說話。

管：公主不能見您。

李：【提高音調】你不知道我是什麼人嗎？

管：【傲慢的】您是我們夫人的父親。

李："我們夫人的父親"！【憤怒】好大的膽子！你這奴才！狗東西！

管：【語氣平緩】對不起，我不是狗。

李：你敢跟我頂撞嗎，你這混蛋？【打奧斯華】

管：【大聲的抗議】您不能打我。

肯：我也不能打你嗎，你這目無尊上的下賤東西！【將奧斯華踢倒在地】

李：【興奮的】謝謝你，好傢伙；你幫了我，我喜歡你。

肯：我要教訓教訓你，讓你知道尊卑上下的分別。【奧斯華緊張的爬出】

李：我的好小子，謝謝你；你得到你的工作了。

【弄人及上】

走位⑲ 弄：讓我也把他雇下來；這兒是我的雞頭帽。

構圖(19) 李：啊，我的傻瓜！你好！

弄：【向肯特】您還是戴了我的雞頭帽吧。

肯：為什麼？

弄：為什麼？因為你幫了一個失勢的人。要是你不會看準風向把你的笑臉迎上去，你就會吞下一口冷氣的。要是你跟了他【指指李爾】，你必須戴上我的雞頭帽。【轉向李爾】啊，老伯伯！但願我有兩頂雞頭帽，再有兩個女兒！

李：為什麼，我的孩子？

弄：要是我把我的家當一起給了她們，我自己還可以存下兩頂雞頭帽。

李：【半怒半玩笑的】嘿，你小心鞭子吧。

弄：【聳肩】真理是一條賤狗，它只好躲在狗洞裏。【向肯特】請你告訴他，他有那麼多的土地，現在都成為一堆垃圾了；他不肯相信一個傻瓜嘴裡的話。

李：好尖酸的傻瓜！

弄：我的孩子，你知道傻瓜是有酸有甜的嗎？

李：不，孩子；告訴我。

弄：聽了他人話，土地全喪失；
　　我傻你更傻，

走位 ⑳

貢娜藜 3 上，從王座後走到 B 區平臺左側。

構圖(20)

1. **場景主題**　李爾與貢娜藜的衝突。

2. **畫面組合**

　a.李爾坐 B 區王座面向貢娜藜，貢在李爾左前方 3/4 open to left 背對李爾。

　b.弄人坐 A 區與 B 區間台階，肯特位 A 區(DR)。

　c.三人視線向貢，貢成焦點。

3. **人物表現**

　a.李爾憤怒，身軀僵硬；貢娜藜冷然無表情，二者成對比。

　b.肯特驅身向貢，面容嚴肅帶怒意，壓抑。

　c.弄人雙手抱胸，故做驚訝狀。

4. **佈景搭配**　同上。

5. **場景氣氛**　衝突引起的興奮感，憤慨不平。

140

　　兩傻相並立：
　　一個傻瓜甜，
　　一個傻瓜酸；
　　一個穿花衣，
　　一個戴王冠。

李：你叫我傻瓜嗎，孩子？

弄：你把你所有的尊號都送了別人；只有這一個名字是你留下來的。

肯：王上，他倒不全然是個傻瓜。

弄：老伯伯，你去請一位先生來，教教你的傻瓜怎樣說謊吧；我很想學學說謊。

李：要是你說了謊，小子，我就用鞭子抽你。

弄：我不知道你跟你的女兒們究竟是什麼親戚：她們因為我說了真話，要用鞭子抽我，你因為我說謊，也要用鞭子抽我；有時候我什麼話也不說，你們也要用鞭子抽我。我寧可做一個無論什麼東西，也不要做個傻瓜；可是我寧可做個傻瓜，也不願意做你，老伯伯；你把你的聰明從兩邊削掉了，削得中間不剩一點東西。【瞥見貢娜藜】瞧，那削下的一塊來了。

【貢上】

走位⑳ 李：啊，女兒！為什你的臉上罩滿了怒氣？我看你近來老是皺著眉頭。

構圖(20) 弄：從前你用不著看她的臉，隨她皺不皺眉頭都不與你相干，那時候你也算得了一個好漢子；可是現在你卻變成一個孤零零的圓圈圈兒了。【看見貢在瞪他】好，好，我閉嘴就是啦；雖然妳沒有說話，我從妳的臉色知道妳的意思。閉嘴，閉嘴。

貢：【冷然，沒有情緒的】父親，您這一個肆無忌憚的傻瓜不用說了，還有您那些蠻橫的衛士也時時刻刻在尋事罵人，種種不法的暴行，實在叫人忍無可忍。父親，我本來還以為要是讓您知道了這種情形，您一定會戒飭他們的行動；可是照您最近所說的話和所做的事看來，我不能不疑心您是有意縱容他們，他們才會這樣有恃無恐。要是果然出於您的授意，為了維持法紀的尊嚴，我們不能不採取斷然的處置，雖然也許在您的臉上不大好看，可是眼前這樣的步驟，在事實上卻是必要的。

弄：你看，老伯伯——【李爾阻斷他的話】

李：【低沉的】你是我的女兒嗎？

貢：算了吧，老人家，您不是一個不懂道理的人，我希望您想明白一些；近來您動不動就生氣，實在太有失一個做長輩的體統啦。

李：【怒氣漸升】我要弄明白我是誰；我不是妳父親，妳不是我女兒嗎？

貢：【聲調轉強】您是一個有年紀的老人家，應該懂事一些。請您明白我的意思；您在這兒養了一百個騎士，全是些胡鬧放蕩、膽大妄為的傢伙，我們好好的宮廷給他們騷擾得像一個喧鬧的客店；他們成天吃、喝、玩、樂，簡直把這兒當成了酒館妓院，哪裏還是一座莊嚴的御邸。這一種可恥的現象，必須立刻設法糾正；所以請您依了我的要求，酌量減少您扈從的人數，只留下一些

走位 ㉑

奧本尼 6 上

走位 ㉒

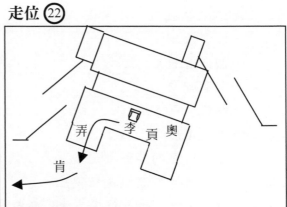

李爾從右側階梯下至 A 區；後　從 1 下。

走位 ㉓

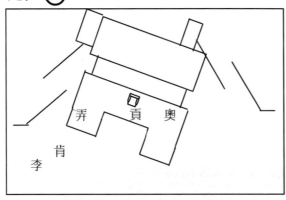

李爾 1 重上，在 DR；
後　李爾、肯特、弄人 1 下。

走位 ㉔

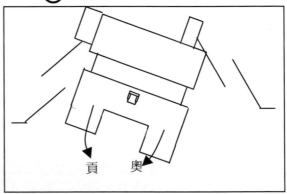

貢娜藜、奧本尼分別由階梯下至 A 區；
後　管家 2 上。

構圖(24)

1.**場景主題**　貢娜藜派管家送信給芮根，奧本尼在旁奉勸貢娜藜，貢不為所動。

2.**畫面組合**

　　a.貢在 A 區(DR)3/4 open to right，管家在其右側 profile，面向貢。

　　b.奧本尼在(DL)貢的左後側，身體方向朝貢，貢為焦點。

3.**人物表現**

　　a.貢將信遞給管家，面容冷峻，眼神淩厲。

　　b.管家面無表情，屈身捧信。

　　c.奧本尼稍顯憂心。

4.**佈景搭配**　同上；奧斯華持信。

5.**場景氣氛**　衝突後的鬱悶，尷尬。

適合您的年齡、知道您的地位、也明白他們自己身分的人跟隨您；要是您不答應，那麼我沒有法子，只好勉強執行了。

李：【暴怒】地獄裏的魔鬼！備起我的馬來；召集我的侍從。沒有良心的賤人！我不要麻煩妳；我還有一個女兒。

走位㉑【奧本尼上】

李：【向奧本尼】啊！你也來了嗎？這是不是你的意思？你說。——替我備馬。【怒視貢】醜惡的海怪也比不上忘恩的兒女那樣可怕。

奧：王上，為何如此動怒？

李：【向貢】禽獸不如的東西！【自言自語】啊！考蒂麗雅不過犯了一點小小的錯誤，怎麼在我的眼睛裏卻會變得這樣醜惡！憤怒像一座酷虐的刑具，扭曲了我的天性，抽乾了我心裏的慈愛，把苦味的怨恨灌了進去。啊，李爾！李爾！走！

走位㉒　　【速下】

奧：告訴我這是怎麼一回事？

貢：他老糊塗了，讓他去發他的火吧。

走位㉓【李爾重上】

李：我在這兒不過住了半個月，就把我的衛士一下子裁撤了五十名嗎？

奧：什麼事，王上？

李：【指貢】吸血的魔鬼！我真慚愧，你有這本事叫我在你的面前失去了大丈夫的氣概，讓我的熱淚為了一個下賤的婢子而滾滾流出。好，我還有一個女兒，我相信她是孝順我的；她聽見你這樣對待我，一定會用指爪抓破妳豺狼一樣的臉。

　　【李爾、肯特下】

貢：你聽見沒有？

奧：貢娜藜，雖然我十分愛妳，可是我不能偏心——

貢：你不用管我。喂，奧斯華！【見弄人仍在一旁】你這七分奸刁三分傻的東西，跟你的主人去吧！

弄：李爾老伯伯，李爾老伯伯！等一等，帶傻瓜一塊兒去。【下】

走位㉔
構圖(24) 貢：【尖酸刻薄】不知道是什麼人替他出的好主意，一百個騎士！讓他隨身帶著一百個全副武裝的衛士，真是萬全之計；只要他做了一個夢，聽了一句謠言，轉了一個念頭，或者心裏有什麼不高興不舒服，就可以任著性子，用他們的力量危害我們的生命。【向內大喊】喂，奧斯華！

奧：也許你太過慮了。

貢：過慮總比大意好。與其時時刻刻提心吊膽，害怕人家的暗算，寧可爽爽快快除去一切可能的威脅。我已經寫信去告訴我的妹妹了；她要是不聽我的勸告，仍舊容留他帶著他的一百個騎士——【奧斯華上】

貢：奧斯華，我叫你寫給我妹妹的信，你寫好了沒有？

管：寫好了，夫人。【將信呈給貢】

走位 ㉕

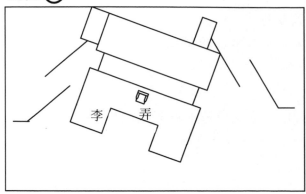

李爾、肯特、弄人4上；後 肯1下。

二幕二場　　場景摘要

◎此場中愛德蒙開始展開他的陰謀，在全劇中為上升的階段；同時，也是交織情節的起始，人物關係漸為複雜，行動快速，節奏緊湊。

◎開場時，場中為葛羅斯特的城堡，王座與族徽已更換。

◎燈光昏暗，藍色調；在葛羅斯特與僕人進場時加入因火把帶來的黃色光線，直至康華爾與芮根進場後，燈光通明，轉為橙色調。

◎音樂持續至愛的獨白。

走位 ㉖

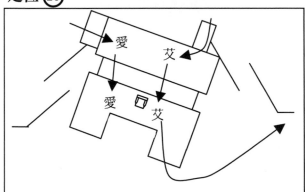

燈亮，愛德蒙由3上，艾德加由6上；
2人在C區平臺交談，假裝打鬥時下至
B區平臺；
後 艾德加4下，愛德蒙佯傷坐王座。

貢：【看信，遞回給管家】帶幾個人跟著你，馬上出發；把我所擔心的情形明白告訴她，再加上一些你所想到的理由，讓它格外動聽一些。去吧，早點回來。【奧斯華下】我的夫君，你做人太厚道了，雖然我不怪你，可是恕我說一句話，只有人批評你糊塗，卻沒有什麼人稱讚你一聲好。

奧：我不知道你的眼光能夠看到多遠；過分操切也會誤事的。

貢：那麼——

奧：【不願爭辯】好，但看結果如何。【二人下】

走位㉕【李爾、肯特及弄人重上】

構圖(25) 李：你把這封信帶給我的二女兒芮根，她看了我的信，倘然有什麼話問你，你就照你所知道的回答她，此外可不要多說什麼。不要在路上耽擱。

肯：王上，我在沒有把您的信送到以前，絕不會休息。【下】

弄：你能夠告訴我為什麼一個人的鼻子生在臉中間嗎？

李：不能。

弄：因為中間放了鼻子，兩旁就可以安放眼睛；鼻子嗅不出來的，眼睛可以看個仔細。

李：【苦笑】哈—哈—

弄：你知道牡蠣怎樣造它的殼嗎？

李：不知道。

弄：我也不知道；可是我知道蝸牛為什麼背著一個屋子。

李：為什麼？

弄：因為可以把它的頭放在裏面；它不會把它的屋子送給它的女兒，害得它的角也沒有地方安頓。【李爾在旁沉思】

李：【突然】我這做父親的有什麼地方虧待了她！我的馬兒都已經預備好了嗎？

弄：你的驢子們正在那兒給你預備呢。北斗七星為什麼只有七顆星，其中有一個絕妙的理由。

李：因為它們沒有第八顆嗎？

弄：正是，一點不錯；你可以做一個很好的傻瓜。假如你是我的傻瓜，老伯伯，我就要打你，因為你不到時候就老了。

李：那是什麼意思？

弄：你應該懂得些世故再老呀。

李：【抑制怒氣】啊！不要讓我發瘋！天哪，抑制住我的怒氣，不要讓我發瘋！我不想發瘋！

【燈暗，換場】

第二場　葛羅斯特伯爵的城堡

【燈亮後，愛德蒙及艾德加自相對方向上】

走位㉖ 愛：哥哥，你來的正好，我有話告訴你，父親在那兒守著你，有人已經告訴他你

145

走位 ㉗

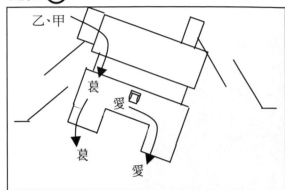

走位 ㉘

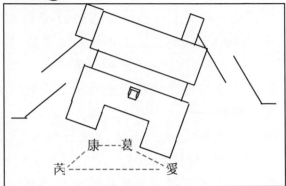

葛羅斯特率僕人甲、乙 3 上；
葛羅斯特先在 B 區平臺看愛德蒙的傷，
僕人甲、乙 1 下，
後　葛羅斯特、愛德蒙分別由階梯下至 A 區。

康華爾、芮根 1 上；
葛羅斯特、愛德蒙移向左舞臺。

構圖(28)

1.場景主題　康華爾與芮根讚揚愛德蒙的孝行，並向葛羅斯特表明來意。

2.畫面組合

四人均在 A 區，呈不規則之梯形；芮與愛在 down、康與葛在 up；芮、康、葛三人視線向愛，愛為焦點。

3.人物表現

　a 葛羅斯特激動、憤怒而哀傷。

　b.康華爾對愛德蒙表示欣賞與贊許，笑容愉快；愛德蒙態度恭謹、謙虛，並以手
　　撫傷；芮根氣定神閒，在旁觀望。

4.佈景搭配

　a.康華爾腰間佩劍，與芮根均著披風。

　b.愛德蒙手中持劍，左臂傷口有血跡。

　c.投影為葛羅斯特城堡。

5.場景氣氛　衝突後之平緩；因愛德蒙虛假的表現而讓氣氛懸宕。

躲在什麼地方；趁著現在天黑，你快逃吧。你有沒有說過什麼反對康華爾公爵的話？他就要到這兒來了，在這樣的夜裏，急急忙忙的，芮根也跟著他來。

艾：我一句話也沒有說過。

愛：我聽見父親來了；原諒我；我必須假裝對你動武的樣子；拔出劍來，就像你在防衛你自己一般；好好地應付一下吧。【舉劍，高喊】放下你的劍；見我們的父親去！喂，拿火來！這兒！──【低聲向艾】逃吧，哥哥。【高聲】火把！火把！──【低聲向艾】再會。【艾德加匆忙下，愛德蒙自言自語】身上沾點血，可以使他相信我真的做過一番凶猛的打鬥。【以劍刺傷手臂，高喊】父親！父親！住手！住手！沒有人來幫我嗎？

【葛羅斯特率僕甲、乙持火炬上】

走位㉗ 葛：愛德蒙，那畜生呢？

愛：往那逃去了，父親。他看見他沒有法子──

葛：你們追上去！【僕甲、乙下】"沒有法子"什麼？

愛：沒有法子勸我跟他同謀把您殺死；我對他說，嫉惡如仇的神明看見弒父的逆子，是要用天雷把他劈死的；我告訴他兒子跟父親的關係是多麼深切而不可摧毀；總而言之一句話，他看見我這樣憎惡他的荒謬的圖謀，他就惱羞成怒，拔出他的早就預備好的劍，氣勢洶洶地向我毫無防衛的身上挺了過來，把我的手臂刺破了；那時候我也發起怒來，跟他奮力對抗，也許因為聽見我喊叫的聲音，他飛也似的逃走了。

葛：讓他逃得遠遠的吧；除非逃到國外去，我們總有捉到他的一天。康瓦爾公爵殿下今晚要到這兒來，我要請他發出一道命令，誰要是能夠把這殺人的懦夫捉住，交給我們綁在木樁上燒死，我們將要重重酬謝他；誰要是把他藏匿起來，一經發覺，就要把他處死。

愛：當他不聽我的勸告，決意實行他的企圖的時候，我就嚴辭恫嚇他，對他說我要宣布他的祕密；可是他卻回答我說，"你這個沒份繼承遺產的私生子！你以為要是我們兩人立在敵對的地位，人家會相信你的道德品質，因而相信你所說的話嗎？哼！我可以絕口否認──我自然要否認，即使你拿出我親手寫下的筆跡，我還可以反咬你一口，說這全是你的陰謀惡計；人們不是傻瓜，他們當然會相信你因為覬覦我死後的利益，所以才會起這樣的毒心，想要害我的命。"

葛：好狠心的畜生！他賴得掉他的信嗎？他不是我兒子！我孝順的孩子，你不學你哥哥的壞樣，我一定想法子使你能夠承繼我的地位。

【瞥見康華爾等人】公爵來了。我不知道他來有什麼事，唉。

走位㉘【康華爾、芮根上】

構圖(28) 康：您好，我尊貴的朋友！我還不過剛到這兒，就已經聽見了奇怪的消息。

芮：要是真有那樣的事，可真是罪該萬死了。是怎麼一回事，伯爵？

葛：啊！夫人，我這顆心已經碎了，已經碎了！發生了這種事情，真是說來叫人丟臉。

二幕三場　　場景摘要

◎主情節來到高潮，李爾與兩個女兒的衝突爆發；節奏快速、張力大，人物的情緒強烈。

◎開場即為肯特與奧斯華的肢體衝突，打鬥場景。光線明亮。

走位 ㉙

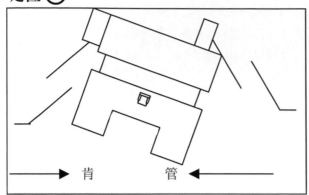

肯特從 1 上，管家從 4 上；

二人在 Down stage 打鬥。

構圖(29)

1.**場景主題**　肯特與奧斯華的肢體衝突。

2.**畫面組合**　二人在 A 區(DR)，奧斯華臥倒在地，劍掉落一旁。

3.**人物表現**　肯特手持長劍欲刺奧，怒容滿面；奧斯華雙手抱頭，捲曲在地。

4.**佈景搭配**　同上；肯特持長劍。

5.**場景氣氛**　緊張、興奮。

芮：他不是常常跟我父親身邊的那些橫行不法的騎士們在一起嗎？

葛：我不知道，夫人。

愛：是的，夫人，他正是常跟這些人在一起的。

芮：難怪他會變得這樣壞；一定是他們慫恿他謀害你，好把他的財產拿出來給大家揮霍。今天傍晚的時候，我接到我姊姊的一封信，她告訴我他們種種不法的情形，並且警告我要是他們想要住到我家裏來，可千萬不要招待他們。

康：愛德蒙，我聽說你對你的父親很盡孝道。

愛：那是做兒子的本分，殿下。

葛：他揭發了他哥哥的陰謀；您看他身上的這一處傷就是因為他奮不顧身，想要捉住那畜生而受到的。

康：那凶徒逃走了，有沒有人追上去？

葛：有的，殿下。

康：要是他給我們捉住了，我們一定不讓他再為非作惡。愛德蒙，你這一回所表現的深明大義的孝心，使我們十分讚賞；像你這樣不負付託的人，正是我們所需要的，我們將要大大地重用你。

愛：殿下，我願意為您盡忠效命。

葛：殿下這樣看得起他，使我感激萬分。

康：你還不知道我們現在所以要來看你的原因——

芮：尊貴的葛羅斯特，我們在這樣的黑夜之中，一路摸索前來，實在是因為有一些相當重要的事情，必須請教請教您的高見。我們的父親和姊姊都有信來，說他們兩人之間發生了一些衝突；我想最好不要在我們自己的家裡答覆他們；兩方面的使者都在這兒等候我打發。善良的老朋友，替我們趕快出個主意吧。

葛：夫人，只要您吩咐，我一定盡力做到。

【燈暗換場】

第三場 葛羅斯特城堡之前

走位㉙【肯特及奧斯華各上】

肯：傢伙，我認識你。

管：你認識我是誰？

肯：一個無賴、一個惡棍；一個下賤的、驕傲的奴才；一個天生的王八胚子；一條雜種老母狗的兒子。

管：咦，奇怪，你是個什麼東西，你不認識我，我也不認識你，怎麼開口罵人？

肯：你還說不認識我！兩天以前，我不是把你踢倒在地上，還在王上的面前打過你嗎？【拔劍】拔出劍來，我要在月光底下把你剁成稀泥。

管：【不屑的】去！我不跟你胡鬧。

走位 ③⓪

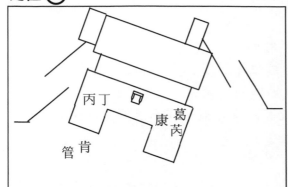

康華爾、芮根、葛羅斯特、侍衛丙、丁6上
康華爾、在B區平臺左側，
葛羅斯特在芮根後
侍衛丙、丁站B區平臺右側。

走位 ③①

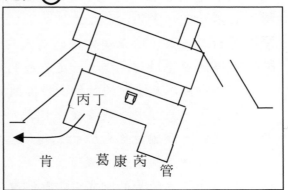

侍衛丙、丁2下取足枷；
康華爾、芮根、葛羅斯特下B區平臺，
管家移向左。

走位 ③②

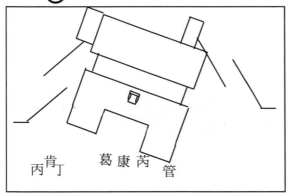

侍衛丙、丁2上，將肯特套入足枷。

肯：拔出劍來，你這惡棍！【逼近】拔出劍來，你這混蛋。拔出劍來，惡棍，來來來！

管：【害怕而退縮，高喊】喂！救命哪！要殺人啦！救命哪！

肯：你這奴才；混蛋，別跑！【追打奧斯華】

管：救命啊！要殺人啦！要殺人啦！

【康華爾、芮根、葛羅斯特、愛德蒙及侍丙、丁上】

走位㉚ 葛：吵吵鬧鬧的，什麼事呀？

康：大家不要鬧；誰再動手，就叫他死。怎麼一回事？

芮：一個是我姊姊的使者，一個是國王的使者。

康：你們為什麼爭吵？說。

管：殿下，我給他纏得氣都喘不過來啦。

肯：不中用的廢物！殿下，要是您允許我的話，我要把這不成東西的流氓踏成一堆替人家塗刷茅廁的泥漿。你這搖尾乞憐的狗！

康：住口！畜生，你規矩也不懂嗎？

肯：是，殿下；可是我實在氣憤不過。

康：【向奧斯華】你在什麼地方冒犯了他？

管：我從來沒有冒犯過他。最近王上因為對我有了點誤會，他便助主為虐，閃在我的背後把我踢倒，侮辱謾罵，無所不至；他的王上看見他這樣，把他稱讚了兩句，他便得意忘形，以為我不是他的對手，所以一看見我，又拔劍跟我鬧起來了。

康：拿足枷來！你這口出狂言、倔強的老頭，我們要教訓你一下。

肯：【堅定的】殿下，我已經太老，不能受您的教訓了；您不能用足枷枷我，我是王上的人，奉他的命令前來。您要是把他的使者枷起來，那未免對我的主上太失敬、太放肆無禮了。

走位㉛ 康：拿足枷來！【侍丙、丁下取足枷】憑著我的生命和榮譽起誓，你必須鎖在足枷裏直到中午為止。

芮：到中午為止？到晚上！殿下；把他整整枷上一夜再說。

肯：啊，夫人，就算我是您父親的狗，您也不該這樣對待我。

芮：正因為你是他的人，所以我要這樣對待你。

康：來，拿足枷來。【侍丙、丁取出足枷】

走位㉜ 葛：【焦急的】殿下，請您不要這樣。他的過失誠然很大，王上知道了一定會責罰他的；您所決定的這一種羞辱的刑罰，只能懲戒那些下賤的囚徒；他是王上差來的人，要是您給他這樣的處分，王上一定會因為您輕蔑了他的使者而心中不快。

康：那我可以負責。

芮：我的姊姊要是知道她的使者因為奉行她的命令而被人這樣侮辱毆打，她的心裏也要不高興。把他的腿放進去。【僕將肯特套入足枷】來，殿下，我們走吧！

【除葛羅斯特、肯特外均下】

李爾王

151

走位 ③

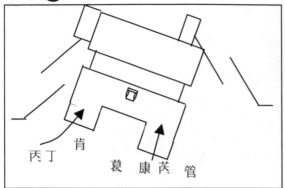

康華爾、芮根、葛羅斯特及侍衛丙、丁
分別由階梯從 6 下。

走位 ③④

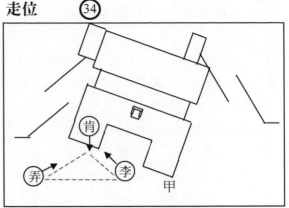

李爾、弄人、肯特、侍衛甲 4 上；
肯特坐台階。

構圖(34)

1.**場景主題**　李爾見肯特被綁於足枷中，怒火中燒。

2.**畫面組合**

　　a.肯特坐於 AB 區間的階梯(DR)，full front。

　　b.李爾在 DC 　，3/4 close to right，面向肯特。

　　c.弄人在肯特右前方，面向肯特；三人成三角形，肯特為焦點。

　　d.李爾的侍衛站於 DL，以穩定畫面。

3.**人物表現**

　　a.李爾怒容滿面，以手指肯特之足枷。

　　b.肯特行動不便坐於階梯上，表情凝重。

　　c.弄人雙手抱胸，臉上笑容似有若無。

　　d.侍衛在旁觀看，略顯憂心。

4.**佈景搭配**　同上；李爾身著披風。

5.**場景氣氛**　憤怒、緊繃。

走位 ③⑤

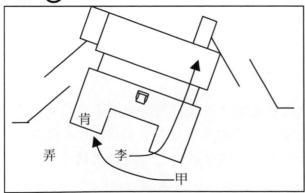

李爾 6 下，侍衛甲移向肯特。

走位 ㉝ 葛：【為難的】朋友，我很為你抱憾；這是公爵的意思，他的脾氣非常固執，不
肯接受人家的勸阻。我再試試為你向他求情。

肯：請您不必多此一舉，大人。我走了許多路，還沒有睡過覺；一部分的時間將
在瞌睡中過去，醒著的時候我可以吹吹口哨。好人上足枷，因此就走好運也
說不定呢。再會！【閉目養神】

葛：這是公爵的不是；王上一定會見怪的。【下】

走位 ㉞ 【肯特被繫於足枷中。李爾、弄人及侍衛甲、乙上，肯特看見眾人掙扎起身】

構圖(34) 李：真奇怪，他們不在家裏，又不打發我的使者回去。

侍：我聽說他們在前一個晚上還在自己的城堡裏。

肯：祝福您，尊貴的主人！

李：你怎麼會在這裏？你把這樣的羞辱作為消遣嗎？

肯：不，王上。

弄：哈哈！他吊著一副多麼難受的襪帶！

李：是誰把你鎖在這兒？

肯：您的女婿和女兒。

李：【口氣堅定但寒些許懷疑】不。

肯：是的。

李：【轉高聲】我說不。

肯：我說是的。

李：【氣憤】不，不，他們不會幹這樣的事。

肯：他們的確幹了。

李：他們不敢做這樣的事；他們不能，也不會做這樣的事；趕快告訴我，你究竟
犯了什麼罪，他們才會用這種刑罰來對待一個國王的使者。

肯：王上，我帶了您的信到了他們家裏，當我把信交上去的時候，又有一個使
者汗流滿面，氣喘吁吁，急急忙忙地奔了進來，他是貢娜藜差來的；他們看
見她也有信來，就不理睬我而先讀她的信；讀罷了信，他們立刻召集僕從，
上馬出發，叫我跟到這兒來，等候他們的答覆。一到這兒，我又碰見了那個
使者，他也就是最近對您非常無禮的那個傢伙，我知道他們對我這樣冷淡，
都是因為他來了的緣故，一時基於氣憤，不加考慮地向他動起武來；他看見
我這樣，就高聲發出懦怯的叫喊，驚動了全宅子的人。您的女婿、女兒認為
我犯了這樣的罪，應該把我羞辱一下，所以就把我枷起來了。

弄：【嘲諷】喔－喔－雖然這令人氣憤，不過你的女兒們還要孝敬你數不清的煩惱
哩。

李：啊！我女兒呢？

肯：在裏面，王上。

走位 ㉟ 李：【向侍衛】不要跟我；在這兒等著。【下】

侍：除了你剛才所說的以外，你沒有犯其他的過失嗎？

肯：沒有。【環顧四周】王上怎麼不多帶幾個人來？

走位 ㊱

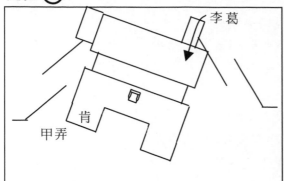

李爾、葛羅斯特 6 上；
李爾說話時，下至 B 區平臺。

走位 ㊲

李爾坐王座，葛羅斯特在旁；
侍衛甲、弄人在 DR，後　葛羅斯特再從 6 下

構圖(37)

1.**場景主題**　李爾嘗試解釋芮根與康華爾不見他的原因。

2.**畫面組合**

　a.李爾與葛羅斯特在 B 區平臺；李爾在王座旁 full front，葛在其左後側。

　b.肯特仍坐階梯，弄人與侍衛在其右前方，三人均 3/4 open to right，視線向李爾。

　c.李爾以層次及視線得到強調，為畫面焦點。

3.**人物表現**

　a.李爾強抑怒氣，手扶王座。

　b.葛羅斯特表情焦急，憂心忡忡。

　c.肯特、弄人及侍衛面色凝重。

4.**佈景搭配**　同上。

5.**場景氣氛**　壓抑；隨李爾的情緒漸為激動。

走位 ㊳

芮根、康華爾、葛羅斯特 6 上，至 B 區平臺
葛羅斯特從右側台階下，釋放肯特
再回 B 區平臺；
後　芮根坐王座。

弄：你會發出這麼一個問題，活該給人用足枷枷起來。

肯：為什麼？

弄：你應該拜螞蟻做老師，讓它教訓你冬天是不能工作的。誰都長著眼睛，除非瞎子，每個人都看得清自己該朝哪一邊走；就算眼睛瞎了，二十個鼻子也沒有一個鼻子嗅不出來他身上發霉的味道。

【李爾偕葛羅斯特重上】

走位 ㊱ 李：【憤怒】拒絕跟我說話！ 他們有病？！他們疲倦了？！他們昨天晚上走路辛苦？！都是些鬼話，明明是要背叛我的意思。給我再去向他們要一個好一點的答覆來。

葛：王上，您知道公爵的火性，他決定了怎樣就是怎樣，再也沒有更改的。

李：火性！什麼火性？葛羅斯特，我要跟康華爾公爵和他的妻子說話。

葛：呃，王上，我已經對他們說過了。

李：對他們說過了！你懂得我的意思嗎？

葛：是，王上。

走位 ㊲
構圖(37) 李：國王要跟康華爾說話；親愛的父親要跟他的女兒說話，叫她出來見我！你有沒有這樣告訴他們？我這口氣，我這一腔血！哼，火性！火性子的公爵！對那性如烈火的公爵說──【稍停，轉念，抑制怒氣】不，且慢，也許他真的不大舒服；一個人為了疾病往往疏忽了他原來健康時的責任，是應當加以原諒的；我們身體上有了病痛，精神上總是連帶覺得煩躁鬱悶，那時候就不由我們自己作主了。我且忍耐一下，不要太鹵莽了，對一個有病的人作過分求全的責備。【視肯特，怒火再起】該死！為什麼把他枷在這兒？這一種舉動使我相信公爵和她對我的迴避，完全是預定的計謀。把我的僕人放出來還我。去，對公爵和他的妻子說，我現在立刻就要跟他們說話；叫他們敢快出來見我，否則我要在他們的寢室門前擂起鼓來，攪得他們不能安睡。

葛：是，王上。【下】

李：啊！我的心！我怒氣直沖的心！把怒氣退下去吧！

弄：你向它吆喝吧，老伯伯，就像廚娘把活鰻魚放進麵糊裏的時候那樣；她拿起手裡的棍子，在它們的頭上敲了幾下，喊道："下去，壞東西，下去！"

【 康華爾、芮根、葛羅斯特上】

走位 ㊳ 李：【強作鎮定】你們兩位早安！

構圖(38) 康：祝福王上！【葛釋肯特】

芮：我很高興看見王上。

李：我想妳一定高興看見我的。親愛的芮根，你的姊姊太不孝啦。啊，芮根！她無情的凶惡像餓鷹的利喙一樣猛啄我的心。我簡直不能告訴妳；你不會相信她狠心到什麼地步──啊，芮根！

芮：父親，請您不要惱怒。我想她不會對您有失敬禮，恐怕還是您不能諒解她的苦心吧。

李：啊，這是什麼意思？

構圖(38)

1.**場景主題** 李爾向芮根訴說貢娜藜對他的不孝待遇，芮根冷然對應。

2.**畫面組合**

　　a.李爾、芮根、康華爾與葛羅斯特在 B 區平臺，弄人在 AB 區間階梯，肯特與侍衛在 A 區(DR)；畫面共有三個層次。

　　b.芮根坐王座 full front，李爾站其右側 profile 面向芮根；芮根因 level 的對比與 repetition 得到強調，形成焦點。

　　c.康華爾在平臺左側，葛羅斯特在李爾右後側；二人均 3/4 open 。

　　d.弄人 3/4 close to right，肯特與侍衛 3/4open to left 。

3.**人物表現**

　　a.芮根冷然端坐於王座，對於李爾的控訴不為所動。

　　b.李爾時而憤怒時而悲嘆；面對於芮根的冷峻，顯得有些倉皇。

　　c.康華爾雖面無表情但呈冷眼旁觀之姿，葛羅斯特在旁不知所措。

　　d.肯特肢體緊繃、手按腰間長劍；侍衛身軀前傾，靜待其變；弄人視線不在芮根，面容稍露不屑。

4.**佈景搭配**

　　a.李爾披風仍在，康華爾與芮根則否。

　　b.康華爾腰間仍佩劍。

5.**場景氣氛** 滯悶，暗潮洶湧。

走位 ㊴　　　　　　　　　　**走位** ㊵

 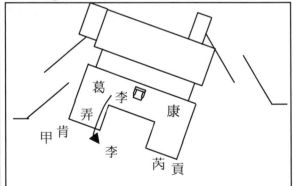

貢娜藜 4 上，芮根下平臺迎接。　　　李爾下平臺至 A 區。

芮：我想我的姊姊絕不會有什麼地方不盡孝道；要是，父親，她約束了您那班隨從的放蕩的行為，那當然有充分的理由和正大的目的，絕對不能怪她。

李：我的咒詛降在她的頭上！

芮：啊，父親！您年紀老了，已經快到了生命的盡頭；應該讓一個比您自己更明白您地位的人管教管教您；所以我勸您還是回到姊姊的地方去，對她賠一個不是。

李：請求她的饒恕嗎？你看這樣像不像個樣子【跪下，扮演】：「好女兒，我承認我年紀老，不中用啦，讓我跪在地上，請求您賞給我幾件衣服穿，賞給我一張床睡，賞給我一些東西吃吧。」

芮：父親，別這樣子；這算個什麼，簡直是胡鬧！回到姊姊那兒去吧。

李：【猛起】再也不回去了，芮根。她裁撤了我一半的侍從；不給我好臉色看；用她的毒蛇一樣的舌頭打擊我的心。但願上天蓄積的憤怒一起降在她的無情無義的頭上！但願惡風吹打她的腹中的胎兒，讓它生下地來就是個瘸子！

芮：天啊！您要是對我發起怒來，也會這樣咒我的。

李：不，芮根，你永遠不會受我的咒詛；你的溫柔的天性決不會使妳幹出冷酷殘忍的行為來。她的眼睛裏有一股凶光，而妳的眼睛卻是溫存和藹的。妳決不會吝惜我的享受，裁撤我的侍從，用不遜之言向我頂嘴，削減我的費用，甚至把我關在門外不讓我進來；妳是懂得天倫的義務、兒女的責任、孝敬的禮貌和受恩的感激的；妳總還沒有忘記我曾經賜給妳一半的國土。

芮：父親，不要把話說遠了。

走位 ㊴ 【貢娜黎上，芮根迎上】

芮：姊姊來了。

李：【向貢】妳看見我這一把鬍鬚，不覺得慚愧嗎？芮根，你還願意跟她握手嗎？

貢：為什麼她不能跟我握手呢！我幹了什麼錯事？難道憑著一張糊塗昏悖的嘴，就可以成立我的罪行嗎？

李：啊，我的胸膛！你要氣死我嗎？

芮：父親，您該明白您是一個衰弱的老人，一切只好將就點兒。要是您現在仍舊回去跟姊姊住在一起，裁撤了您的一半的侍從，那麼等住滿了一個月，再到我這兒來吧。我現在不在自己家裡，要供養您也有許多不便。

走位 ㊵ 李：回到她那兒去？裁撤五十名侍從！不，我寧願什麼屋子也不要住，過著餐風露宿的生活，和無情的大自然抗爭，忍受一切饑寒的痛苦！回去跟她住在一起？哼，我寧願到那娶了我沒有嫁妝的小女兒的法蘭西國王座前匍匐膝行，像一個臣僕一樣向他討一份微薄的恩俸，苟延殘喘下去。回去跟她住在一起？！哼！

貢：隨你的便。

李：我也不願再來打擾你了，我的孩子。妳是我的肉、我的血、我的女兒；或者還不如說是我身體上的一個惡瘤，我不能不承認妳是我的；妳是我腐敗的血液裏的一個瘰子、一個瘀塊、一個腫毒的疔瘡。可是我不願責罵妳；讓羞辱

157

走位 ㊶

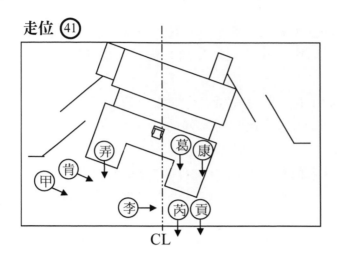

CL

構圖(41)

1.**場景主題**　李爾怒斥兩個不孝的女兒。

2.**畫面組合**

　　a.李爾在舞臺中心線右側，靠 down stage， profile to left 向芮根與貢娜藜；芮與
　　　貢並肩在中心線左側，靠 center stage， full front；肯特與侍衛在 DR 面向李爾；
　　　此為畫面第一層。

　　b.弄人坐 AB 區階梯，full front；畫面第二層。

　　c.康華爾與葛羅斯特在 B 區平臺左側，full front，視線向芮與貢；畫面第三層。

　　d.counter focus， 焦點為芮與貢。

3.**人物表現**

　　a.李爾身軀佝僂，伸手指芮與貢，肢體因憤怒而抖動。

　　b.芮根與貢娜藜二人面容僵硬，視線向前，無視父親的怒氣。

　　c.肯特趨身向前，做狀欲扶李爾；弄人與侍衛表情嚴肅，視線向李爾，眼神流露
　　　憐憫。

　　d.康華爾面無表情，冷然以對；葛羅斯特焦急不安。

4.**佈景搭配**　同上。

5.**場景氣氛**　衝突暴發的激烈感，緊繃的釋放。

走位 ㊷

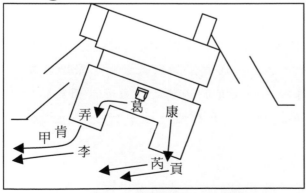

李爾、肯特、弄人、葛羅斯特、侍衛甲 1 下；
康華爾下平臺至 A 區；
貢娜藜、芮根右移。

自己降臨妳的身上吧。我可以忍耐；我可以帶著我的一百個騎士，跟芮根住在一起。

芮：那絕對不行；現在還輪不到我，我也沒有預備好招待您的禮數。父親，聽姊姊的話吧；人家冷眼看著您這種憤怒的神氣，心裏都要說您因為老了，所以——姊姊是知道她自己該怎麼做的。

李：這是妳的好意勸告嗎？

芮：是的，父親，這是我真誠的意見。

貢：父親，您為什麼不讓我們的僕人侍候您呢？

芮：對了，父親，那不是很好嗎？要是他們怠慢了您，我們也可以訓斥他們。您下回到我這兒來的時候，請您只帶二十五個人來，超過這個數目，我是恕不招待的。

李：我把一切都給了你們——

芮：幸好您及時給了我們。

李：我只能帶二十五個人，到妳這兒來嗎？芮根，妳是不是這樣說？

芮：父親，我可以再說一遍，我只允許您帶這麼幾個人來。

李：【稍停，頹喪的向貢】我願意跟妳去；妳的五十個人還比她的二十五個人多上一倍，妳的孝心也比她大一倍。

貢：父親，我們家裏難道沒有兩倍這麼多的僕人可以侍候您？依我說，不但用不著二十五個人，就是十個五個也是多餘的。

芮：依我看來，一個也不需要。

走位 ㊶
構圖(41)

李：【突然衝口而出】啊！不要跟我說什麼需要不需要，最卑賤的乞丐，也有他不值錢的身外之物；人生除了天然的需要以外，要是沒有其他的享受，那和畜類的生活有什麼分別。你是一位夫人，你穿著這樣華麗的衣服，如果你的目的只是為了保持溫暖，那就根本不合你的需要，因為這種盛裝艷飾並不能使你溫暖。【見貢、芮二人未有回應】可是，講到真的需要，那麼天啊，給我忍耐吧，我需要忍耐！神啊，你們看見我在這兒，一個可憐的老頭子，被憂傷和老邁折磨得好苦！假如是你們鼓動這兩個女兒的心，使她們忤逆她們的父親，那麼請你們不要盡是愚弄我，叫我默然忍受吧！你們這兩個不孝的妖婦，我要向你們復仇。你們以為我將要哭泣，不，我不願哭泣，我雖然有充分的理由，可是我寧願讓這顆心碎成萬片，也不願流下一滴淚來。

走位 ㊷【李爾、葛羅斯特、肯特及弄人同下】

【遠處暴風雨聲】

康：我們進去吧，暴風雨要來了。

芮：【找理由增強自信】這座房屋太小了，這老頭兒帶著他那班人來是容納不下的。

貢：【附和】是他自己不好，放著安逸的日子不過，一定要吃些苦，才知道自己的蠢。

芮：單是他一個人，我倒也很願意收留他，可是他的那班跟隨的人，我可一個也不能容納。

走位 ㊸

芮　貢　康

葛

葛羅斯特從 1 重上。

貢：我也是這個意思。葛羅斯特伯爵呢？

康：跟老頭子出去了。他回來了。

【葛羅斯特重上】

走位㊸ 葛：王上正在盛怒之中。

康：他要到哪兒去？

葛：他叫人備馬；可是不讓我知道他要到什麼地方去。

康：還是不要管他，隨他自己的意思吧。

貢：伯爵，您千萬不要留他。

葛：唉！天色暗起來了，田野裏正刮著狂風，附近許多哩之內，簡直連一株小小的樹木都沒有。

芮：啊！伯爵，對於剛愎自用的人，只好讓他們自己招致的災禍教訓他們。關上您的門；他有一班亡命之徒跟隨在身邊，他自己又是這樣容易受人愚弄，誰也不知道他們會煽動他幹出些什麼事來。我們還是小心點兒好。

康：芮根說得一點不錯，關上您的門，伯爵。暴風雨來了，這是一個狂暴的晚上，我們進去吧。

【燈暗，幕落】

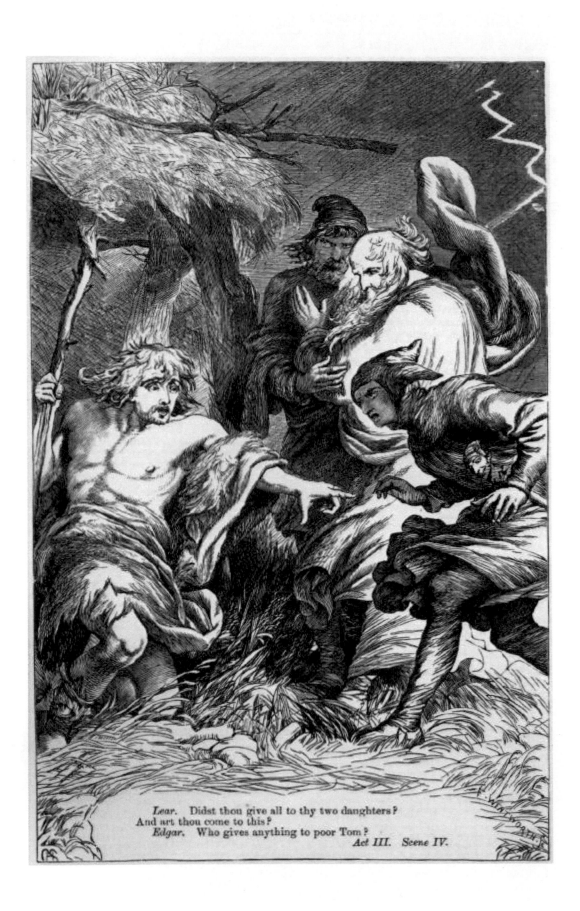

Lear. Didst thou give all to thy two daughters?
And art thou come to this?
 Edgar. Who gives anything to poor Tom?
 Act III. Scene IV.

第三幕

三幕一場　　場景摘要

◎高潮後能量的釋放，在暴風驟雨中呈現李爾的心緒。節奏稍緩，主要在細膩地傳遞劇中人熱烈的情感。

◎風雨雷電聲持續，開場前舞臺出現閃電。

◎開場時王座與族徽已撤走，左右景片為荒野，燈光晦暗，寒冷的藍光籠罩舞臺。

走位 ㊹

艾德加從右架穿出 7 下

走位　㊺

李爾、肯特、弄人、侍衛甲 4 上

構圖(45)

1.**場景主題**　李爾向天控訴女兒的不孝。

2.**畫面組合**

　a.李爾在 DC，full front。

　b.弄人與肯特在李爾的右後側，3/4 open to left 向李爾；侍衛在 DL 與弄人、肯特同一 plane。

　c.四人呈三角形，李爾為靠近觀眾之頂點，並以 body position 得到強調。

3.**人物表現**

　a.李爾狂怒，以手指天，肢體動作大。

　b.肯特雙手伸出等待扶持李爾，面容憂愁悲傷。

　c.弄人與侍衛眉頭緊蹙，以擔心的眼光看著李爾。

4.**佈景搭配**

　a.閃電持續，狂風吹動演員們的衣服。

　b.光區只在 down stage，其他則陰暗。

　c.李爾頭髮稍亂。

5.**場景氣氛**　狂暴、驚恐不安。

走位 ㊻

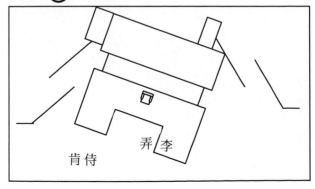

李爾坐在階梯，
弄人在其右側，
肯特與侍衛甲在 DR。

第三幕

第一場 荒野

【暴風雨，雷電，艾德加上】

走位㊹ 艾：聽說他們已經發出告示捉我；幸虧我躲在一株空心的樹幹裡，沒有給他們找到。我總得設法逃過人家的耳目，保全自己的生命；我要用污泥塗在臉上，把滿頭的頭髮打了許多亂結，赤身裸體，抵抗著風雨的侵凌。這地方本來有許多瘋乞丐，我現在學著他們的樣子倒有幾分像；唉，我現在不再是艾德加了。【下】

【李爾、肯特、弄人及侍衛甲上】

走位㊺ 李：吹吧，風啊！脹破了你的臉頰，猛烈地吹吧！你，瀑布一樣的傾盆大雨，盡

構圖(45) 管倒瀉下來，浸沒了我們的尖塔，淹沉了屋頂上的風標吧！你，思想一樣迅速的電火，劈碎橡樹的巨雷，燒焦了我白髮的頭顱吧！

弄：啊，老伯伯，在一間乾燥的屋子裡說幾句好話，不比在這沒有遮蔽的曠野裡淋雨好得多嗎？老伯伯，回到那個房子裡去，向你的女兒們請求祝福吧；這樣的夜無論對於聰明人或是傻瓜，都是不發一點慈悲的。

李：盡管轟著吧！盡管吐你的火舌，盡管噴你的雨水吧！雨、風、雷、電，都不是我的女兒，我不責怪你們的無情，我不曾給你們國土，不曾稱你們為我的孩子，你們沒有順從我的義務，所以，隨你們的高興，降下你們可怕的威力來吧；可是，我仍然要罵你們是卑劣的幫凶，因為你們濫用上天的威力，幫同兩個萬惡的女兒來跟我這個白髮的老翁作對。啊！啊！這太卑劣了！

弄：誰頭上頂著個好頭腦，就不愁沒有屋頂來遮他的頭。

走位㊻ 肯：【將侍甲帶到一旁】你要是能夠信任我的話，請你現在就到法藍西一趟，你可以把被逼瘋了的王上所受種種無理的屈辱向法王及考蒂麗雅作一個確實的報告，他們一定會感激你的好意。

侍：為了王上，我馬上就去。

肯：你可以打開這一個錢囊，把裡面的東西拿去。你一定要見到考蒂麗雅，只要把這戒指給她看了，她就可以相信你所說的一切。【侍甲下】

肯：唉！王上。自從有生以來，我從沒有看見過這樣的閃電，聽見過這樣可怕的雷聲，這樣驚人的風雨的咆哮；人類的精神是禁受不起這樣的折磨和恐怖的。

李：偉大的神靈在我們頭頂掀起這場可怕的騷動。讓他們現在找到他們的敵人吧。戰慄吧，逍遙法外的罪人！躲起來吧，殺人的凶手、偽誓欺人的騙子、道貌岸然的逆倫禽獸！撕下你們包藏禍心的偽裝，顯露你們罪惡的原形，向這些可怕的天吏哀號乞命吧！我是個並沒有犯多大的罪、卻受了很大的冤屈的人。

肯：唉！您頭上沒有一點遮蓋的東西！王上，這兒附近有一間茅屋，可以替您擋擋風雨，我們先到那兒去吧！

走位 ㊼

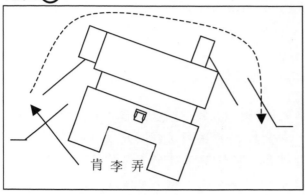

肯李弄

肯特扶李爾，弄人在後；
三人從右架穿下，繞行於舞臺，
身影隱約可見，至下一場從左架穿出。

三幕二場　　場景摘要
◎短景；葛羅斯特的危機漸近，節奏快而明確。

走位 ㊽

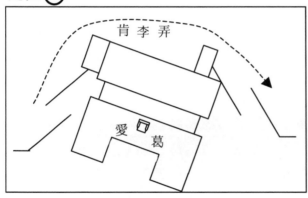

肯　李　弄

愛　葛

李爾、肯特、弄人繞行舞臺的同時，
葛羅斯特與愛德蒙在 B 區平臺對話。

三幕三場　　場景摘要
◎李爾在森林中喪失理性並與裝瘋的艾德加相遇，節奏緩慢，主要在呈現人物情感。
◎開場後李爾裝扮凌亂，手持枴杖。
◎風雨聲持續，燈光昏藍。

走位 ㊾

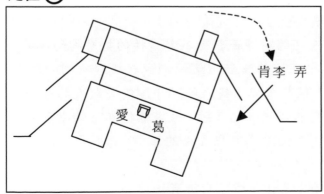

肯李弄

愛　葛

李爾、肯特、弄人從左架穿出

李：我的頭腦開始昏亂起來了。來，我的孩子。你怎麼啦，我的孩子？你冷嗎？我自己也冷呢。我的朋友，這間茅屋在什麼地方？一個人到了困窮無告的時候，微賤的東西竟也會變成無價之寶。來，帶我到你那間茅屋裡去。可憐的傻小子，我心裡還留著一塊地方為你悲傷哩。【下】

走位 ㊼【燈暗，換場】

第二場　葛羅斯特的城堡

走位 ㊽【燈亮，葛羅斯特及愛德蒙在台上】

葛：唉，唉！愛德蒙，我不贊成這種不近人情的行為。當我請求他們允許我給他一點援助的時候，他們竟會剝奪我使用自己房屋的權利，不許我提起他的名字，不許我替他說一句懇求的話，也不許我給他任何的救濟。

愛：太野蠻、太不近人情了！

葛：算了，你不要多說什麼。兩個公爵現在已經為了國土鬧了些意見，而且還有一件比這更嚴重的事情。今天晚上我接到一封信，裡面的話說出來也是很危險的；我已經把這信鎖在壁櫥裡了。王上受到這樣的凌虐，總有人會來替他報復的；已經有一支軍隊在路上了；我們必須站在王上的一邊。我就要找他去，暗地裡救濟救濟他；你去陪公爵談談，免得被他覺察了我的行動。要是他問起我，你就回他說我身子不好，已經睡了。大不了是一個死，王上是我的老主人，我不能坐視不救。愛德蒙，你必須小心點兒。【下】

愛：你違背了命令去獻這種殷勤，我立刻就要去告訴公爵知道；還有那封信我也要告訴他。這是我獻功邀賞的好機會，我的父親將要因此而喪失他所有的一切，也許他的全部家產都要落到我的手裡；老的一代沒落了，年輕的一代才會興起。【下】

【燈暗，換場】

走位 ㊾ 第三場　荒野

【燈亮後，李爾、肯特及弄人上】

肯：就是這地方，陛下，進去吧。在這樣毫無掩庇的黑夜裡，像這樣的狂風暴雨，誰也受不了的。

李：不要纏著我。

肯：王上，進去吧。

李：你要碎裂我的心嗎？

肯：我寧願碎裂我自己的心。王上，進去吧。

李：你以為讓這樣的狂風暴雨侵襲我們的肌膚，是一件了不得的苦事；我心靈中的暴風雨已經取去我一切其他的感覺，只剩下心頭的熱血在那兒搏動。兒女的忘恩！這不就像這一隻手把食物送進這一張嘴裡，這一張嘴卻把這一隻手

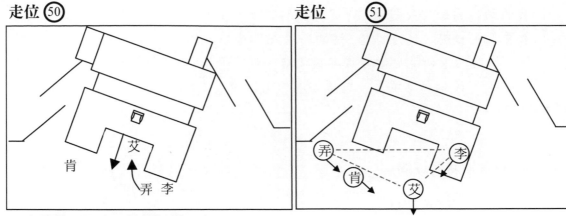

弄人要從 7 下時，艾德加從 7 上；
弄人躲至肯特身後。

構圖(51)

1.**場景主題**　李爾在森林中與喬裝瘋傻的艾德加相遇。

2.**畫面組合**

　a.李爾坐 AB 區間左側階梯，肯特在 DR，弄人躲在肯特身後；三人視線向艾德加。

　b.艾德加在 DC ，full front，為畫面焦點。

3.**人物表現**

　a.艾德加佯裝瘋傻，肢體動作大而詭異，眼神空洞。

　b.李爾頹坐階梯，呆望著艾德加。

　c.肯特小心戒慎狀，弄人屈身躲藏肯特背後，露出上半身，面容稍有疑慮。

4.**佈景搭配**

　a.李爾頭髮凌亂，手持柺杖。

　b.艾德加衣著破舊、汙穢。

5.**場景氣氛**　驚訝、慌亂。

168

咬了下來嗎？可是我要重重懲罰她們。不，我不願再哭泣了。在這樣的夜裡，把我關在門外！儘管來吧，什麼大雨我都可以忍受。在這樣的一個夜裡！啊，芮根，貢娜藜！你們年老仁慈的父親一片誠心，把一切都給了你們——啊！那樣想下去是要發瘋的，我不要想起那些，別再提起那些話了。

肯：王上，進去吧。

李：請你自己進去，找一個躲身的地方吧。【向弄人】進去，孩子，你先走。你們這些無家可歸的人——你進去吧。我要祈禱，然後我要睡一會兒。

走位 ㊿【弄人進屋，艾德加在內發出聲音】

弄：【衝出】救命！救命！老伯伯，不要進去；裡面有一個鬼。

特：誰在裡邊？出來。

【艾喬裝瘋人上】

艾：走開！惡魔跟在我的背後！"風兒吹過山楂林。哼！到你冷冰冰的床上暖一暖你的身體吧。

李：你把你所有的一切都給了你的兩個女兒，所以才到今天這地步嗎？

艾：誰把什麼東西給可憐的湯姆？惡魔帶著他穿過大火，穿過烈焰，穿過水道和漩渦，穿過沼地和泥濘；把刀子放在他的枕頭底下，把繩子放在他的凳子底下，把毒藥放在他的粥裡；把他自己的影子當作了一個叛徒，緊緊追逐不捨。湯姆冷著呢。做做好事，救救那給惡魔害得好苦的可憐的湯姆吧！他現在就在那兒，在那兒，又到那兒去了，在那兒。

李：什麼！他的女兒害得他變成這個樣子嗎？

肯：王上，他沒有女兒。

李：該死的奸賊！他沒有不孝的女兒，怎麼會流落到這等不堪的地步？

艾：小雄雞坐在高墩上，哈囉，哈囉，囉，囉！

弄：這一個寒冷的夜晚將要使我們大家變成傻瓜和瘋子。

走位 �51【葛羅斯特持火炬上，艾德加遮避】

構圖(51) 李：他是誰？

肯：那兒什麼人？你找誰？

葛：王上，跟我回去吧。我的良心不允許我全然服從您的女兒無情的命令，雖然他們叫我關上了門，把您丟下在這狂暴的黑夜之中，可是我還是大膽出來找您，把您帶到有火爐、有食物的地方去。

李：讓我先跟這位哲學家談談。天上打雷是什麼緣故？

肯：王上，接受他的好意；跟他回去吧。

李：我還要跟這位學者說一句話。您研究的是哪一門學問？

肯：大人，請您再催催他吧；他的神經有點兒錯亂起來了。

葛：你能怪他嗎？他的女兒要他死哩。唉！那善良的肯特【肯特稍顯不安】，他早就說過會有這麼一天的，可憐的被放逐的人！你說王上要瘋了，告訴你吧，朋友，我自己也差不多瘋了。我有一個兒子，現在我已經跟他斷絕關係了【艾德加傾聽】，他要謀害我的生命，這還是最近的事，我愛他，朋友，沒有一個

169

李爾王

再現李爾 一次演出的導演功課

走位 ㉒

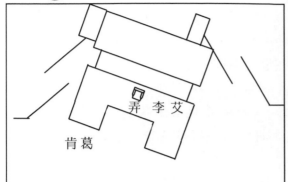

葛羅斯特從 4 上；
李爾、艾德加在 B 區平臺左側；
弄人坐於 B 區平臺地；
葛羅斯特與肯特在 DR。

走位 ㉓

李爾、弄人、葛羅斯特、肯特從 4 下；
艾德加從右側台階下

⬇

艾德加在 DC

三幕四場　　場景摘要

◎本場為次情節的高潮，事件又分：
　(1)愛德蒙向康華爾進讒言陷害父親；
　(2)康華爾決定與法開戰；
　(3)葛羅絲特遭挖雙目；
　(4)康華爾被家僕刺傷。
　　在節奏上由緩(1)到快(2)，而急(3)，再緩(4)。
◎開場時為葛羅斯特城堡，族徽與景片投影。
◎燈光明亮，與前景荒野有相當差異。

走位 ㉔

芮根、康華爾、愛德蒙、貢娜藜在 A 區，
侍衛丙、丁站在階梯。

走位 ㉕ 管家 1 上

父親比我更愛他的兒子。不瞞你說,我的頭腦都氣昏了。【暴風雨聲】這是一個什麼晚上!王上,求求您——

李:啊!請您原諒,先生。高貴的哲學家,請了。

走位�52葛:【向肯】好朋友,請你帶他走吧。我非常擔心他生命的安全。我的馬車套好在外邊,你快帶他走,駕著它到多佛,那邊有人會歡迎你,並且會保障你的安全。跟我來,讓我設法把你們趕快送到一處可以安身的地方。走吧,王上。

【李、葛、肯、弄下】

走位�53艾:做君王的有如此下場,使我忘卻了自己的憂傷。國王有的是不孝的逆女,我自己遭逢無情的嚴父,他與我兩個人一般遭遇!去吧,艾德加,忍住你的怨氣,你現在蒙著無辜的污名,總有一日回復你清白之身。不管今夜裡還會發生些什麼事情,但願王上能安然出險!我還是躲起來吧。【下】

【燈暗,換場】

走位�54 第四場 葛羅斯特的城堡

【康華爾、芮根、貢娜藜、愛德蒙及侍衛丙、丁、戊上】

康:在我離開他的屋子以前,一定要懲治他。

愛:殿下,我為了盡忠的緣故,不顧父子之情,一想到人家不知將要怎樣批評我,心裡有點不安。

康:我現在才知道你的哥哥想要謀害他的生命,並不完全出於惡毒的本性;多半是他自己咎有應得,才會引起他的殺心的。

愛:我的命運多麼顛倒,雖然做了正義的事情,卻必須抱恨終身!這就是他說起的那封信,它可以證實他私通法國的罪狀。天啊!為什麼他要幹這種叛逆的行為,為什麼偏偏又在我手裡發覺了呢?

康:【拿信】哼!可惡的叛賊。

愛:這信上所說的事情倘然屬實,那您就要有一番重大的行動了。

康:不管它是真是假,你去找找你父親在什麼地方,讓我們可以把他逮捕起來。我完全信任你【還信給愛】;在我的恩寵之中,你已經成為葛羅斯特伯爵了。

愛:雖然忠心和孝道在我的靈魂裡發生劇烈的爭戰,可是大義所在,只好把私恩拋棄不顧。

康:夫人,請您趕快到尊夫的地方去,把這封信交給他;法國軍隊已經登陸了。來人,替我去搜尋那反賊葛羅斯特的蹤跡。【侍丙、丁下】

芮:把他捉到了立刻吊死。

貢:把他的眼珠挖出來。

康:我自有處置他的辦法。愛德蒙,我們不應該讓你看見你謀叛的父親受到怎樣的刑罰,所以請你現在護送我們的姊姊回去,替我向奧本尼公爵致意,叫他趕快準備;我們這兒也要採取同樣的行動。

【奧斯華上】

走位 ⑤56

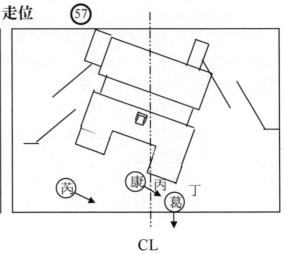

走位 ⑤57

CL

貢娜黎、愛德蒙、管家 1 下；
葛羅斯特、侍衛丙、丁 4 上。

構圖(57)

1.**場景主題** 康華爾與芮根拷問葛羅斯特，葛凜然斥責。

2.**畫面組合**

　a.康華爾在中心線右側靠近 CC，芮根在 DR；二人身體方向向葛羅斯特。

　b.葛在 DL ，full front，兩側各有一名侍衛押住他；葛為焦點。

3.**人物表現**

　a.康華爾以劍指葛，面露殘忍的微笑；芮根氣勢高揚，表情兇狠。

　b.葛羅斯特雙手遭捆綁但無所畏懼，正義凜然，瞪目側望康華爾與芮根。

4.**佈景搭配**

　a.葛羅斯特以粗麻繩捆綁。

　b.康華爾與侍衛佩劍。

5.**場景氣氛** 興奮、急切、擔憂。

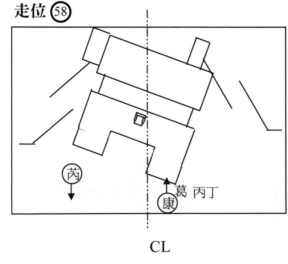

走位 ⑤58

CL

構圖(58)

1.**場景主題** 葛羅斯特遭康華爾刺瞎一眼。

2.**畫面組合**

　a.康華爾與葛羅斯特在 DL。葛遭康壓跪於地，full front；康 full back 身體半遮葛。

　b.芮根在 DR，full front，臉側向康華爾。

　c.兩名侍衛在 DL，Full front，臉側向左側。

3.**人物表現**

　a.康華爾舉短劍刺向葛的眼睛，動作兇狠。

　b.芮根視線向康，臉上露著殘忍的微笑。

　c.兩侍衛因不忍卒睹，臉色凝重，望向左側。

4.**佈景搭配** 同上。

5.**場景氣氛** 驚恐、憤怒、陰沈。

走位�55 康：怎麼啦？那國王呢？

管：葛羅斯特伯爵已經把他載送出去了；有三十五、六個追尋他的騎士在城門口和他會合，還有幾個伯爵手下的人也在一起，一同向多佛進發，據說那邊有他們武裝的友人在等候他們。

康：替你家夫人備馬。

貢：再會，殿下，再會，妹妹。

走位�56 康：再會，愛德蒙。【貢、愛德蒙及奧斯華下】那邊是什麼人？是那反賊嗎？

【侍丙、丁押葛羅斯特上】

芮：沒有良心的狐狸！正是他。

康：把他的手臂牢牢綁起來。

葛：兩位殿下，這是什麼意思？你們是我的客人；不要用這種無禮的手段對待我。

走位�57 康：捆住他。【侍丙、丁綁葛羅斯特】

構圖(57) 芮：綁緊些，綁緊些。啊，可惡的反賊！

葛：你是一個沒有心肝的女人，我卻不是反賊。

康：說，你最近從法國得到什麼書信？

芮：老實說出來，我們已經什麼都知道了。

康：你跟那些最近踏到我們國境來的叛徒們有些什麼來往？

芮：你把那發瘋的老王送到什麼人手裡去了？說。

葛：我只收到過一封信，裡面都不過是些猜測之談，寄信的是一個沒有偏見的人，並不是一個敵人。

康：好狡猾的推託！

芮：一派鬼話！

康：你把國王送到什麼地方去了？

葛：送到多佛。

芮：為什麼送到多佛？我們不是早就警告你——

康：為什麼送到多佛？讓他回答這個問題。

葛：罷了，我現在身陷虎穴，只好拚著這條老命了。

芮：為什麼送到多佛？

葛：【鼓起勇氣，超脫的】因為我不願意看見妳凶惡的指爪挖出他的可憐的老眼；因為我不願意看見妳殘暴的姊姊用她野豬般的利齒咬進他的神聖的肉體。他赤裸的頭頂在地獄一般黑暗的夜裡吹風冒雨；可憐的老翁，把他的熱淚向天空澆灑。總有一天我會見到上天的報應降臨在這種兒女的身上。

走位�58 康：你再也不會見到那樣一天。我要把你這一雙眼睛放在我的腳底下踐踏。

構圖(58) 　　　【將葛羅斯特一眼挖出】

葛：【悽聲哀號】啊！天啊！

芮：還有那一顆眼珠也去掉了吧，免得它嘲笑沒有眼珠的那一邊。

康：要是你看見什麼報應——

侍丙：住手，殿下；請您住手吧！

走位 59

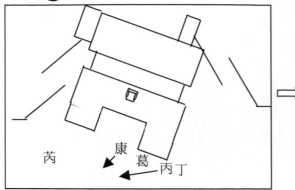

康華爾與侍衛丙在 Down stage 決鬥；
葛羅斯特倒臥階梯。

芮根繞過取侍衛丁的劍刺丙。

走位 60

康華爾再刺葛羅斯特眼睛；
侍衛丁、葛羅斯特4下；
侍衛丙倒臥 A 區地上。

芮根扶康華爾，康華爾腳踩侍衛丙。

芮：怎麼，你這狗東西！

康：混帳奴才，你反了嗎？【拔劍】

走位�59 侍丙：殿下…【拔劍。二人決鬥。康華爾受傷。】

芮：【取侍丁的劍，自後刺侍丙】一個奴才也會撒野到這等地步！

侍丙：大人，您還剩著一隻眼睛，看見他受到一點小小的報應。啊！【死】

走位�60 康：哼，看他再瞧得見一些什麼報應！【將葛羅斯特另一眼挖出】

葛：【慘叫】啊…！一切都是黑暗和痛苦。愛德蒙，我的兒子愛德蒙呢？燃起你天
性中的怒火，替我報復這一場暗無天日的暴行吧！

芮：哼，萬惡的奸賊！你對我們反叛的陰謀，就是他出面告發的，他是一個深明
大義的人，決不會對你發一點憐憫。

葛：啊！那麼艾德加是冤枉的了。【頹然坐倒在地】仁慈的神明啊，赦免我的錯誤，
保佑他有福吧！

芮：怎麼，殿下？您的臉色怎麼變啦？

康：我受了傷啦。把那瞎眼的奸賊攆出去；把這奴才丟進糞堆裡。芮根，我的血
盡在流著；這真是無妄之災。用你的胳臂攙著我。

【燈暗，換場】

李爾王

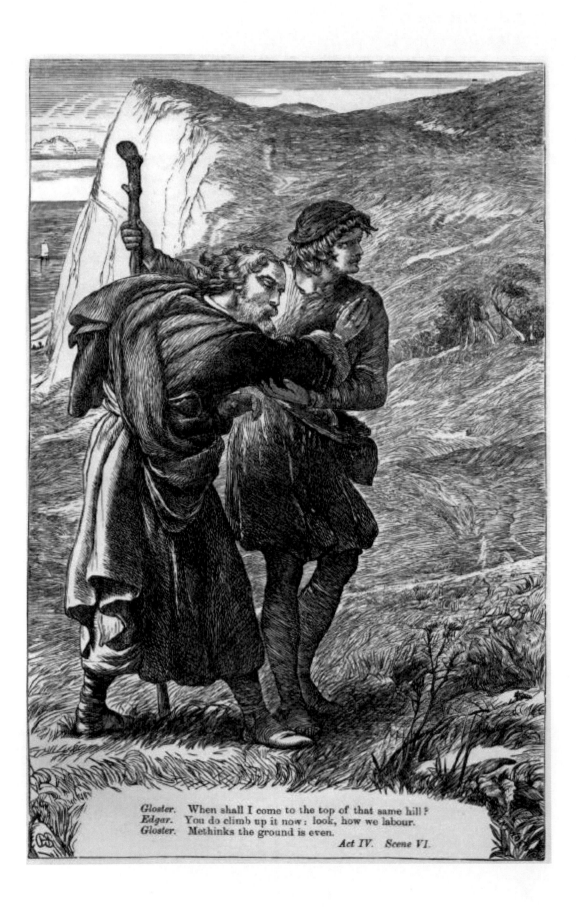

Gloster. When shall I come to the top of that same hill?
Edgar. You do climb up it now: look, how we labour.
Gloster. Methinks the ground is even.

Act IV. Scene VI.

第四幕

再現李爾　一次演出的導演功課

四幕一場　　場景摘要

◎次情節下降節奏稍緩；開場為荒野，燈光昏黃。

走位 ⑥①

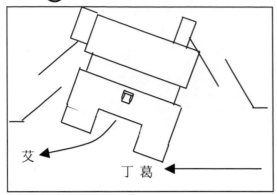

侍衛丁、葛羅斯特 4 上，艾德加 7 上。

走位 ⑥②

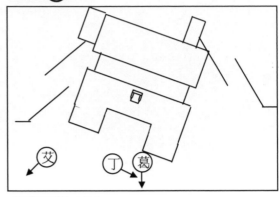

侍衛丁從 4 下。

走位 ⑥③

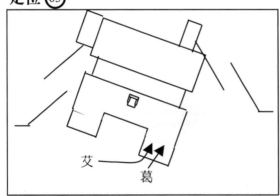

艾德加扶葛羅斯特上階梯，6 下。

構圖(62)

1.**場景主題**　瞎眼的葛羅斯特在荒野中與
　　　　　　　艾德加相遇，艾忍不相認。

2.**畫面組合**
　a.侍衛與葛在 DC；
　　侍衛在葛的右側以手攙扶葛。
　b.艾德加在 DR，3/4 close to right，
　　臉側向葛。

3.**人物表現**
　a.葛身形佝僂、步伐踉蹌；侍衛憂心、
　　憐憫。
　b.艾面容驚訝帶悲傷。

4.**佈景搭配**
　葛羅斯特雙眼以白布條遮蓋並有血
　跡，手持木杖。

5.**場景氣氛**　凝重、哀傷。

四幕二場　　場景摘要

◎族徽顯示奧本尼城堡。
◎此場為貢娜藜與奧本尼的衝突，節奏稍快。

走位 ⑥④

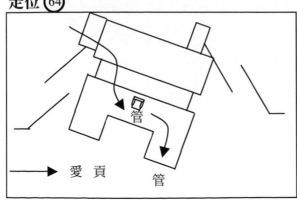

愛德蒙、貢娜藜 1 上，
管家 3 上，下至 A 區。

第四幕

走位 ⑥① 第一場　荒野

【燈亮後，侍衛丁扶葛羅斯特上】

葛：去吧，你快去吧；你的幫助對我一點沒有用處，他們也許反會害你的。

侍：您眼睛看不見，怎麼走路呢？

葛：當我能夠看見的時候，我走錯了叉路；現在，我不再需要眼睛了。啊！艾德
　　加好兒子，你的父親受人之愚，錯恨了你，希望我能在未死以前觸摸到你的
　　身體。

走位 ⑥② 【艾德加上】

構圖(62) 侍：啊！那邊是什麼人？喔，是個發瘋的乞丐。

艾【自語】我的父親——他的眼睛——

侍：喂，你到哪兒去？

艾【向葛羅斯特】祝福你，先生！

葛：是一個乞丐嗎？

侍：正是，伯爵。

葛：那麼你去吧。我要請他領我到多佛去。

侍：唉，伯爵！他是個瘋子哩。

葛：瘋子帶著瞎子走路，本來是這時代的一般病態。你快走吧。【侍丁下】

葛：過來，孩子。

艾：可憐的湯姆冷著呢。祝福您的可愛的眼睛，它們在流血哩。

葛：你認識到多佛去的路嗎？

艾：一處處關口城門、一條條馬路人行道，我全認識。

葛：來，你這受盡上天凌虐的人，把這錢囊拿去；我的不幸卻是你的運氣。你認
　　識多佛嗎？

艾：認識，先生。

葛：你只要領我到我要去的地方我就給你一些我隨身攜帶的貴重的東西，你拿了
　　去可以過些舒服的日子。

走位 ⑥③ 艾：把您的胳臂給我；可憐的湯姆領著你走。【同下】

【燈暗，換場】

第二場　奧本尼公爵的城堡

【燈亮後，貢娜藜及愛德蒙上】

走位 ⑥④ 貢：歡迎，伯爵；我不知道我那位溫和的丈夫為什麼不來迎接我們。

【奧斯華上】

貢：你家主人呢？

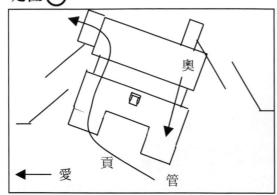

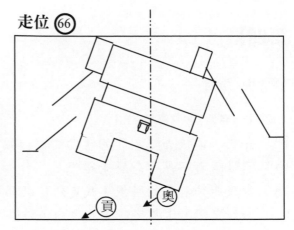

管家 3 下；
愛德蒙 1 下；
奧斯華 6 上。

構圖(66)

1.**場景主題**　奧本尼不齒貢娜藜為人女兒的作風，二人口語衝突。

2.**畫面組合**

　　貢娜藜在中心線右側靠 down stage，3/4 open to right；

　　奧本尼在中心線左側靠 center stage，身體朝向貢。

3.**人物表現**

　　奧本尼手臂前伸指責貢娜藜，表情嚴肅帶怒意；貢面容驕矜，不以為然。

4.**佈景搭配**　投影為奧本尼城堡。

5.**場景氣氛**　僵硬、緊繃。

管：夫人，他在裡面；可是已經大大變了一個人啦。我告訴他法國軍隊登陸的消息，他聽了只是微笑；我告訴他說您來了，他的回答卻是，"還是不來的好。"我告訴他葛羅斯特怎樣謀反，他的兒子怎樣盡忠的時候，他罵我蠢東西，說我顛倒是非。凡是他所應該痛恨的事情，他聽了都覺得很得意；他所應該欣慰的事情，反而使他惱怒。

貢：這是他懦怯畏縮的天性，使他不敢擔當大事；他寧願忍受侮辱，不肯挺身而起。【向愛德蒙，柔情，意有所指的】我們在路上談起的那個願望，也許可以實現。愛德蒙，你且回到我的妹夫那兒去，催促他趕緊調齊人馬，交給你統率；我這兒只好由我自己出馬，把家務託付我的丈夫照管了。這個可靠的僕人【指奧斯華】可以替我們傳達消息。把這東西拿去帶在身邊，不要多說什麼，【以飾物贈愛德蒙】低下你的頭來，這一個吻要是能夠替我說話，它會叫你的靈魂飛上天空的。你要明白我的心，再會吧。

愛：我願意為您赴湯蹈火。

走位 65 貢：我的最親愛的愛德蒙！【愛德蒙下】唉！都是男人，卻有這樣的不同！哪一個女人不願意為他貢獻她的一切，我卻讓一個傻瓜侵占了我的眠床。

管：夫人，殿下來了。【下】

【奧本尼上】

走位 66 貢：你太瞧不起人啦！

構圖(66) 奧：啊，貢娜藜！你的價值還比不上那狂風吹在你臉上的塵土。我替你這種脾氣擔心；一個人要是看輕了自己的根本，難免做出一些越限逾分的事來。

貢：【不屑】得啦得啦；全是些傻話。

奧：智慧和仁義在惡人眼中看來都是惡的；下流的人只喜歡下流的事。你們幹下了些什麼事情？你們是猛虎，不是女兒！這樣一位父親，這樣一位仁慈的老人家，一頭野熊見了他也會俯首貼耳，你們這些蠻橫、下賤的女兒，卻把他激成了瘋狂！難道我那位襟兄康華爾公爵會讓你們這樣胡鬧嗎？他也是個堂堂漢子，一邦的君主，又受過他這樣的深恩厚德！要是上天不立刻降下一些明顯的災禍來，懲罰這種萬惡的行為，那麼人類快要像深海的怪物一樣自相吞食了。

貢：不中用的懦夫！你讓人家打腫你的臉，把侮辱加在你的頭上，還以為是一件體面的事；你的額頭上還沒長著眼睛；正像那些不明是非的傻瓜。法國的旌旗已經展開進我們的國土了，你的敵人頂著羽毛飄揚的戰盔，已經開始威脅你的生命。你這迂腐的傻子卻坐著一動不動。

奧：瞧瞧你自己吧！惡魔的嘴臉也比不上一個邪惡女人那樣的醜惡萬分。

貢：哼！你這沒有頭腦的蠢貨！

奧：不要露出你的猙獰的面目，要是我可以允許這雙手服從我的怒氣，它們一定會把你的肉一塊塊撕下來，把你的骨頭一根根折斷；可是你雖然是一個魔鬼，你的形狀卻還是一個女人，我不能傷害你。

貢：哼，這就是你的男子漢的氣概。——呸！【僕人甲上】

再現李爾

一次演出的導演功課

走位 ⑥⑦

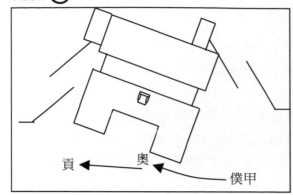

僕人甲 4 上；
後　拿信給貢娜藜。

走位 ⑥⑧

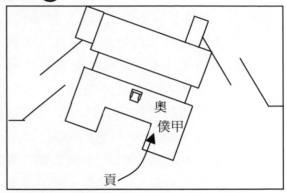

奧本尼、僕人甲 6 下；
貢娜藜移至 DC。

四幕三場　　場景摘要

◎短景；芮根懷疑貢娜藜與愛德蒙有曖昧，節奏稍緩。

◎場景為葛羅斯特城堡。

走位 ⑥⑨

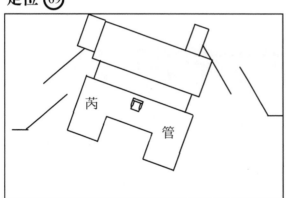

奧：有什麼事嗎？

侍：啊！殿下，康華爾公爵死了；他正要挖去葛羅斯特眼睛的時候，他的一個侍衛把他殺死了。

奧：葛羅斯特的眼睛！

侍：他的一個侍衛人因為激於義憤，反對他這一種行動，就拔出劍來向他的主人行刺；他的主人大怒，和他奮力猛鬥，結果把那僕人砍死了，可是自己也受了重傷，終於不治身亡。

奧：啊，天道究竟還是有的，人世的罪惡這樣快就受到了誅譴！可憐的葛羅斯特！他瞎了嗎？

走位 ㉖ 侍：是的，殿下。夫人，這一封信是您的妹妹寫來的，請您立刻給她一個回音。

【貢讀信】

奧：他們挖去他的眼睛的時候，他的兒子愛德蒙在什麼地方？

侍：他正護送夫人一起回到這兒來。

奧：哦？但是他不在這兒。

侍：是的，殿下，我在路上碰見他回去了。

奧：他知道這樁罪惡的事情嗎？

侍：殿下；就是他告發他自己的父親的；他故意離開那座房屋，為的是讓他們行事方便一些。

走位 ㉘ 奧：葛羅斯特，我永遠感激你對王上所表示的好意，一定替你報復你的挖目之仇。過來，朋友，詳細告訴我一些你所知道的其他的消息。【同下】

貢：從一方面說來，這是一個好消息；可是她做了寡婦，我的愛德蒙又和她在一起。也許我一切美滿的願望都要從我這可憎的生命中消滅了！嗯，我要仔細想想。

【燈暗，換場】

走位 ㉙ 第三場　葛羅斯特的城堡

【燈亮後，芮根及奧斯華在舞台上】

芮：我姊夫的軍隊已經出發了嗎？

管：出發了，夫人。

芮：他親自率領嗎？

管：是的，夫人，好不容易才把他催上了馬。

芮：愛德蒙伯爵到了你們家裡，有沒有跟你家主人談過話？

管：沒有，夫人。

芮：我姊姊給他的信有些什麼話？

管：我不知道，夫人。

芮：告訴你吧，他有重要的事情，已經離開此地了。

管：夫人，那我必須追上去把我家夫人的信送給他。

四幕四場　　場景摘要

◎此場前半段呈現艾德加對父親的照顧，節奏稍慢，以刻畫人物情感為主；
　後半艾德加與奧斯華的肢體衝突，節奏轉強。

◎開場為鄉間崎嶇山徑，葛羅斯特與艾德加腳步遲緩。

走位⑦⓪

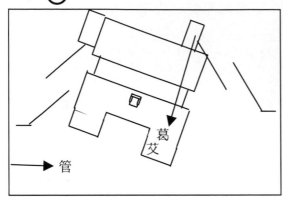

艾德加扶葛羅斯特從6上，走下；
管家從1上。

走位　　⑦①

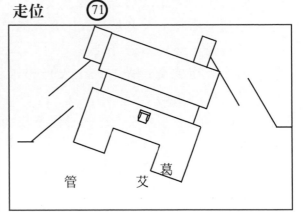

葛羅斯特坐在階梯，艾德加至A區。

芮：我們的軍隊明天就要出發；你暫時耽擱在我們這兒吧，現在路上很危險。

管：我不能，夫人；我家夫人曾經吩咐我不准誤事的。

芮：【自語】為什麼她要寫信給愛德蒙呢？【向管】難道你不能替她口頭傳達她的意思嗎？看來恐怕有點兒——我也說不出來。讓我拆開這封信來。

管：夫人，那我可——

芮：她最近在這兒的時候，常常對高貴的愛德蒙拋擲含情的媚眼。我知道你是她的心腹之人…

管：我，夫人…

芮：我的話不是隨便說說的，我知道你是她的心腹，所以你且聽我說，我的丈夫已經死了，愛德蒙跟我曾經談起過，他向我求愛總比向你家夫人求愛來得方便些，雖然我知道她並不愛她丈夫。要是你找到了他，請你替我把這個交給他【取下手中飾物】；你把我的話對你家夫人說了以後，再請她仔細想個明白。好，再會。假如你聽見人家說起那瞎眼的老賊在什麼地方，能夠把他除掉，一定可以得到重賞；當初放他生路，實在是極大的錯誤，他每到一個地方定會激起眾人對我們的惱怒。

管：但願他能夠落在我的手裡，夫人。

芮：再會。

【燈暗，換場】

走位 ⑦ 第四場 多佛附近的鄉間

【燈亮，葛羅斯特及艾德加同上】

葛：什麼時候我才能夠到達多佛？

艾：您現在正在一步步的接近；看這路多麼難走。

葛：我覺得你的聲音變了樣了，你講的話不像原來那樣粗魯、那樣瘋瘋癲癲。

艾：您錯啦；除了我的衣服以外，我什麼都沒有變。

葛：我覺得你的話像樣得多了。

艾：不要胡思亂想，安心忍耐，我們就快到達目的了。誰來啦？

【奧斯華上】

管：明令緝拿的要犯！好極了，居然碰在我的手！你那顆瞎眼的頭顱，卻是我的進身的階梯。你這倒楣的老奸賊，趕快懺悔你的罪惡，劍已經拔出了，你今天難逃一死。

葛：但願你這慈悲的手多用一些氣力，幫助我早早脫離苦痛。

走位 ⑦ 【艾德加阻擋奧斯華】

管：大膽的村夫，你怎麼敢袒護一個明令緝拿的叛徒？滾開，免得你也遭到和他同樣的命運。放開他的胳臂。

艾：我認識你，你是一個只會討主上歡心的奴才，你的女主人無論有什麼萬惡的命令，你總是奉命唯謹。

李爾王

185

走位 ⑦2

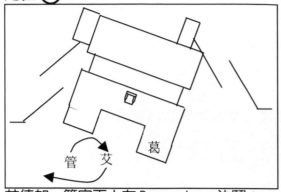

艾德加、管家兩人在 Down stage 決鬥；
葛羅斯特坐階梯，後　管家倒臥 DR。

走位 ⑦3

走位 ⑦4

艾德加、葛羅斯特 5 下。

構圖(73)

1.**場景主題**　艾德加擊斃奧斯華，並在其身
　　　　　　　上搜出貢娜藜給愛德蒙的信。

2.**畫面組合**
　a.葛羅斯特坐 A、B 區間左側階梯。
　b.艾與管家在 DR；管家橫倒在地，
　　艾蹲於其後，full front。

3.**人物表現**
　a.葛羅斯特因眼瞎，左右轉動頭部以耳
　　傾聽。
　b.艾手中握信，面容堅定。

4.**佈景搭配**
　a.打鬥時的劍與木杖掉落在地。
　b.奧斯華衣服裹藏一封信。

5.**場景氣氛**　期待、舒解。

四幕五場　　場景摘要

◎李爾與考蒂麗雅的重聚，情感處理細膩，節奏緩但不拖延。
◎開場為法軍軍營，族徽為法王旗幟。
◎燈光黃橙，以塑造溫馨。

走位 ⑦5

燈亮
肯特、考蒂麗雅、侍衛甲在臺上。

走位 ⑦6

侍衛乙推李爾坐輪椅 1 上至 DC；
考蒂麗雅靠近李爾，侍衛甲、乙退至 DL。

管：放開，奴才，否則我叫你死。

艾：要是這種嚇人的話也能把我嚇倒，那麼我早在半個月之前，就給人嚇死了。不，不要再走近了，我警告你，走遠一點兒。

管：走開，混帳東西！

走位⑦ 艾：來，儘管過來吧。【二人決鬥，艾德加擊斃奧斯華】

葛：他死了嗎？

走位⑦ 艾：坐下來，老人家，您休息一會兒吧。讓我搜一搜他的衣袋——他死了；我只
構圖(73) 可惜他不是死在劊子手的手裡。這裏有一封信，讓我看看，恕我無禮，為了要知道我們敵人的居心，拆閱他們的信件不算是違法的事。"不要忘記我們彼此間的誓約。你有許多機會可以除去他；只要你有決心，一切都是不成問題的。要是他得勝歸來，那就什麼都完了；把我從他可憎的懷抱中拯救出來吧，他的地位你可以取而代之，這也是你應得的酬勞。你戀慕的奴婢——貢娜藜。"啊，不可測度的女人的心！在一個適當的時間，我要讓那被人陰謀弒害的公爵見到這一封卑劣的信。

走位⑦ 艾：來，老人家，把您的手給我。讓我把您安頓在一個朋友的地方。【同下】
【燈暗，換場】

走位⑦ 第五場　法軍營帳

【燈亮，考蒂麗雅、肯特、侍衛甲在台上】

考：好肯特啊！我怎麼能夠報答你這一番苦心好意呢！就是粉身碎骨，也不能抵償你的大德。

肯：王后，只要自己的苦心被人了解，那就是莫大的報酬了。我所講的話，句句都是事實，沒有一分增減。

考：去換一身好一點的衣服吧，你身上的衣服是那一段悲慘的時光中的紀念品，請你脫下來吧。

肯：恕我，王后，我現在還不能回復我的本來面目，因為那會妨礙我的預定的計劃。請您准許我這一個要求，在我自己認為還沒有到適當的時間以前，您必須把我當作一個不相識的人。

考：那麼就照你的意思吧，伯爵。我們這次的大動干戈全是為了父親。【向侍衛甲】王上怎樣？

侍甲：王后，他仍舊睡著。

考：慈悲的神明啊，醫治他的被凌辱的心靈中的重大的裂痕！保佑這一個被不孝的女兒所反噬的老父，讓他錯亂昏迷的神智回復健全吧！

侍甲：請問王后，我們現在可不可以叫王上醒來？他已經睡得很久了。

考：照你的意見，應該怎麼辦就怎麼辦吧。

走位⑦ 【侍衛乙推坐在輪椅的李爾在上】
構圖(76) 侍乙：王后，我相信他的神經已經安定下來了。

構圖(76)

1.**場景主題** 李爾與考蒂麗雅重聚，李爾未醒，考蒂麗雅為父祈福。

2.**畫面組合**

　a.李爾坐輪椅，DC，3/4 open to right；考蒂麗雅在李爾右側，彎身向李爾。

　b.肯特在 DR， 3/4 open to left；兩名侍臣在 DL， open to right。

　c.畫面成三角形，李爾與考蒂麗雅為焦點。

3.**人物表現**

　a.李爾坐輪椅，未醒，頭垂在胸。

　b.考蒂麗雅面容憂傷，眼神溫柔有愛心。

　c.肯特肢體放鬆，臉上流露安心、詳和的表情。

4.**佈景搭配**

　李爾坐輪椅，服裝已換乾淨。

5.**場景氣氛** 溫馨感人，仍帶一絲悲傷。

走位 ⑦⑦

李爾醒，走至 DR，考蒂麗雅跟上。

走位 ⑦⑧

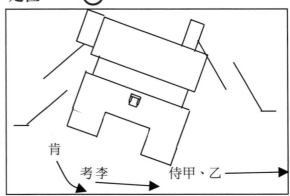

考蒂麗雅推李爾坐輪椅 1 下，
肯特跟下，侍衛甲、乙跟下。

考：很好。啊，我親愛的父親！但願我嘴唇上有治癒瘋狂的靈藥，讓這一吻抹去了我那兩個姊姊加在你身上的無情的傷害吧！

肯：善良的好公主！

考：假如你不是她們的父親，這滿頭的白雪也該引起她們的憐憫。這樣一張臉龐是受得起激戰的狂風吹打的嗎？它能夠抵禦可怕的雷霆嗎？在最驚人的閃電的光輝之下，你，可憐的父親，卻甘心鑽在污穢霉爛的稻草裡，和豬狗、和流浪的乞丐作伴？唉！唉！他醒來了。父王陛下，您好嗎？

李：你們不應該把我從墳墓中間拖了出來。你是一個有福的靈魂；我卻縛在一個烈火的車輪上，我自己的眼淚也像熔鉛一樣灼痛我的臉。

考：父親，您認識我嗎？

李：你是一個靈魂，我知道；你在什麼時候死的？

考：還是瘋瘋癲癲的。

肯：他還沒有完全清醒過來；暫時不要驚擾他。

走位⑦⑦ 李：我到過些什麼地方？現在我在什麼地方？明亮的白晝嗎？我大大受了騙啦。我如果看見別人落到這一個地步，我也要為他心碎而死。我不知道應該怎麼說。我不願發誓這一雙是我的手；讓我試試看，這針刺上去是覺得痛的。但願我能夠知道我自己的實在情形！

考：啊！瞧著我，父親，把您的手按在我的頭上為我祝福吧。不，父親，您千萬不能跪下。

李：請不要取笑我；我是一個非常愚蠢的傻老頭子，活了七十多歲了；不瞞妳說，我怕我的頭腦有點兒不大健全。我想我應該認識妳，也該認識這個人【指肯特】，可是，我不敢確定，因為我全然不知道這是什麼地方。不要笑我，我想這位夫人是我的孩子考蒂麗雅。

考：正是，正是。

李：妳流著眼淚嗎？當真。請妳不要哭泣；要是妳有毒藥為我預備著，我願意喝下去。妳的兩個姊姊虐待我；妳虐待我還有幾分理由，她們卻沒有理由虐待我。

考：誰都沒有這理由。

李：我是在法國嗎？

肯：在您自己的國土之內，王上。

李：不要騙我。

考：請王上到裡邊去安歇吧。

走位⑦⑧ 李：妳必須原諒我。請妳不咎既往，寬赦我的過失；我是個年老糊塗的人。

【考蒂麗雅推李爾下，眾人跟下】

【燈暗，換場】

189

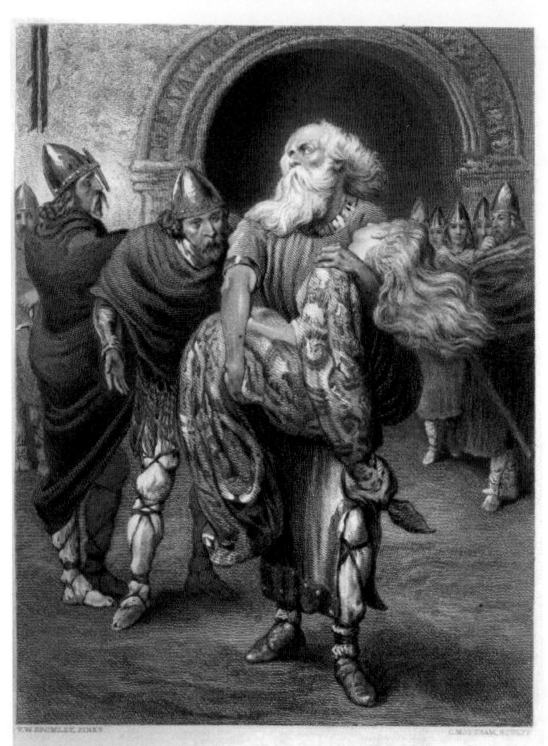

LEAR AND CORDELIA.

LEAR: A plague upon you, murderers, traitors all!
I might have saved her; now she's gone for ever!

KING LEAR, ACT V. SCENE III.

CASSELL & COMPANY LIMITED.

第五幕

五幕一場　　場景摘要

◎英、法兩軍開戰前；交織情節上升。本場前段呈現愛德蒙與貢娜藜與芮根之三
　角關係，

　主要營造姐妹二人勾心鬥角的情況；隨後，艾德加將密信交給奧本尼，造成懸
　宕。

◎開場為英軍軍營，族徽為奧本尼旗幟。

走位 ⑦⑨

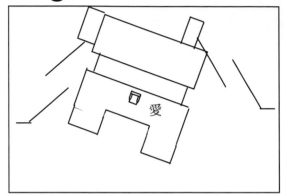

燈亮，愛德蒙在Ｂ區平臺。

走位 ⑧⓪

芮根3上，兩人共在Ｂ區平臺上。

走位 ⑧①

貢娜藜、奧本尼1上；
芮根、愛德蒙從Ｂ區平臺下至Ａ區。

第五幕

走位 ⑦ 第一場 多佛附近英軍營地

【燈亮，愛德蒙在台上】

愛：我對這兩個姊妹都已經立下愛情的盟誓，她們彼此互懷嫉妒，我應該選擇哪一個呢？兩個都要？只要一個？還是一個也不要？要是兩個全都留在世上，我就一個也不能到手；娶了那寡婦，一定會激怒她的姊姊貢娜藜；可是她的丈夫一天不死，我又怎麼能跟她成雙配對？現在我們還是要借奧本尼公爵做號召軍心的幌子，等到戰事結束以後，她要是想除去他，讓她自己設法結果他的性命吧。照公爵的意思，李爾和考蒂麗雅兩人被我們捉到以後，是不能加害的，可是，假如他們果然落在我的手裡，我可決不讓他們得到公爵的赦免；因為我保全自己的地位要緊，什麼天理良心只好一概不論。

走位 ⑧ 【芮根上】

芮：我那姊姊差來的人一定在路上出了事啦。

愛：那可說不定，夫人。

芮：好爵爺，我對你的一片好心，你不會不知道的；現在請你告訴我，老老實實地告訴我，你不愛我的姊姊嗎？

愛：我只是按照我的名分敬愛她。

芮：難道你一點都沒有超越你應有的名份嗎？

愛：這樣的想法是有失您自己體統的。

芮：我怕你們已經打成一片，她心裡只有你一個人。

愛：憑著我的名譽起誓，夫人，沒有這樣的事。

芮：答應我，我親愛的爵爺，絕不要跟她示好。

愛：您放心吧。【二人調情，隨即愛德蒙瞥見奧本尼與貢娜藜】——她跟她的公爵丈夫來啦！

走位 ⑧ 【奧本尼與貢娜藜上】

貢：【不是滋味、冷然的】妹妹久違了。

奧：伯爵，我聽說王上已經帶了一班受不住我國的苛政、高呼不平的人們，到他小女兒的地方去了。要是我們所興的是一場不義之師，我是再也提不起我的勇氣來的；可是現在的問題，並不是我們的王上和他手下的一群人在法國的煽動之下，用堂堂正正的理由向我們興師問罪，而是法國舉兵侵犯我們的領土，這是我們所不能容忍的。

愛：您說得有理，佩服，佩服。

芮：這種話講它做什麼呢？

貢：我們只需同心合力，打退敵人，這些內部的糾紛，不是現在所要討論的問題。

奧：那麼讓我們討論討論我們所應該採取的戰略吧。

愛：很好，我就到您的兵營裡去商議。

芮：姊姊，您也跟我們一塊兒去嗎？

再現李爾 ──一次演出的導演功課

走位 ⑧²

芮根、貢娜藜要從 6 下時，艾德加從 1 上；
後　芮根、貢娜藜、愛德蒙從 6 下；
奧本尼、艾德加移向 DC。

走位 ⑧³

芮德加 6 下；
奧本尼在 DC。

五幕二場　　場景摘要

全劇終場，主要事件為：

(1)李爾與考蒂麗雅兵敗被俘；
(2)奧本尼拆穿愛德蒙的三角關係；
(3)艾德加與愛德蒙兄弟對決；
(4)貢娜藜與芮根姊相殘；
(5)李爾手抱考蒂麗雅屍身悲慟而亡。

前四段場景流動速度快，衝突強；最後一段則遲緩，以塑造悲愴之情境。

走位 ⑧⁴

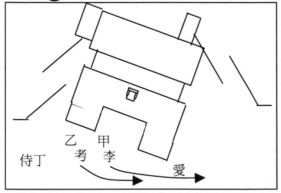

愛德蒙 1 上，
兵士甲押李爾、兵士乙押考蒂麗雅跟上，
侍衛丁押在後，後　4 人從 5 下。

走位 ⑧⁵

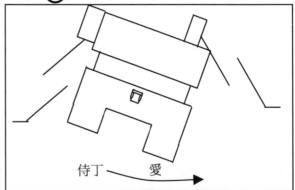

侍衛丁 5 下。

194

貢：不。

芮：您怎麼可以不去？來，請吧。

貢：好，我就去。

走位 ㉑ 【艾德加喬裝上】

艾：殿下要是不嫌我微賤，請聽我說一句話。

奧：你們先請一步，我就來。【愛、芮、貢下】

走位 ㉓ 艾：在您沒有開始作戰以前，先把這封信拆開來看一看。要是您得到勝利，可差人來找我，我可以做為證人證明這信上所寫的事。願命運眷顧您！【下】

【奧看信，氣憤，揉信】

【燈暗，換場】

第二場　多佛附近英軍營地

走位 ㉔ 【燈亮後，愛德蒙、侍衛丁上；李爾、考蒂麗雅被兵士甲、乙俘隨上】

愛：把他們押下去，好生看守，等上面發落下來，再做處置。

考：存心良善的反而得到惡報。我只是為了你，被迫害的國王，才感到悲傷；否則儘管欺人的命運向我橫眉怒目，我也不把她的凌辱放在心上。我們要不要去見見這兩個女兒和這兩個姊姊？

李：不，不，不，不！來，讓我們到監牢裏去。我們兩人將要像籠中之鳥一般唱歌，當妳求我為妳祝福的時候，我要跪下來求妳饒恕；在囚牢的四壁之內，我們將要冷眼看那些朋比為奸的黨徒隨著月亮的圓缺而升沉。

走位 ㉕ 愛：把他們帶下去。

【兵士甲、乙押李爾、考蒂麗雅下】

愛：過來，隊長。聽著，把這一通密令拿去；【遞一封密令給侍衛丁】跟著他們到監牢裡去。要是你能夠照這密令上所說的執行，一定大有好處。你要知道，識時務的才是好漢；心腸太軟的人不配佩帶刀劍。我吩咐你去幹這件重要的差使，你可不必多問，願意就做，不願意就另謀出路吧。

侍丁：我願意，大人。

愛：那麼去吧，你立了這一個功勞，就是一個幸運的人。聽著，事不宜遲，必須照我所寫的趕快辦好。【侍衛丁下】

【奧本尼、貢娜藜、芮根上】

走位 ㉖ 奧：伯爵，你今天果然表明了你是一個將門之子，跟我們敵對的人都已經束手就擒。請你把你的俘虜交給我們，讓我們一方面按照他們的身分，一方面顧到我們自身的安全，決定一個適當的處置。

愛：殿下，我已經把那不幸的老王拘禁起來，並且派兵嚴密監視了；我認為應該這樣辦，他的高齡和尊號都有一種莫大的魔力，可以吸引人心歸附他，要是不加防範，恐怕我們的部下都要受他的煽惑而對我們反戈相向。那王后我為

走位 ⑧

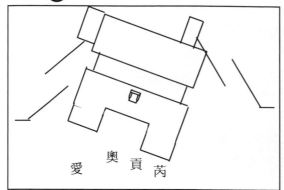

貢娜藜、奧本尼、芮根 4 上；
愛德蒙移向 DR。

走位 ⑧⑦

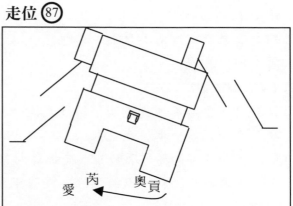

芮根移向愛德蒙。

走位 ⑧⑧

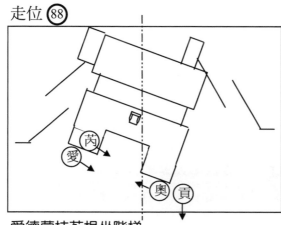

愛德蒙扶芮根坐階梯

構圖(88)

1. **場景主題**　愛德蒙遭奧本尼揭穿，芮根
毒發。

2. **畫面組合**
 a. 芮根坐 AB 區間右側階梯，愛德蒙站其
右側攙扶，二人視線向貢。
 b. 奧本尼在中心線左側，3/4 open to
right，視線向芮根。
 c. 貢娜藜在 DL，full front，為畫面焦點。

3. **人物表現**
 a. 芮根跌坐階梯，面容驚恐、憤怒；
愛德蒙攙著她，臉色陰沈。
 b. 奧本尼神色嚴肅，訝異地望向芮根。
 c. 貢娜藜表情奸險，嘴角掛著抱負的冷笑。

4. **佈景搭配**
 a. 奧本尼與愛德蒙腰間佩劍。
 b. 芮根毒發，口角流有血跡。

5. **場景氣氛**　驚訝、懸盪。

走位 ⑧⑨

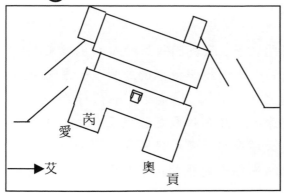

艾德加從 1 上

了同樣的理由，也把她一起下了監；他們明天或者遲一兩天就可以受你們的審判。

奧：伯爵，說一句不怕你見怪的話，你不過是一個隨征的將領，我並沒有把你當作一個同等地位的人。

芮：為什麼他不能和你分庭抗禮呢？我想你在說這樣的話以前，應該先問問我的意思才是。他帶領我們的軍隊，受到我的全權委任，憑著這一層親密的關係，也夠資格和你稱兄道弟了。

貢：少親熱點兒吧，他的地位是他靠著自己的才能造成的，並不是你給他的恩典。

芮：我把我的權力付託給他，他就能和最尊貴的人匹敵。

貢：要是他做了你的丈夫，至多也不過如此吧。

芮：笑話往往會變成預言。

貢：呵呵！看你擠眉弄眼的，果然有點兒邪氣。

走位⑧⑦ 芮：【芮欲還嘴，突感不適】姊姊，我現在身子不大舒服，懶得跟你鬥嘴了。【走向愛德蒙，步伐不穩】將軍，請你接受我的軍隊、俘虜和財產；這一切連我自己都由你支配；我現在把你立為我的丈夫和君主。

貢：【訝異】你說什麼？【高聲】你把他立為你的丈夫？

奧：那不是妳所能阻止的。

愛：也不是你所能阻止的。

奧：雜種，我可以阻止你們。愛德蒙，你犯有叛逆重罪，我逮捕你；同時我還要逮捕這一條【指貢】金鱗的毒蛇。

貢：這跟我有什麼關係？！

愛：殿下，你為何稱我為叛徒？你要有證據，否則我要向你、向每個人證明我不可動搖的忠心和榮譽。

走位⑧⑧ 芮：我感到不舒服！【倒坐在旁，貢冷眼旁觀，面露報負的得意】

構圖(88) 奧：哼！【擊掌】

【艾德加武裝戴面罩上】

走位⑧⑨ 愛：他是什麼人？他能證明什麼？

艾：我的名字已經被陰謀的毒齒咬嚙蛀蝕了；可是我的出身正像我現在所要來面對的敵手同樣高貴。

奧：誰是你的敵手？

艾：愛德蒙。

愛：我是你的敵手？

艾：拔出你的劍來，要是我的話激怒了一顆正直的心，你的兵器可以為你辯護。聽著，雖然你有的是膽量、勇氣、權位和尊榮，雖然你揮著勝利的寶劍，奪到了新的幸運，可是憑著我的榮譽、我的誓言和我的騎士的身份所給我的特權，我當眾宣布你是一個叛徒，不忠於你的神明、你的兄長和你的父親，陰謀傾覆這一位崇高卓越的君王，從你的頭頂直到你的足下的塵土，徹頭徹尾是一個最可憎的逆賊。

走位 ⑨0

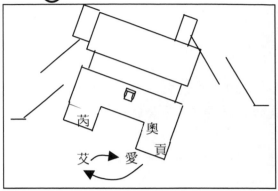

艾德加、愛德蒙在 Down stage 決鬥；
後　愛德蒙倒地，半身坐起 DL；
決鬥時，奧本尼、貢娜藜退至台階上。

走位 ⑨1

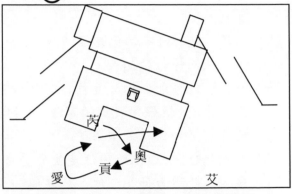

奧本尼拿信出時，下臺階，貢娜藜移至 DC
艾得加在 DL；
芮根走向奧斯華將信搶走，拔起愛德蒙的劍
追逐貢娜藜，後　兩人倒臥階梯。

走位 ⑨2

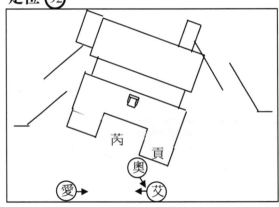

構圖(92)

1. 場景主題　艾德加與愛德蒙兄弟對決，
　　　　　　　　愛敗，艾以真面目示人。

2. 畫面組合
　a. 貢娜藜坐臥 AB 區間階梯，芮根倒臥在
　　其腳邊，二人已死。
　b. 愛德蒙坐於 DR，以手撐地，視線向艾
　　德加。
　c. 艾德加在 DL，profile，視線向愛。
　d. 奧本尼在艾右側，full front，
　　視線向艾德加。
　e. 艾德加與愛德蒙二人為 due-emphasis。

3. 人物表現
　a. 愛德蒙面容驚訝，手指艾德加。
　b. 艾德加如釋重負，從容以對。
　c. 奧本尼凝重，呆望艾德加。

4. 佈景搭配
　a. 艾德加頭戴面罩，後脫下。
　b. 愛德蒙受傷處有血跡。

5. 場景氣氛　衝突後的鬆解。

走位 ⑨3

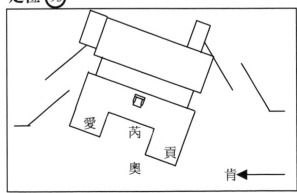

肯特４上；
愛德蒙傷重坐階梯。

走位⑨⓪愛：你這口出惡言的小人，把你所說的那種罪名仍舊丟回到你的頭上；憑著這一柄劍，我要在你的心頭挖破一個洞，把你的罪惡一起塞進去。【二人決鬥，愛德蒙受傷倒地】

　奧：留他活命，留他活命！

　貢：這是詭計，愛德蒙！按照決鬥的法律，你盡可以不接受一個不知名的對手的挑戰；你不是被人打敗，你是中了人家的計了。

　奧：閉住你的嘴，婦人，否則我要用這一張紙塞住它了【拿出艾曾交給奧的信】。妳這比一切惡名更惡的惡人，讀讀妳自己的罪惡吧！

走位⑨①貢：【不屑】即使我認識這一封信，又有什麼關係！法律在我手中，不在你手中；誰可以控訴我？

　　　　【芮顛顛倒倒地走向奧，搶信，看，撕，吐血】

走位⑨②芮：妳對我做了什麼？

構圖(92)【芮拔下愛的劍，刺向貢，貢躲，但仍被刺倒地；隨即，芮倒地。二人死】

　愛：你到底是誰？

　　　【艾拖下面罩】

　艾：看來天道的車輪已經循環過來了。

　奧：我一看見你的舉止行動，就覺得你不是一個凡俗之人。艾德加，讓悔恨碎裂了我的心，要是我曾經憎恨過你和你的父親。

走位⑨③【肯特進】

　奧：這是什麼人？

　艾：肯特，殿下，被放逐的肯特；他一路上喬裝改貌，跟隨那把他視同仇敵的國王，替他躬操奴隸不如的賤役。

　奧：啊！這就是他嗎？

　肯：我要來向我的王上道一聲永久的晚安，他不在這兒嗎？

　奧：我們把一件重要的事情忘了！愛德蒙，王上呢？考蒂麗雅呢？

　愛：愛德蒙中究還是有人愛的，【指貢】這一個為了我的緣故毒死了那一個，跟著她【指芮】也為了我送出了性命。在我死之前倒想做一件違反我本性的好事。趕快差人到城堡裡去，因為我已經下令，要把李爾和考蒂麗雅處死。快去，遲一點就來不及啦。【死】

　奧：快！快去！【艾下】肯特，你看見這一種情景嗎？

　肯：他們得到應有的報償。

　　　【李爾抱考蒂麗雅屍體，艾德加同上】

走位⑨④李：哀號吧，哀號吧！啊！你們都是些石頭一樣的人，要是我有了你們的那些舌
構圖(94)　　頭和眼睛，我要用我的眼淚和哭聲震撼穹蒼。她是一去不回了。

　肯：這就是世界最後的結局嗎？

　李：這一根羽毛在動，她沒有死！要是她還有活命，那麼我的一切悲哀都可以消釋了。

　肯：【跪】啊，我的好主人！

走位 ⑨4

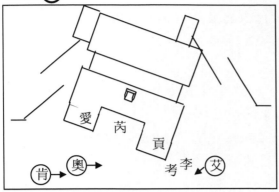

李爾抱考蒂麗雅屍體4上，艾德加跟後，
肯特、奧本尼移至 DR。

構圖(94)

1. **場景主題**　考蒂麗雅死亡。
2. **畫面組合**
 a. 貢娜藜坐臥 AB 區間左側階梯，芮根倒臥在其腳邊；愛德蒙坐於 AB 區間右側階梯；三人已死。
 b. 李爾手抱考蒂麗雅在 DL，艾德加在其身後左側。
 c. 奧本尼與肯特在 DR，視線向李爾。
3. **人物表現**
 a. 李爾哀慟萬分，淚流滿面。
 b. 眾人表情凝重，悲傷。
4. **佈景搭配**　同上。
5. **場景氣氛**　悲戚、哀痛。

走位 ⑨5

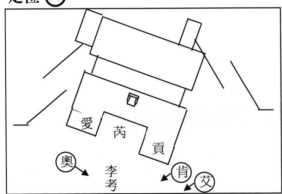

李爾跪坐考蒂麗雅後，頭垂，
肯特、艾德加在 DR，奧本尼 DL。

構圖(95)

1. **場景主題**　李爾死亡。
2. **畫面組合**
 a. 愛德蒙、貢娜藜、芮根三人同前。
 b. 考蒂麗雅躺臥在地，DC，李爾在其後，跪坐頭垂。
 c. 肯特、艾德加在 DL，3/4open to right 向李爾。
 d. 奧本尼在 DR，3/4open to left 向李爾。
3. **人物表現**
 眾人面容凝重，無限哀傷，停滯不動。
4. **佈景搭配**
 燈光 spot 在李爾與考蒂麗雅，光線昏黃；畫面停留十秒，fade out。
5. **場景氣氛**　重創後的寧靜，哀戚之情懸盪空間。

李：走開！一場瘟疫降落在你們身上，全是些凶手，奸賊！我本來可以把她救活的；現在她再也回不轉來了！考蒂麗雅，考蒂麗雅！等一等。嘿！妳說什麼？她的聲音總是那麼柔軟溫和，女兒家是應該這樣的。我親手殺死了那把妳縊死的奴才。

艾：這是尊貴的肯特，您的朋友。

李：我的眼睛太糊塗啦。你不是肯特嗎？

肯：正是您的僕人肯特。自從您開始遭遇變故以來，一直跟隨著您的不幸的足跡。

李：歡迎，歡迎。

肯：您的兩個女兒也在已經在絕望中死亡了。

走位 �95 李：讓她們去吧。我可憐的考蒂麗雅給他們縊死了！不，不，沒有命了！為什麼一條狗、一匹馬、一隻耗子，都有它們的生命，妳卻沒有一絲呼吸？妳是永不回來的了，永不，永不，永不！請你替我解開這個鈕扣；謝謝你，先生。你看見嗎？瞧著她，瞧，她的嘴唇，瞧那邊，瞧那邊！【聲音漸沉，坐倒在考蒂麗雅旁，低頭頹然】

艾：他暈過去了！【搖晃李爾身軀，李爾無反應】——王上！王上！

肯：王上！心啊！碎吧！

艾：【悽然】抬起頭來，王上。

肯：不要煩擾他的靈魂。啊！讓他安然死去吧。【眾人暫無語，靜默】

奧：讓老王安息吧。

劇 終

再現李爾　一次演出的導演功課

參考書目

中文資料

丁世忠	《威廉·莎士比亞》；維克多·雨果著，團結，2001。
方　平	《新莎士比亞全集》河北教育，1999。
王維昌	《莎士比亞研究》；安徽大學，1999。
王佐良	《英國文藝復興時期文學史》；外語教學與研究，1995。
朱生豪	《李爾王》；國家，1981。
任生名	《西方現代悲劇史稿》；上海外語教育，1998。
李賦寧	《歐洲文學史》；商務，1999。
李雨	《從靈魂到心理》；愛德華·S·里德，三聯，2001。
李思孝	《國外精神分析學文藝批評選粹》；安徽文藝，2000。
何其莘	《英國戲劇史》；譯林，1999。
施康強	《莎士比亞－人間大舞台》；Francois Laroque 著，時報文化，1997。
易紅霞	《誘人的傻瓜》；中國社會科學，2001。
吳光耀	《西方演劇史稿》；中國戲劇，2002。
周春生	《悲劇精神與歐洲思想文化史稿》；上海人民，1999。
林致平	《莎士比亞－生平及其代表作》；五洲，1976。
桂揚清	《埃文河畔的偉人－莎士比亞》；上海外語教育，2001。
高志仁	《西方正典》；Harold Bloom 著，立緒，1998。
曹雅學	《偉大的書》；大衛丹比著，江蘇人民，1999。
孫大雨	《李爾王》；聯經，1999。
孫文輝	《戲劇哲學－人類的群體藝術》；湖南大學，1998。
裘克安	《莎士比亞年譜》；商務，1995。
張可	《莎士比亞解讀》；歌德等著，上海教育，1998。
廖可兌	《西歐戲劇史》；中國戲劇，2002。
劉韻芳	《莎士比亞》；F.E Halliday 著，貓頭鷹，1999。
劉新義	《伊麗莎白王朝》；山東畫報，中國建築工業，2003。

英文資料

Bentley, Gerald E. *Shakespeare's Life: A Biographical Handbook*; New Haven, Yale University Press, 1961.

Bradley, A.C. *Shakespearen Tragedy* ; London , 1904 .

Brook, Peter *The Shifting Point-40 years of theatrical exploration 1946-1987*; Methuen , 1987 .

Chambers E.K. *William Shakespeare : A Study of Facts and Problems* ; Oxford at

 Clearendon , 1930.

Halliday F.E *Shakespeare and His Critics* ; London , 1958.

Ridler, Anne *Shakespeare Criticism(1935-1960)* ; London , 1963 .

Rowse, A.L. *Annotated Shakespeare*; London, 1979.

Wells, Stanley *The Cambridge Companion to Shakespeare Studies*;. Cambridge
 University Press, 1985

國家圖書館出版品預行編目

再現李爾：一次演出的導演功課 / 黃惟馨著.
-- 一版. -- 臺北市：秀威資訊科技, 2003[
民 92]
面；　公分. -- (美學藝術類；AH0004)
參考書目：面
ISBN 978-986-7614-05-6(平裝)

1. 戲劇 – 西洋　2. 導演

984.3　　　　　　　　　　92017641

美學藝術類　AH0004

再現李爾
——一次演出的導演功課

作　　　者 / 黃惟馨
發 行 人 / 宋政坤
執 行 編 輯 / 李坤城
圖 文 排 版 / 張慧雯
封 面 設 計 / 趙圓雍
數 位 轉 譯 / 徐真玉　沈裕閔
圖 書 銷 售 / 林怡君
法 律 顧 問 / 毛國樑　律師
出 版 印 製 / 秀威資訊科技股份有限公司
　　　　　　台北市內湖區瑞光路 583 巷 25 號 1 樓
　　　　　　電話：02-2657-9211　　　傳真：02-2657-9106
　　　　　　E-mail：service@showwe.com.tw
經 銷 商 / 紅螞蟻圖書有限公司
　　　　　　台北市內湖區舊宗路二段 121 巷 28、32 號 4 樓
　　　　　　電話：02-2795-3656　　　傳真：02-2795-4100
　　　　　　http://www.e-redant.com

2003 年 10 月　BOD 一版
2009 年 10 月　BOD 二版
定價：300 元

讀 者 回 函 卡

感謝您購買本書，為提升服務品質，煩請填寫以下問卷，收到您的寶貴意見後，我們會仔細收藏記錄並回贈紀念品，謝謝！

1. 您購買的書名：＿＿＿＿＿＿＿＿＿＿＿＿＿＿＿＿＿＿＿

2. 您從何得知本書的消息？

　　□網路書店　□部落格　□資料庫搜尋　□書訊　□電子報　□書店

　　□平面媒體　□ 朋友推薦　□網站推薦　□其他＿＿＿＿＿＿

3. 您對本書的評價：(請填代號　1.非常滿意 2.滿意 3.尚可 4.再改進)

　　封面設計＿＿＿　版面編排＿＿＿　內容＿＿＿　文/譯筆＿＿＿　價格＿＿＿

4. 讀完書後您覺得：

　　□很有收獲　□有收獲　□收獲不多　□沒收獲

5. 您會推薦本書給朋友嗎？

　　□會　□不會，為什麼？＿＿＿＿＿＿＿＿＿＿＿＿＿＿＿＿

6. 其他寶貴的意見：＿＿＿＿＿＿＿＿＿＿＿＿＿＿＿＿＿＿＿

＿＿＿＿＿＿＿＿＿＿＿＿＿＿＿＿＿＿＿＿＿＿＿＿＿＿＿＿

＿＿＿＿＿＿＿＿＿＿＿＿＿＿＿＿＿＿＿＿＿＿＿＿＿＿＿＿

＿＿＿＿＿＿＿＿＿＿＿＿＿＿＿＿＿＿＿＿＿＿＿＿＿＿＿＿

讀者基本資料

姓名：＿＿＿＿＿＿＿＿＿＿　年齡：＿＿＿＿　性別：□女 □男

聯絡電話：＿＿＿＿＿＿＿＿　E-mail：＿＿＿＿＿＿＿＿＿＿

地址：＿＿＿＿＿＿＿＿＿＿＿＿＿＿＿＿＿＿＿＿＿＿＿＿＿

學歷：□高中(含)以下　　□高中　　□專科學校　　□大學

　　　□研究所(含)以上 □其他＿＿＿＿＿＿＿＿

職業：□製造業 □金融業 □資訊業 □軍警 □傳播業 □自由業

　　　□服務業 □公務員 □教職　□學生 □其他＿＿＿＿＿

秀威與 BOD

BOD（Books On Demand）是數位出版的大趨勢，秀威資訊率先運用 POD 數位印刷設備來生產書籍，並提供作者全程數位出版服務，致使書籍產銷零庫存，知識傳承不絕版，目前已開闢以下書系：

一、BOD 學術著作—專業論述的閱讀延伸
二、BOD 個人著作—分享生命的心路歷程
三、BOD 旅遊著作—個人深度旅遊文學創作
四、BOD 大陸學者—大陸專業學者學術出版
五、POD 獨家經銷—數位產製的代發行書籍

BOD 秀威網路書店：www.showwe.com.tw
政府出版品網路書店：www.govbooks.com.tw

永不絕版的故事・自己寫・永不休止的音符・自己唱